演出即將開始

歡迎蒞臨
古典音樂殿堂

監修 | 飯尾洋一　　漫畫 | IKE

瑞昇文化

是！

大鳥小姐！

今天的預定是…

我在世界上屈指可數的大企業當中，擔任秘書之職才剛滿一年。

每天都為了回應社長（老闆）的期待而奮鬥中！

音樂嗎？

是指…

古典樂…

亞里沙啊，妳對古典樂有沒有興趣？

我又來了…

喜歡誰的？

喔—
妳喜歡蕭邦啊？

友樂團啊？
是那個
在國際比賽
獲勝的……

那個管樂
學團？……

喜歡哪位的
演奏版本？

友樂團的？

一旦提到古典樂的事情，就會被人認為是不是在炫耀自己的涵養，結果對方就退避三舍。

大學時代

J・POP和搖滾樂明明就非常受到矚目，

演奏中開始指揮起來

中場休息的時候，約會對象就逃走了

啊?!

咦?!

但古典音樂的聽眾卻有高齡化的傾向，而且也只佔了音樂業界整體百分之幾，產業本身也有夕陽化的傾向。

為什麼沒有人能理解古典樂的美好呢……！

幫我寫啊

有沒有人寫一本聽古典樂還能受歡迎的書啊…！

今天非常感謝您光臨本廳，

下列事項還請各位觀眾配合。

演奏廳內禁止飲食、拍照、攝影、錄影及錄音，

另外也請關閉您的手機及鬧鐘聲響…

座位是第15排31號…在哪裡？

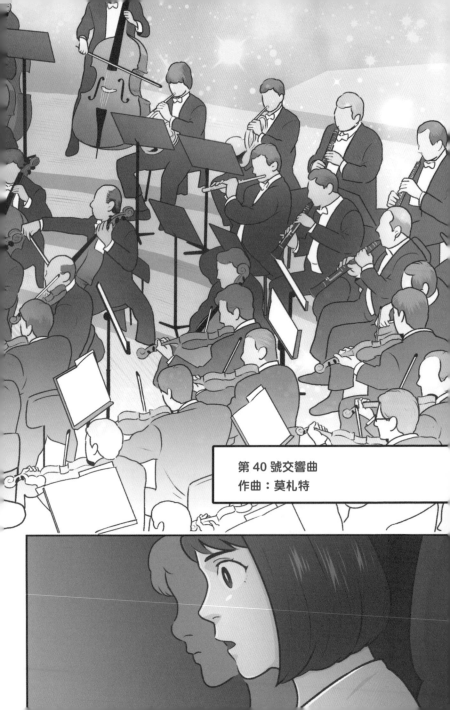

第 40 號交響曲

作曲：莫札特

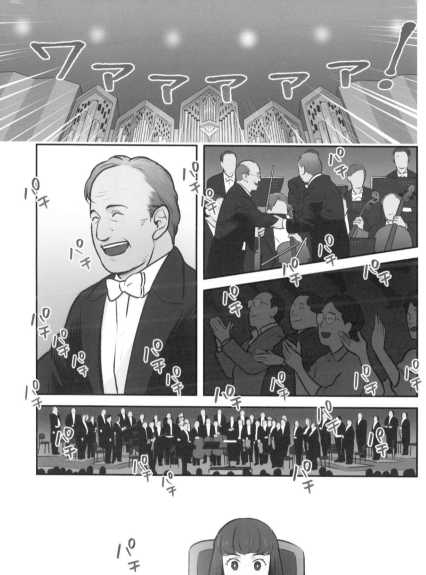

演奏的真棒！

真的！

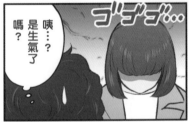

咦……？是生氣了嗎？

ゴゴゴ…

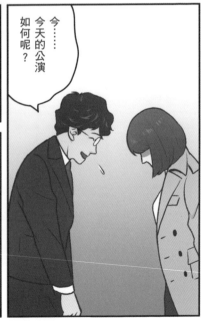

今……今天的公演如何呢？

那個！

驚嚇

012

咦？

心跳 加速

!?

關於古典樂的事情，

你可以再多教我一點嗎？

好…

好的！

水上拓也

TATSUYA MIZUKAMI

32歲。在東京都內的音樂廳上班，負責宣傳工作。是非常嚴重的古典樂阿宅。喜歡的作曲家是布魯克納。煩惱是希望能受歡迎但卻不受歡迎。

大鳥亞里沙（主角）

ARISA OOTORI

25歲。活用擅長的英文能力，在大型外資貿易公司TAIHO Corp.擔任社長秘書已屆一年。小時候曾經學習過鋼琴，但只記得練習非常辛苦，對於古典樂的印象不是非常好。

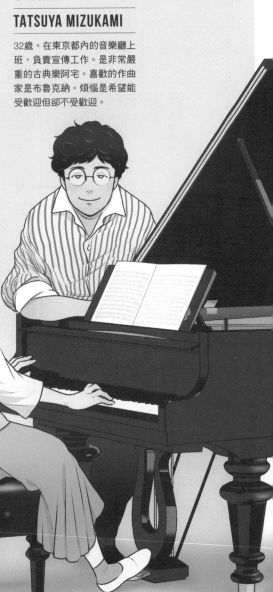

凰芳樹

YOSHIKI KOH

年齡國籍皆不詳。為亞里沙
任職的公司TAIHO Corp.的社
長,也是世界上首屈一指的大
富豪。年輕時候曾經想當聲樂
家。是名Wagnerian(華格納
的重度狂熱粉絲)。喜歡非常
不中用的男人。

※本書內容為2017年10月時的資料。（譯按：部分資料以譯註方式更新）

第 1 幕

古典音樂
基礎知識

一頭栽進古典樂世界的亞里沙，
雖然想盡情享受其魅力，
但到底該聽些什麼呢?!
這個煩惱的答案就是……。

HAJIMETENO
CLASSIC

應該要怎麼辦啊?!

但我只會講些重度粉內容啊。

雖然約好了今天公演結束之後要教她…

非常感謝您—

不不，沒有關係的！

抱歉佔用您的時間。

我是不是太早過來了……

水上先生。

音樂資料室

一字排開...

哇～……

有這麼多曲子嗎?!

其實沒有什麼認知，也是可以享受音樂……

不過如果對作品有相關認識，就能更加深入欣賞了!

喔喔!

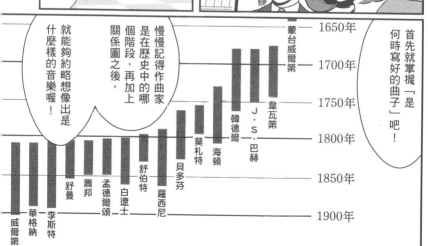

首先就掌握「是何時寫好的曲子」吧!

慢慢記得作曲家是在歷史中的哪個階段，再加上關係圖之後，

就能夠約略想像出是什麼樣的音樂喔!

年份	作曲家
1650年	蒙台威爾第
1700年	
1750年	韋瓦第 · J．S．巴赫 · 韓德爾
1800年	海頓 · 莫札特 · 貝多芬 · 羅西尼 · 舒伯特 · 白遼士
1850年	孟德爾頌 · 蕭邦 · 舒曼
1900年	李斯特 · 華格納 · 威爾第

不過由於他對後代的作曲家影響深遠，因此被稱為「音樂之父」。

當然巴赫以前就已經有音樂的存在……

喔～

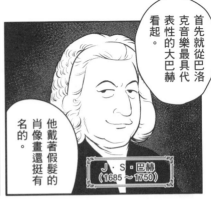

首先就從巴洛克音樂最具代表性的大巴赫看起。

他戴著假髮的肖像畫還挺有名的。

J·S·巴赫
（1685～1750）

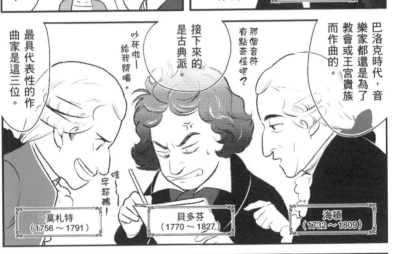

巴洛克時代，音樂家都還是為了教會或王宮貴族而作曲的。

那個音符有點奇怪吧？

接下來的是古典派。

吵死啦－給我閉嘴。

哇！字超醜！

最具代表性的作曲家是這三位。

莫札特
（1756～1791）

貝多芬
（1770～1827）

海頓
（1732～1809）

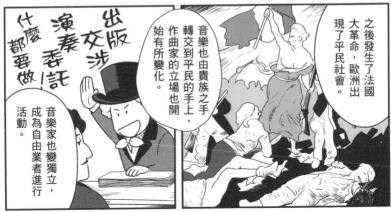

之後發生了法國大革命，歐洲出現了平民社會。

音樂也由貴族之手轉交到平民的手上，作曲家的立場也開始有所變化。

出版
交涉
演奏
委託
什麼都要做！

音樂家也變獨立，成為自由業者進行活動。

貝多芬之後登場的，是19世紀的浪漫派。

浪漫派時代的威情表現較為豐富，也非常喜愛文學性的表現……

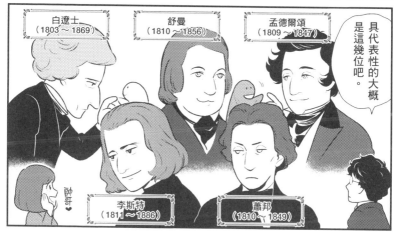

具代表性的大概是這幾位吧。

白遼士（1803～1869）

舒曼（1810～1856）

孟德爾頌（1809～1847）

李斯特（1811～1886）

蕭邦（1810～1849）

帥哥♥

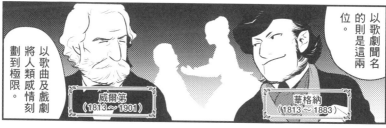

以歌劇聞名的則是這兩位。

威爾第（1813～1901）

華格納（1813～1883）

以歌曲及戲劇將人類威情刻劃到極限。

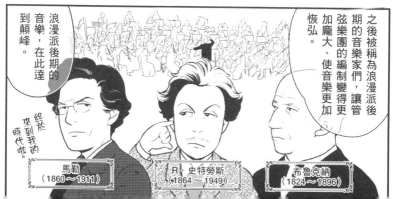

之後被稱為浪漫派後期的音樂家們，讓管弦樂團的編制變得更加龐大、使音樂更加恢弘。

浪漫派後期的音樂，在此達到顛峰。

馬勒（1860～1911）

R. 史特勞斯（1864～1949）

布魯克納（1824～1896）

終於來到我的時代啦。

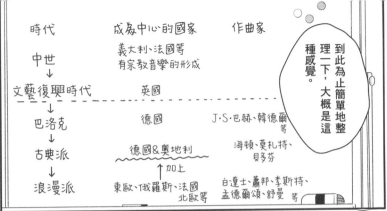
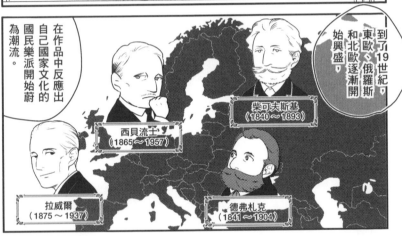
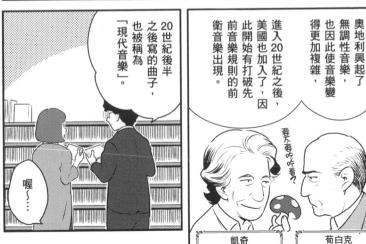

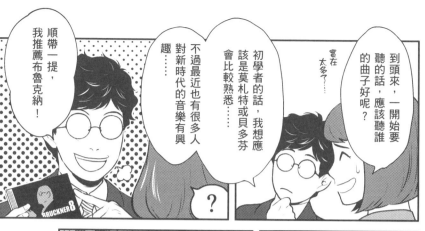

順帶一提，我推薦布魯克納！

不過最近也有很多人對新時代的音樂有興趣……

初學者的話，我想應該是莫札特或貝多芬會比較熟悉……

到頭來，一開始要聽的話，應該聽誰的曲子好呢？

實在太多了……？

古典音樂就像是宇宙一般，包含無限多的曲子。

但全都是歷經時代留下來的曲子，因此雖然會因人喜好有所不同，但不管聽什麼，都能享受箇中樂趣！……應該啦。

你知道『2001年太空漫遊』這部電影嗎？在人類的黎明時分同時響起的音樂……查拉圖斯特拉如是說！

在花式滑冰使用古典樂作為配樂，現在也已經相當常見了。

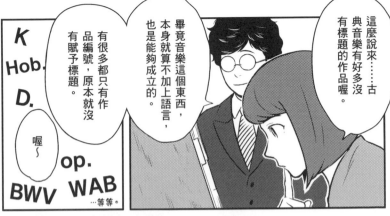

總之先聽聽看先前公演的莫札特40號，另一位指揮的版本吧？

........？

好的。

怎麼⋯好像不太一樣⋯？

因為樂譜是一種像設計圖的東西。

每首曲子如果由十個不同的人來詮釋，就會有十種演奏表現。

最好是能夠多聽一些，找到自己喜歡的演奏版本。

不過，大鳥小姐，妳的耳朵很好呢。

妳先前有受過訓練嗎？

啊！

我小時候有學過鋼琴。

因為練習非常辛苦，所以我後來就沒彈了⋯⋯

這樣會有影響嗎？

原來如此！

在這個時代，古典樂也和其他的音樂一樣，可以在網路上聽到了。

可以不必太在意是否有很好的音響。當然如果音質夠好的話，就能更加感動……。

只要連上串流網站或者網路廣播節目，就能輕鬆享受古典樂。

真的耶！

要開始聽音樂，並不需要什麼規則、非常自由。

請用妳自己喜歡的方式去聽吧。

好的！

太好了，行啦～！

下星期開始就有音樂節了呢。

贊助商是我們公司耶。

除了音樂會以外，還有樂器體驗活動啊⋯⋯要去看看嗎。

啊，

沒錯！

這是一年只有一次，能夠以非常合理的價格欣賞各種音樂的活動⋯⋯

當然囉♪

我也會帶我們社長過來的。

方便的話，還請您再多教我一些事情。

？

咦咦咦咦咦

社長

所以

二

也就是，我們的贊助商⋯

BAROQUE

巴洛克時期
（17世紀～18世紀中旬）

約翰‧塞巴斯蒂安‧巴赫
（1685－1750）

哎呀，各位！歡迎來到古典音樂的世界。我是約翰‧塞巴斯蒂安‧巴赫。我一頭蓬鬆的假髮，應該令各位印象深刻吧？雖然由我自己來說，總覺得有點不好意思，不過我可是巴洛克時期非常重要的作曲家喔。

巴洛克時期是指1600年左右到1750年左右。所謂「巴洛克」，在葡萄牙文當中是表示「變形的珍珠」的意思。為何會這樣稱呼呢？那是由於和從前的音樂相比，我們這個時代的音樂，變得「非常華麗」。

中世紀文藝復興時期以前，基本上都

是宗教音樂，有固定的規則、將幾個旋律整齊排列組合寫成的；但到了我們的時代，開始將人類的「喜悅」以及「悲嘆」等思緒，都放進了旋律當中，並且用了較為戲劇化的排列方式，再加上使用好幾種樂器、形成強烈對比來演奏。

音樂家們不斷因應教會和貴族所下的訂單，每天都過的非常勞累。除了宗教音樂以外，開始出現大量的樂器合奏以及歌劇等作品創作，也是從巴洛克時期開始的。

CLASSICAL

古典樂派時期
(18世紀後半～19世紀初期)

海頓
(1732－1809)

午安。就由代表古典樂派的我，來帶各位走過這段時間吧。

在下是約瑟夫‧海頓。古典樂派是從1750年左右到1810年左右。在音樂之都維也納，有我、莫札特和貝多芬三個人非常活躍，我們三人被稱為「維也納古典樂派」。順帶一提莫札特和貝多芬都把我當成大前輩，非常仰慕我。

在這個時代，開始出現了交響樂、弦樂四重奏曲、鋼琴奏鳴曲等古典音樂領域的類型。在下海頓非常致力於要統整這些形式。順帶一提我寫了100首以上的交響曲！由於我是被貴族埃斯特哈齊家雇用，因此他們會一直要求我創作新曲。

這個時期的社會狀況也產生了大幅變化。富裕的貴族力量逐漸減弱，到了18世紀後半法國大革命之後，一般市民的力量就變強大了。莫札特和貝多芬都不是被貴族雇用的音樂家，他們會自己開音樂會、出版樂譜、教授鋼琴等等，這樣才能餬口維生。我想他們應該也是過得頗辛苦吧。就算一樣是「維也納古典樂派」，我們的環境卻是天差地遠。

另一方面，因為他們並沒有雇主，因此能夠更加自由地作曲。所以貝多芬只留下了9首交響曲。但是，不管是哪首交響曲，都充滿了挑戰性的革命方式，也填滿他的想法思緒。

ROMANTICISM

浪漫派時期

（19世紀初～20世紀初）

舒曼
（1810－1856）

我是羅伯特・舒曼，是浪漫派的作曲家。浪漫派時期是指1810年起，到第1次世界大戰開始前的1910年代為止。就像前面海頓所說的，18世紀發生了革命，先前受到掌控的市民，終於站上了活躍的舞台。

不管是什麼樣的人，都能夠積極表現出自己的感情及想法了。正因如此，浪漫主義的思想也擴展開來。

所謂浪漫主義，是人類放任自己去感受心靈、以及任憑想像力自由翱翔，因而希望能夠表現出夢想中的憧憬、高漲的熱情及憐物之悲等的思想。我所創作的音樂，連結到了文學世界，也就是故事的登場角色和詩歌的世界。稍長我一些的前輩舒伯特，則是以詩歌為題材寫了許多歌曲，和他相同世代的孟德爾頌

與大文豪歌德也時有交流。19世紀發生工業革命，因此樂器製作的技術也提升了。尤其是鋼琴鍵盤的數量增加、音量也變大了，因此蕭邦和李斯特便能寫出劃時代的鋼琴曲。

之後管弦樂團的規模也變大，馬勒和布魯克納等作曲家們，也創作出需要將近100人左右的管弦樂團來演奏的作品。他們所做的曲子規模宏大、時間也長，演奏一首交響曲花上一個半小時也不算稀奇。像是華格納的音樂劇等等，還有些劇目一演出就要花好幾天。

另外浪漫派後期，還有北歐和俄羅斯、東歐等地，以及附近國家地區的作曲家們，他們也開始興起，被稱為國民樂派。

音樂的內容和規模都有戲劇性的擴大

032

AFTER 20TH CENTURY

20世紀以後

荀白克
（1874－1951）

我叫阿諾·荀白克。為了尋求嶄新的聲音，我編寫出了「十二音列理論」這種作曲方法，我的名字大概就是知之者知之，這種感覺吧。

進入20世紀之後，我們作曲家尋求的就是更加嶄新、能夠讓人們更加驚訝的表現手法，希望能編寫出不被過往規則束縛的音樂。就算不是美麗的和弦也無所謂。以艱澀的不和諧音製作的音樂應該也不錯吧？無法跟著打拍子，那種妝點著不規則節奏的音樂也很棒。也出現就連C大調、d小調這種「調性」依據都不存在的

「無調」能夠打造出的世界觀（這就是我所編寫的十二音列理論！）。

李蓋蒂這位作曲家，創作出一整塊般的聲響；凱奇還寫出了幾乎可說是沒有聲音（！）的作品[※]。梅湘則試著將鳥叫聲化為音樂目錄；日本的武滿徹則將西洋與日本的樂器結合創作。這是個有各式各樣價值觀妝點音樂的年代，你喜歡哪種音樂呢？

※譯註：此指「4分33秒」這首曲子，全曲可使用任何樂器演奏，不過一般演出時是使用鋼琴。樂譜上沒有任何一個音符，因此樂器不需發出任何聲音。用意在於將現場環境聲響作為音樂的一部分，因此每次演奏的「音樂」都不一樣。

進展，且變得更加複雜，這就是浪漫派。我相信這個時代的音樂所訴說的力道，絕對不輸給其他時代。

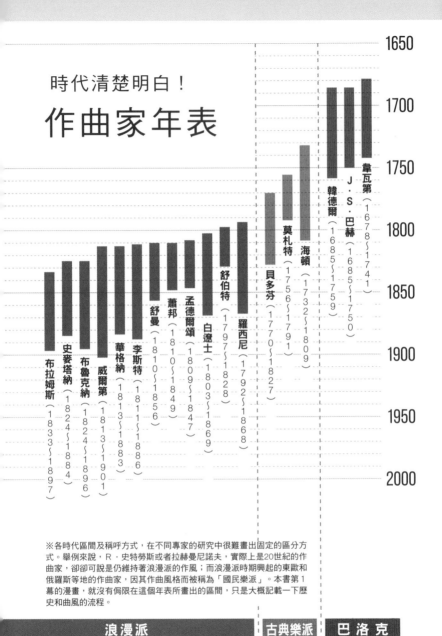

時代清楚明白！

作曲家年表

1650

1700

1750

1800

1850

1900

1950

2000

韋瓦第（1678～1741）

Ｊ・Ｓ・巴赫（1685～1750）

韓德爾（1685～1759）

海頓（1732～1809）

莫札特（1756～1791）

貝多芬（1770～1827）

羅西尼（1792～1868）

白遼士（1803～1869）

舒伯特（1797～1828）

孟德爾頌（1809～1847）

蕭邦（1810～1849）

舒曼（1810～1856）

李斯特（1811～1886）

華格納（1813～1883）

威爾第（1813～1901）

布魯克納（1824～1896）

史麥塔納（1824～1884）

布拉姆斯（1833～1897）

※各時代區間及稱呼方式，在不同專家的研究中很難畫出固定的區分方式。舉例來說，Ｒ・史特勞斯或者拉赫曼尼諾夫，實際上是20世紀的作曲家，卻卻可說是仍維持著浪漫派的作風；而浪漫派時期興起的東歐和俄羅斯等地的作曲家，因其作曲風格而被稱為「國民樂派」。本書第1幕的漫畫，就沒有偏限在這個年表所畫出的區間，只是大概記載一下歷史和曲風的流程。

浪漫派　　　　　　　　　　　　　古典樂派　　巴洛克

這是一個一目了然、便於理解古典音樂作曲家們所在時代的年表。
同時代的作曲家以及同年齡的作曲家等，在圖表上看起來就會排在一起。
圖表以本書介紹的作曲家為主，
另外還有古典音樂歷史上不可或缺的作曲家。

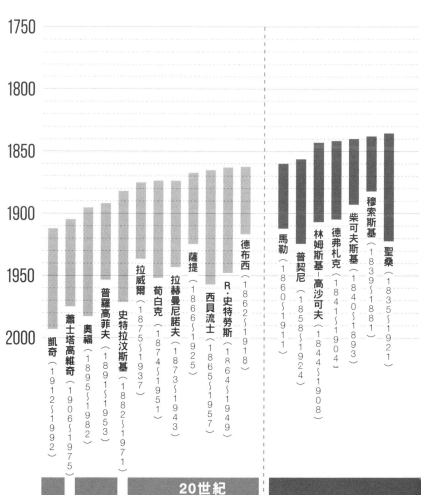

1650

1700

1750

1800

1850

1900

1950

2000

凱奇（1912〜1992）
蕭士塔高維奇（1906〜1975）
奧福（1895〜1982）
普羅高菲夫（1891〜1953）
史特拉汶斯基（1882〜1971）
拉威爾（1875〜1937）
荀白克（1874〜1951）
拉赫曼尼諾夫（1873〜1943）
薩提（1866〜1925）
西貝流士（1865〜1957）
R・史特勞斯（1864〜1949）
德布西（1862〜1918）

馬勒（1860〜1911）
普契尼（1858〜1924）
林姆斯基-高沙可夫（1844〜1908）
德弗札克（1841〜1904）
柴可夫斯基（1840〜1893）
穆索斯基（1839〜1881）
聖桑（1835〜1921）

20世紀

古典音樂
標題的閱讀方式

在音樂會的傳單或者節目單、CD封面等處，都會寫著作品名稱。以古典音樂來說，大家應該都會發現標題部分同時記載了非常多資訊。以下就以貝多芬的『命運』為例子，整理器樂作品的曲名閱覽方式吧。

❸ 編 號

以範疇為區分編的號碼。不一定依照該作品的完成順序。會由於後世的研究或者整理方式不同而異。

❶ 作曲者姓名

雖然通常只寫了姓氏，不過有時候也會寫全名。

❷ 音樂範疇

「協奏曲」、「弦樂四重奏曲」、「鋼琴奏鳴曲」等演奏型態或曲子的性質。

❺ 標 題

『命運』、『田園』、『英雄』等等。古典樂的器樂曲當中，沒有這類標題的情況並不少見。雖然有時候作曲家會自己取名，但大多為出版社添加的標題，或者以暱稱的形式為人熟知。

❹ 調 性

「Ｇ大調」、「ｄ小調」等，標示該作品的調性。

貝多芬 ❶
交響曲❷ 第5號❸
c小調❹『命運』❺
op.67❻

關於作品編號

作品編號除了「op.」以外，不同作曲家也會有不同的撰寫方式。也有一些是整理編號的研究家姓名。以下介紹主要的幾個編號。

BWV（（Bach-Werke-Verzeichnis）——J.S.巴赫的作品
RV（Ryom-Verzeichnis）——韋瓦第的作品
HWV（Händel-Werke-Verzeichnis）——韓德爾的作品
Hob.（Hoboken-Verzeichnis）——海頓的作品
K.（Köchel-Verzeichnis）——莫札特的作品
D.（Deutsch-Verzeichnis）——舒伯特的作品
S.（Humphrey Searle）——李斯特的作品
Sz.（András Szöllösy）——巴爾托克的作品

❻
作 品 編 號

「op.」是「opus（作品）編號」的縮寫。是將該作曲家所有作品整理過後的排序編號。並不一定依照年代順序。以日本來說，也經常寫成「作品67」。這是作曲者本人、樂譜出版社、或者後世研究家整理之後加上的編號。

應該要先知道的

古典音樂作曲家20人

經常有機會可以聽到的是巴洛克時期到浪漫派時期的作曲家

音

樂的起源雖然能夠回溯到「史前時代」，但實際上真正以「音樂」存在於人類社會，卻是從古希臘時代開始。當時會上演詩歌朗讀以及戲劇，是為了儀式而存在的，同時也被認可為一門學問。到了西元6世紀以後，也就是從中世紀開始發展為教會音樂（聖歌），而到了17世紀至18世紀中旬的「巴洛克時期」，音樂則從教會獨立出來，開始於宮廷中演奏，型態有了巨大的轉變。活躍於18世紀後半之後，被稱為「古典樂派」的作曲家們，則是整合出現今古典音樂形式的人們。19世紀以後的「浪漫樂派」的音樂，則是將人類的感情、以及從其他藝術獲得的靈感化為音樂；到了近現代的音樂則更加自由，進行了各種試驗。這個章節是希望能夠幫助各位，在想知道「寫了那首曲子的作曲家是個什麼樣的人？」的時候，能夠當成資料集使用，藉此能夠成為遇見更多曲子的契機。

FILE.01

Johann Sebastian Bach

約翰・塞巴斯蒂安・巴赫

1685年生於德國　1750年歿於德國

- 管弦合奏曲 ………………………… ★☆☆
- 鋼琴曲、鍵盤曲 …………………… ★★★
- 室內樂 ……………………………… ★★☆
- 聲樂曲 ……………………………… ★★★
- 歌劇 ………………………………… ☆☆☆

可說是古典音樂
父親的大巴赫

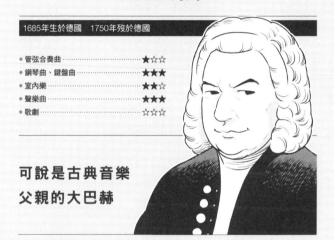

代表巴洛克時代的音樂家。將複數旋律對等結合的「對位法」這種作曲方式推到最高峰。之後的作曲家都向他學習，有許多人受到影響，因此被稱為「音樂之父」。巴赫幾乎沒有遠離過自己的出生地，一輩子都在宮廷裡，以教會音樂家的身分度過。除了並未寫過歌劇以外，留下了各種範疇、數量龐大的作品。巴赫同時是位傑出的鍵盤樂器演奏者，他的平均律鍵盤曲集被稱為「音樂的舊約聖經」。另外在受難曲和清唱曲等大規模的聲樂曲範疇當中，也留下了許多名曲。

〔☆記號閱讀方式〕依照各作曲家的作品數量及對後世產生的影響力所評估出的評價，根據不同作品範疇以☆記號來表示。★越多者表示評價越高。範疇分類為管弦合奏曲（交響曲、管弦樂曲、協奏曲）／鋼琴曲、鍵盤曲／室內樂／聲樂曲／歌劇

Wolfgang Amadeus Mozart

沃夫岡‧阿瑪迪斯‧
莫札特

1756年生於奧地利　1791年歿於奧地利

- 管弦合奏曲 ⋯⋯⋯⋯⋯⋯⋯⋯⋯ ★★☆
- 鋼琴曲、鍵盤曲 ⋯⋯⋯⋯⋯⋯⋯ ★★★
- 室內樂 ⋯⋯⋯⋯⋯⋯⋯⋯⋯⋯⋯ ★★☆
- 聲樂曲 ⋯⋯⋯⋯⋯⋯⋯⋯⋯⋯⋯ ★★☆
- 歌劇 ⋯⋯⋯⋯⋯⋯⋯⋯⋯⋯⋯⋯ ★★★

**有神童美譽，
留下大量作品
的早夭天才**

出生於奧地利的薩爾斯堡，他3歲就開始彈鋼琴、5歲開始作曲，被稱為「神童」，幼年起就開始巡迴歐洲各地演出。到了10幾歲的時候，回到薩爾斯堡開始擔任宮廷樂師，但之後移居到維也納成為自由作曲家。他的生涯短暫，僅僅只有35年，但因為創作非常快速，因此在各範疇都留下了作品，高達600首以上。

他也創作了大量的歌劇，不管在哪個範疇的作品，聽起來都十分富有角色性質，宛如能夠聽見登場角色的對話。

FILE.03

Ludwig van Beethoven

路德維希・范・

貝多芬

1770年生於德國　1827年歿於奧地利

- 管弦合奏曲 ……………………… ★★★
- 鋼琴曲、鍵盤曲 ………………… ★★★
- 室內樂 …………………………… ★★★
- 聲樂曲 …………………………… ★★☆
- 歌劇 ……………………………… ★☆☆

不屈不撓，
描繪人間戲劇的
高傲偉大作曲家

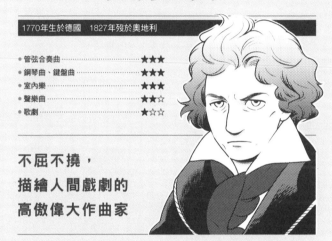

貝多芬出生於德國波昂。父親是名宮廷歌手，他在接受父親的鋼琴指導後被發掘出才能。之後師事宮廷管風琴演奏家奈弗，徹底學習巴赫的作曲技法，21歲起便在維也納成為音樂家，獨立進行活動。20多歲後半，他苦於耳疾，甚至寫下了『海利根施塔德遺書（聖城遺書）』，但仍成功跨越這份苦難，留下了許多名曲，如第5號交響曲『命運』、第9號交響曲『合唱』等。另外，他擷取了各種技巧的鋼琴協奏曲，則被評價為「音樂的新約聖經」。

Fryderyk Chopin

弗雷德里克·蕭邦

1810年生於波蘭　1849年歿於法國

- 管弦合奏曲 …………………… ★☆☆
- 鋼琴曲、鍵盤曲 ……………… ★★★
- 室內樂 ………………………… ★☆☆
- 聲樂曲 ………………………… ★☆☆
- 歌劇 …………………………… ☆☆☆

深愛祖國的「鋼琴詩人」是社交界寵兒

蕭邦是出生於波蘭、並活躍於法國的作曲家兼鋼琴家。由於他留下許多鋼琴名曲，因而被稱為「鋼琴詩人」。20歲時離鄉背景移居巴黎，之後經常出入上流階級的沙龍，由於其華麗的鋼琴演奏風格，而在社交界一躍成為大受歡迎之人。非常深愛祖國，留下了許多灌注自己強烈思念的創作。如「馬祖卡舞曲」及「波蘭舞曲」等，都是活用波蘭特有節奏的作品。另外，其凝聚了鋼琴技巧精髓、同時具備高度藝術性的「練習曲集」，也是鋼琴家必經的練習之路。

FILE.05

Franz Joseph Haydn

1732年生於奧地利　1809年歿於奧地利

法蘭茲・約瑟夫・
海頓

● 管弦合奏曲 ·········· ★★★
● 鋼琴曲、鍵盤曲 ······ ★★☆
● 室內樂 ············· ★★★

● 聲樂曲 ·············· ★★☆
● 歌劇 ··············· ★★☆

擔任宮廷樂團要職，精力十足地展開作曲活動

海頓在匈牙利貴族埃施特哈齊侯爵家的宮廷工作大約30年，留下了各種範疇的大量作品，包含歌劇、交響曲、器樂曲、宗教曲等。尤其是弦樂四重奏曲，他寫到83首之多，最終確立了整個樂曲的形式。另外也寫了超過100首的交響曲，對於交響曲整體的發展有非常大的貢獻。

FILE.06

Franz Peter Schubert

1797年生於奧地利　1828年歿於奧地利

法蘭茲・彼得・
舒伯特

● 管弦合奏曲 ·········· ★★☆
● 鋼琴曲、鍵盤曲 ······ ★★★
● 室內樂 ············· ★★★

● 聲樂曲 ·············· ★★★
● 歌劇 ··············· ★☆☆

受惠於朋友們，不斷寫作曲子的人生

舒伯特留下了600首以上的歌曲，被稱呼為「歌曲之王」。雖然他的生涯僅有短短的31年，但除了歌曲以外，他還留下了交響曲、室內樂、鋼琴曲等大量作品。生前他的作品除了歌曲以外大多沒有出版，幾乎都只是在朋友或贊助者們的私人演奏會富中演奏。

Richard Wagner

理察・華格納

1813年生於德國　1883年歿於義大利

- 管弦合奏曲⋯⋯⋯⋯⋯★☆☆
- 鋼琴曲、鍵盤曲⋯⋯⋯⋯★☆☆
- 室內樂⋯⋯⋯⋯⋯⋯⋯★☆☆
- 聲樂曲⋯⋯⋯⋯⋯⋯⋯★☆☆
- 歌劇⋯⋯⋯⋯⋯⋯⋯⋯★★★

確立了融合音樂、文學及美術的綜合藝術

華格納同時身為指揮家及作家，是個為了讓自己的作品上演，還特地設立音樂節的多才多藝之人。在此之前的歌劇，都是以誇耀歌手的技術為主，而他進行了一番大改革，開始創作融合了各種藝術的「音樂劇」這種綜合藝術。他的作曲技法、理論、及思想都對後世有極大的影響。

Johannes Brahms

約翰尼斯・布拉姆斯

1833年生於德國　1897年歿於奧地利

- 管弦合奏曲⋯⋯⋯⋯⋯★★★
- 鋼琴曲、鍵盤曲⋯⋯⋯⋯★★☆
- 室內樂⋯⋯⋯⋯⋯⋯⋯★★★
- 聲樂曲⋯⋯⋯⋯⋯⋯⋯★★☆
- 歌劇⋯⋯⋯⋯⋯⋯⋯⋯☆☆☆

由舒曼發掘的貝多芬繼承者

布拉姆斯在二十歲的時候，透過朋友的推薦前去拜訪舒曼，演出自己的作品。而後舒曼寫下論文「嶄新道路」，當中大為讚賞布拉姆斯的才能，因此也讓布拉姆斯聞名於世。

他被後人評定為貝多芬的繼承者，也有人說他的第1號交響曲是接續在貝多芬「第9號交響曲」之後的「第10號交響曲」。

FILE.09

Gustav Mahler

1860年生於捷克　1911年歿於奧地利

古斯塔夫・馬勒

- ● 管弦合奏曲 ·················· ★★★
- ● 鋼琴曲、鍵盤曲 ·············· ☆☆☆
- ● 室內樂 ······················ ★☆☆
- ● 聲樂曲 ······················ ★★☆
- ● 歌劇 ························ ☆☆☆

以指揮家身分獲得名聲
他寫的交響曲非常壯大

馬勒出生於波西米亞（現在的捷克境內）邊境的村莊，是活躍於維也納的作曲家兼指揮家。他在世的時候，特別是以傑出指揮家聞名。在身為維也納宮廷歌劇院總監並擔任指揮的期間進行作曲，留下了需要1000名演奏家參與的大規模交響曲和歌曲等作品。

FILE.10

Claude Debussy

1862年生於法國　1918年歿於法國

克勞德・德布西

- ● 管弦合奏曲 ·················· ★★★
- ● 鋼琴曲、鍵盤曲 ·············· ★★★
- ● 室內樂 ······················ ★★☆
- ● 聲樂曲 ······················ ★★☆
- ● 歌劇 ························ ★☆☆

從不厭倦於追求
異於過往的全新技法及聲響

德布西以他極具獨創性的音樂，成為浪漫樂派過渡到20世紀以後之音樂橋樑的作曲家。雖然被稱為「印象派」，但他本人卻否定這一點。受到當時法國文壇的「象徵主義」運動影響，他使用半音音階及全音音階，摸索著獨創的全新聲響。也留下了很多歌曲。

莫里斯・拉威爾

Maurice Ravel

1875年生於法國　1937年歿於法國

- 管弦合奏曲 ⋯⋯⋯⋯ ★★★
- 鋼琴曲、鍵盤曲 ⋯⋯⋯ ★★★
- 室內樂 ⋯⋯⋯⋯⋯⋯ ★★☆
- 聲樂曲 ⋯⋯⋯⋯⋯⋯ ★★☆
- 歌劇 ⋯⋯⋯⋯⋯⋯⋯ ★☆☆

以纖細且鮮明的手法打造出名作

拉威爾使用細密且洗練的作曲技法，留下了許多範疇的作品。他非常熟悉管弦樂團的音色，又被稱為「管弦樂的魔術師」。

在古典風格的形式當中融進色彩繽紛的全新聲響，其精巧的技法被作曲家史特拉汶斯基評價為「瑞士的時鐘工匠」。

安東尼奧・韋瓦第

Antonio Vivaldi

1678年生於義大利　1741年歿於奧地利

- 管弦合奏曲 ⋯⋯⋯⋯ ★★★
- 鋼琴曲、鍵盤曲 ⋯⋯⋯ ★☆☆
- 室內樂 ⋯⋯⋯⋯⋯⋯ ★★★
- 聲樂曲 ⋯⋯⋯⋯⋯⋯ ★★☆
- 歌劇 ⋯⋯⋯⋯⋯⋯⋯ ★★★

同時擔任孤兒院的小提琴教師

韋瓦第是出生於水都威尼斯的作曲家。15歲時走上聖職者道路，之後一邊擔任孤兒院的小提琴教師，同時寫下許多革命性的作品。在經歷巨大轉變中的威尼斯成為核心文化人物而大為活躍，其卓越的小提琴技術，為現代的「協奏曲」奠定了基礎。

FILE.13

朱塞佩・威爾第

Giuseppe Verdi

1813年生於義大利　1901年歿於義大利

- 管弦合奏曲 …………… ★☆☆
- 鋼琴曲、鍵盤曲 …………… ★☆☆
- 室內樂 …………… ★☆☆
- 聲樂曲 …………… ★☆☆
- 歌劇 …………… ★★★

代表義大利的
世界歌劇之王

威爾第是代表19世紀義大利的作曲家，寫出了『弄臣』、『茶花女』、『阿依達』等流傳後世的名作歌劇，並且在世的時候就已極受歡迎。另外歌劇『納布科』第3幕中的合唱曲「飛吧！思想，乘著金色的翅膀！」被稱為是義大利的第二首國歌，受人傳頌。

FILE.14

賈科莫・普契尼

Giacomo Puccini

1858年生於義大利　1924年歿於比利時

- 管弦合奏曲 …………… ★☆☆
- 鋼琴曲、鍵盤曲 …………… ★☆☆
- 室內樂 …………… ★☆☆
- 聲樂曲 …………… ★☆☆
- 歌劇 …………… ★★★

義大利曾有過的
最傑出的旋律創造者

代表威爾第下一個世代的義大利歌劇作曲家，就是普契尼。他以戲劇化的題材、優美而容易記住的旋律，使用了卓越的管弦樂法、寫下了許多以愛為主題而打動人心的歌劇。『蝴蝶夫人』和『波希米亞人』等劇，至今也仍非常受歡迎。在寫『杜蘭朵』的時候過世。

Pyotr Il'yich Tchaikovsky

1840年生於俄羅斯　1893年歿於俄羅斯

● 管弦合奏曲 ………… ★★★
● 鋼琴曲、鍵盤曲 ……… ★★☆
● 室內樂 ………………… ★★☆

● 聲樂曲 ………………… ★★☆
● 歌劇 …………………… ★★☆

彼得・伊里奇・

柴可夫斯基

寫下了現今仍受到世界各地喜愛的三大芭蕾舞劇

柴可夫斯基留下了被稱為「三大芭蕾舞劇」的『天鵝湖』、『睡美人』、『胡桃鉗』，以及交響曲、協奏曲等，尤以大規模的作品產生特別多名曲。他將俄羅斯的民謠融合進歐洲的古典音樂，創作出擁有個人風格，獨特且帶有哀愁的抒情旋律，以及華麗的管弦樂聲響。

Sergey Rachmaninov

1873年生於俄羅斯　1943年歿於美國

● 管弦合奏曲 ………… ★★★
● 鋼琴曲、鍵盤曲 ……… ★★★
● 室內樂 ………………… ★★☆

● 聲樂曲 ………………… ★★☆
● 歌劇 …………………… ★☆☆

謝爾蓋・

拉赫曼尼諾夫

能寫出困難曲子，得利於他有著纖長而柔軟的手指

拉赫曼尼諾夫留下了許多經常被用來作為電影配樂，甜美而具魅力的作品。他自己也是非常傑出的鋼琴家，寫了很多相當困難的鋼琴作品，尤其是第3號鋼琴協奏曲還被認為是「世界上最難的曲子」。俄國革命後便離開了祖國，晚年移居至美國後於當地辭世。

FILE.17

Igor Stravinsky

1882年生於俄羅斯　1971年歿於美國

- 管弦合奏曲 …………… ★★★
- 鋼琴曲、鍵盤曲 ………… ★★☆
- 室內樂 ………………… ★★☆
- 聲樂曲 ………………… ★★☆
- 歌劇 …………………… ★☆☆

伊果・史特拉汶斯基

終生作風不斷改變的「變色龍」

史特拉汶斯基寫下了芭蕾音樂『火鳥』、『彼得魯什卡』、『春之祭』等大作。尤其是『春之祭』在第一次上演的時候，其嶄新的作風引發觀眾兩極化的評論。他以大編制的管弦樂打造出豪華燦爛的聲響，且使用複雜的節奏編織出強而有力的能量，牽動了20世紀的音樂。

FILE.18

Franz Liszt

1811年生於匈牙利　1886年歿於德國

- 管弦合奏曲 …………… ★★☆
- 鋼琴曲、鍵盤曲 ………… ★★★
- 室內樂 ………………… ★☆☆
- 聲樂曲 ………………… ★★☆
- 歌劇 …………………… ★☆☆

法蘭茲・李斯特

出明星鋼琴家轉為專職作曲

李斯特以無人能望其項背的彈奏技巧及姣好面貌，在巴黎以鋼琴家身分引發轟動。到了30歲後半，他於擔任魏瑪大公的宮廷樂長的同時，也以作曲家及編曲家身分活動。李斯特也是融合了音樂與其他藝術的「交響詩」的創始者。晚年成為聖職人員，留下許多宗教作品。

尚·西貝流士

Jean Sibelius

1865年生於芬蘭　1957年歿於芬蘭

- 管弦合奏曲 ⋯⋯⋯⋯⋯ ★★★
- 鋼琴曲、鍵盤曲 ⋯⋯ ★★☆
- 室內樂 ⋯⋯⋯⋯⋯⋯ ★☆☆
- 聲樂曲 ⋯⋯⋯⋯⋯⋯ ★★☆
- 歌劇 ⋯⋯⋯⋯⋯⋯ ★☆☆

獲得全世界掌聲的芬蘭之星

西貝流士以芬蘭的傳說、民間故事、舞曲為原型，創作出交響曲、交響詩、協奏曲及歌曲、鋼琴曲等，各範疇的作品。他創作交響詩『芬蘭頌』，是在芬蘭意欲尋求從俄羅斯帝國脫離而獨立的氣氛高漲時期，充分反映出當時芬蘭人的愛國心。

安東寧·德弗札克

Antonín Dvořák

1841年生於捷克　1904年歿於捷克

- 管弦合奏曲 ⋯⋯⋯⋯⋯ ★★★
- 鋼琴曲、鍵盤曲 ⋯⋯⋯ ★★☆
- 室內樂 ⋯⋯⋯⋯⋯⋯ ★★☆
- 聲樂曲 ⋯⋯⋯⋯⋯⋯ ★★☆
- 歌劇 ⋯⋯⋯⋯⋯⋯ ★★☆

起步雖晚卻接連發表名作

德弗札克有許多納入捷克舞曲的作品，也是代表捷克的國民樂派作曲家。在30多歲才被布拉姆斯發現才能，一口氣躍上樂壇。之後去了美國，也受到美國原住民音樂及黑人靈歌的影響。他是屈指可數的旋律製造家，寫出許多平易近人又令人愉快的作品。

第 2 幕

參加音樂節

亞里沙前往參加古典音樂的音樂節。

因此得知雖然都統稱為古典音樂，

但也有曲子範疇、樂器編製等，

各式各樣的不同之處……。

HAJIMETENO
CLASSIC

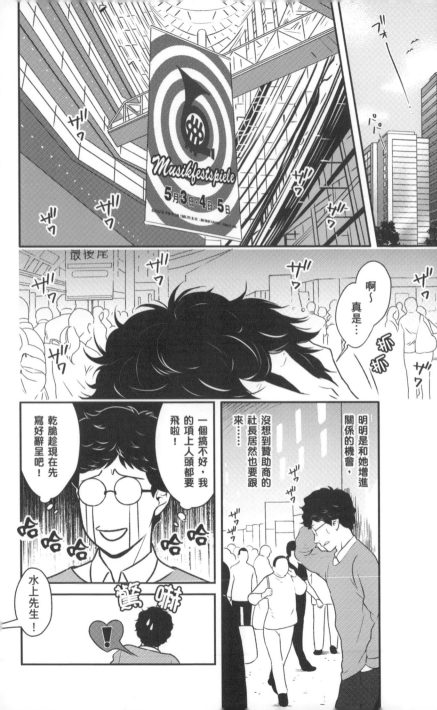

早安!

好、好久不見…

這位是我們鳳社長。

我是今天要為兩位服務的水上!

還請多多指教!!

唉呀,是我喜歡的類型!

如果有您想看的演出,我會幫您準備票券……

這樣啊~

那可以先麻煩你幫我準備這個和這個嗎?

還有,我也想聽協奏曲和室內樂呢~

我、我明白了。如果您有想坐哪裡……

我們一起去看很多場吧!好嗎!♡

好、好……那麼我先過去拿票。

交響曲、協奏曲、奏鳴曲…？這些名稱是表示什麼呢？

交響曲是寫給管弦樂團演奏的大規模樂曲喔。

交響曲基本上是四個樂章的奏鳴曲形式，這是由海頓確立下來的。他的交響曲寫到第104號。

104!?

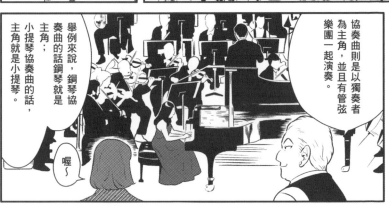

協奏曲則是以獨奏者為主角，並且有管弦樂團一起演奏。

舉例來說，鋼琴協奏曲的話鋼琴就是主角；小提琴協奏曲的話，主角就是小提琴。

喔～

奏鳴曲啊…一般來說鋼琴奏鳴曲就是鋼琴獨奏、篇章比較大的曲子。

另外也有小提琴奏鳴曲，或者大提琴奏鳴曲之類的。

兩位久等了！

還真是挺複雜的呢…

唉呀，實際聽過就會知道了啦。

我的出場機會啊…

英雄波蘭舞曲
作曲：蕭邦

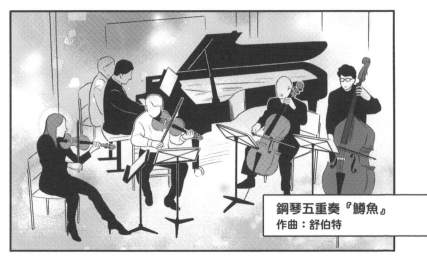

鋼琴五重奏『鱒魚』
作曲：舒伯特

欸欸，這首曲子的標題，為什麼是『鱒魚』啊？♡

咦？我記得社長很喜歡舒伯特啊…

驚

呃，那是因為…

啊，那滿是血與傷的頭顱，
O Haupt voll Blut und Wunden,

盡是受人嘲弄充滿痛苦，
voll Schmerz und voller Hohn,

馬太受難曲
作曲：J.S. 巴赫

請垂憐我，我的神，
Erbarme dich, mein Gott,

我的神！我的神！
Mein Gott, mein Gott,

為什麼離棄我？
warum hast du mich verlassen?

這麼說來…

管弦樂團當中，並不一定會有鋼琴呢。

也經常作為伴奏使用。

為什麼呢？

那……可能是因為，鋼琴這個樂器，是唯一能夠涵蓋管弦樂團所有音域的樂器吧？

在巴赫的時代，還只有名為大鍵琴的樂器，這是鋼琴的前身……

隨著時代演變，聽眾也增加了，

由於音樂廳也變大，連帶鋼琴也有了進化……

島本樂器

我們去那邊的樂器體驗區看看吧！

有大鍵琴喔！

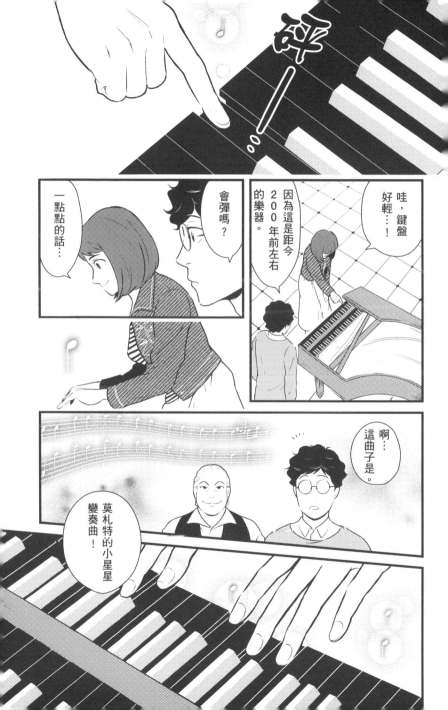

喂⋯

咦?

抱歉,部門那邊好像有點事情⋯方便讓我現在回公司嗎?

唉呀~辛苦了。

咦?

好啊,妳去吧。妳不用在意我們,沒關係。

等⋯!

好的!謝謝您!

來,我們一起去看其他表演吧。♡

抱歉,我今天就先告辭了。下次見!

低頭

呯─

呆滯─

嗚嗚─

找出自己的喜好！

古典音樂分類

f 首先由喜歡的範疇聽起

雖然一概稱為古典音樂，但範圍其實非常廣。以下依照樂曲形式和編制的區別來介紹主要的幾種範疇。在唱片行等處，也大多是用這種方法分類上架的。

對於想要親近古典音樂的人來說，先從自己喜歡的範疇聽起，也是個不錯的方法。舉例來說，比較容易受到管弦樂團那種非常有魄力、色彩鮮明聲響吸引的話，就聽交響曲或管弦樂曲；如果孩提時代學過，因此覺得鋼琴比較親近的話，就聽鋼琴曲，大概是這樣的形式。

其實就算是長年聽古典樂的愛好者，真的喜歡所有範疇曲子的人也不並多。可能對於交響曲如數家珍，但卻不太熟鋼琴曲；或者非常喜歡鋼琴曲但不太懂歌劇的魅力何在，這些都是經常發生的情況。不需要因為想網羅所有範疇而覺得氣餒，只要從喜歡的範疇開始開拓視野就好。

SYMPHONY

交響曲

聲響重疊連綿且具有魄力的形式

古典樂當中佔據特別受歡迎地位的,就是交響曲(SYMPHONY)了。在管弦樂團的音樂會中,通常會被拿來當作主要節目。

交響曲是指由複數樂章構成的大規模管弦樂團演奏曲。這是在海頓、莫札特及貝多芬活躍的古典樂派時期盛行的規格,長度大約在25分鐘到45分鐘左右。當中也有超過一小時的龐大作品。大多情況下,交響曲是

由四個樂章構成的。第一樂章是被稱為奏鳴曲形式、結構結實的活潑樂章;第二樂章是緩慢而抒情的樂章;第三樂章則是被稱為詼諧曲的有趣樂章(或是被稱為小步舞曲的優雅舞曲);第四樂章則是以快速節奏構成的華麗終結樂章。但這只是基本架構,也有許多例外。

ORCHESTRA

管弦樂曲

能夠感受到故事性的管弦樂團演奏曲

管弦樂團演奏曲當中,除了交響曲以外的作品,為求方便一概稱為管弦樂曲。

當中一種是交響詩。它與交響曲不同,是以文學作品或歷史等特定故事、又或風景及繪畫等作為其題材。史麥塔納的交響詩「我的祖國」中的『莫爾道河』一章即為描寫莫爾道河的川流樣貌;理查·史特勞斯的交響詩『唐吉軻德』描寫的則是小說中

不像交響曲那樣嚴謹。

芭蕾音樂也是管弦樂曲中的一大勢力。柴可夫斯基的『天鵝湖』或者『胡桃鉗』等作,原本是為了演出芭蕾舞劇而創作的音樂,到了現在也有許多並非配合舞蹈,而是以聆聽為主的演出形式。

另外還有為了戲劇上演而寫的戲劇配樂、演奏會序曲、組曲、華爾滋舞曲等,管弦樂曲的種類非常多元。

的角色。交響詩的結構並

CONCERTO

協奏曲

獨奏家與管弦樂團的合奏

協 奏曲（CONCE
RTO），就是獨奏
者（SOLISTE）在
舞台中央，而管弦樂團在
後方位置，並且是由複數
樂章構成的樂曲。有時候
獨奏者是主角，而管弦樂
團負責伴奏；有時候則是
獨奏與樂團宛如對決般互
別苗頭。能夠同時欣賞獨
奏與管弦樂團，是協奏曲
最大的魅力。

協奏曲的基本形式是三
個樂章構成的。第一樂章
為節奏快速的活潑樂章；

第二樂章是緩慢的樂章；
第三樂章則是再次加快，通
常都是這種「快－慢－
快」的結構，而各樂章接
近結束時，通常會出現管
弦樂團休息，由獨奏者即
興演出，被稱為「裝飾樂
段」（⇨P252）的部
分。

獨奏者並不一定只有一
位。在巴赫及韋瓦第的巴
洛克時代，也曾經盛行創
作需要多位獨奏者的協奏
曲。

PIANO

鋼琴曲

一人演奏的管弦樂

如 果多人數演奏曲的
主角是交響曲的
話，那麼少數人演奏曲的
主角就是鋼琴曲了。鋼琴
涵蓋了低音到高音，音域
廣泛，並且只由鋼琴家一
人演奏。而鋼琴的強項就
是，就算不是在音樂廳，
只要有一定程度的寬廣範
圍就能夠演奏，非常具輕
便性。

回溯歷史，有許多大作
曲家都會自己演奏鋼琴，
讓聽眾聽自己的作品。不
有寫給大鍵琴或管風琴演
奏的作品。

曲子，因此鋼琴曲會完全
反映出作曲家的個性。

大至由複數樂章構成的
大規模鋼琴奏鳴曲，小至
即興曲、敘事曲、練習曲
等性格小曲（character
Piece）、組曲等等，種類
非常繁多。

鋼琴以外的鍵盤曲，則
管是莫札特、貝多芬還是
李斯特，他們在成為作曲
家前，都是以名演奏家身
分演奏自己的作品而受到
好評。正因為是自己彈的

064

CHAMBER MUSIC

**充滿機動力的
小編制**

室內樂曲

室內樂曲是指兩個人以上，以小編制演奏的樂曲總稱。有像小提琴奏鳴曲那樣的小提琴與鋼琴的二重奏（DUO）；也有鋼琴、小提琴和大提琴組成的鋼琴三重奏（TRIO）；或者兩位小提琴、中提琴及大提琴的弦樂四重奏等，樂器編制非常多樣化。四重奏（QUARTET）、五重奏、六重奏、七重奏、八重奏……等等，有各式各樣編制的曲子。

VOCAL MUSIC

**小至一人獨唱
大至合唱**

聲樂曲

以人聲為主角的樂曲統稱為聲樂曲。尤其是歌手為單人時，稱為「歌曲」，最典型的就是一位歌手唱歌，搭配一台鋼琴伴奏。歌詞通常會以義大利語或德語等原文歌詞演唱。

許多人一起唱的合唱曲也是聲樂曲的一種。合唱曲與管弦樂曲融為一體演奏的彌撒曲或神劇等宗教樂曲也非常受歡迎。即使是以基督教為題材寫的曲子，仍然不受信仰影響而廣為世人聆聽。

OPERA

**故事與音樂
融合的藝術**

歌劇

以歌曲為中心的大規模舞台藝術就是歌劇（OPERA）。

隨著故事發展，打扮成故事角色的歌手邊演戲邊唱歌，內容有悲劇也有喜劇。劇本有來自古典文學或傳說，也有原創的劇本。

上演的時候需要歌手、指揮及管弦樂團、劇作家、舞者、合唱團、舞台美術等，人員為數眾多。這可說是在好萊塢電影誕生以前，最大規模的藝術了吧。

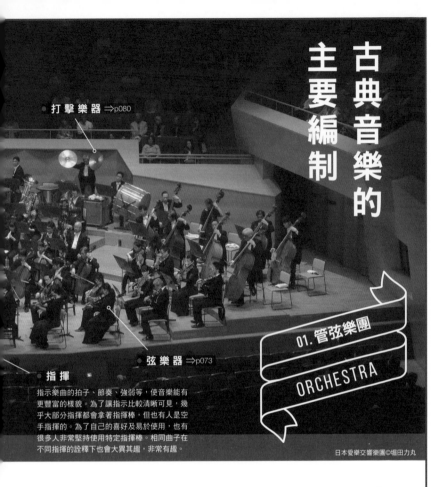

古典音樂的主要編制

● 打擊樂器 ⇒p080

01. 管弦樂團
ORCHESTRA

● 弦樂器 ⇒p073

● 指揮

指示樂曲的拍子、節奏、強弱等,使音樂能有更豐富的樣貌。為了讓指示比較清晰可見,幾乎大部分指揮都會拿著指揮棒,但也有人是空手指揮的。為了自己的喜好及易於使用,也有很多人非常堅持使用特定指揮棒。相同曲子在不同指揮的詮釋下也會大異其趣,非常有趣。

日本愛樂交響樂團©堀田力丸

f
具個性的聲響
交互疊出的魅力

一般管弦樂團從舞台前方看過去,排列著弦樂器(小提琴、中提琴、大提琴、低音提琴)、木管樂器(長笛、單簧管、雙簧管、低音管)、銅管樂器(法國號、小號、長號、低音號)、打擊樂器(定音鼓等),另外有時會加上鋼琴或豎琴。

這個編制是從古典樂派時期逐漸定型下來的,木管樂器各自編排兩位,因此又被稱為「二管編制」。浪漫樂派時期又加上了涵蓋高音域及低音域的木管樂器(短笛、英國管、低

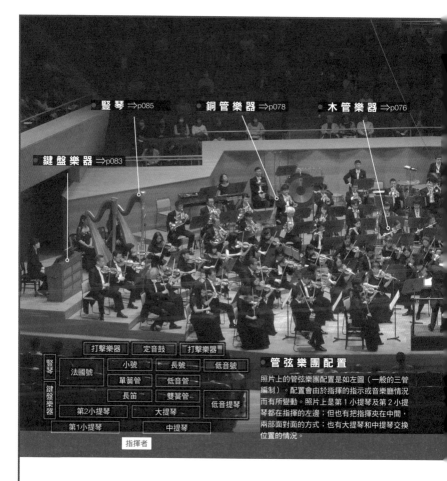

豎琴 ⇒p085　　　銅管樂器 ⇒p078　　　木管樂器 ⇒p076

鍵盤樂器 ⇒p083

	打擊樂器	定音鼓	打擊樂器	
豎琴	法國號	小號	長號	低音號
		單簧管	低音管	
鍵盤樂器		長笛	雙簧管	低音提琴
	第2小提琴		大提琴	
	第1小提琴		中提琴	
		指揮者		

管弦樂團配置

照片上的管弦樂團配置是如左圖（一般的三管編制）。配置會由於指揮的指示或音樂廳情況而有所變動。照片上是第1小提琴及第2小提琴都在指揮的左邊；但也有把指揮夾在中間，兩部面對面的方式；也有大提琴和中提琴交換位置的情況。

「管弦樂團」的語源

Orchestra現在是用來作為「管弦樂團」的意思，但原本是指古希臘時代圓形劇場的「orchstra」（觀眾與歌舞表演者之間，留給演奏樂器的人的空間）。蒙台威爾第的歌劇『奧菲歐』當中，作者明確指定了樂器編制，據說就是管弦樂團的起源。

音單簧管、低音巴松管等），成為「三管編制」的管弦樂團。19世紀末的管弦樂團越來越龐大，甚至有以超過100人規模的大編制演奏的作品。

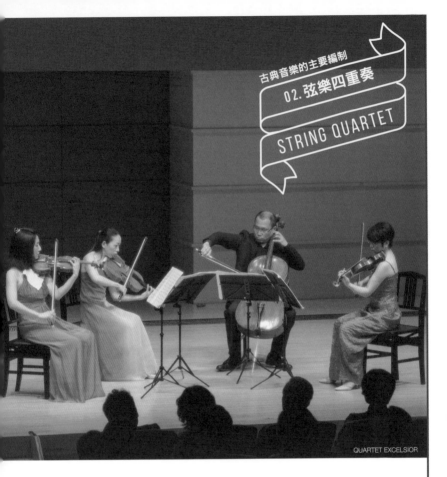

QUARTET EXCELSIOR

f

演出時而和鳴
又或你來我往，
引人入勝

由第1小提琴、第2小提琴、中提琴及大提琴四位演奏者來演奏的形式。演奏者每個人要負責獨立的聲部（旋律），同時還要一起營造美麗的和絃、以步調相合的節奏創造音樂。每個人演奏的聲音都能夠清晰聽見，正是室內樂的魅力。若沒有第2小提琴的三人編制，就是弦樂三重奏；增加一名小提琴成為五個人的話就是弦樂五重奏。

古典音樂的主要編制
03. 鋼琴三重奏
PIANO TRIO

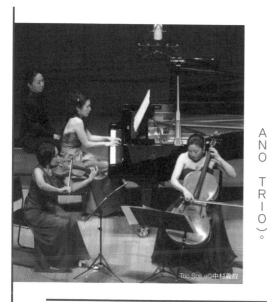

Trio Sol La ©中村義政

f

最小型的
管弦樂團

鋼琴、小提琴、大提琴共三名演奏者的形式。三重奏在英文稱為「TRIO」，也被稱為鋼琴三重奏（PIANO TRIO）。

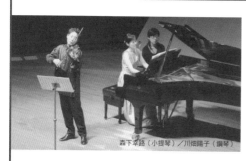

森下幸路（小提琴）／川畑陽子（鋼琴）

04. 二重奏(唱)&獨奏(唱)
DUO & SOLO

f

品味充滿個性的
聲響與音色

DUO是指二重奏或二重唱。也有兩位演奏者另外再加上伴奏的情況。另一方面，SOLO則是指獨奏或獨唱。「鋼琴獨奏」就是指由一位鋼琴家來演奏；「小提琴獨奏」則是指由一名小提琴家來演奏。另外，SOLO這個字也會用來稱呼協奏曲中由獨奏者演奏的部分；或者是管弦樂作品中「第一樂章的單簧管獨奏部分……」等，單位演奏者所演奏的顯眼旋律。

古典音樂的欣賞方式
世界與日本的音樂節

♪ 在夏季的音樂節上，享受最棒的音樂體驗

除 了主流的歐洲以外，目前在日本全國各地也有許多夏季音樂節。

但是音樂節並不一定侷限在夏季，只是有許多集中在夏季，已經成為慣例的活動。

雖然這是所有人都能輕鬆欣賞的東西，不過不同的音樂節還是會有不同主題。以日本來說，北海道的Pacific Music Festival（PMF）等，是為了培養年輕音樂家而舉辦的，被稱為是「研討會型」。具備實力的年輕樂手們自世界各地到這裡聚集，在此展現自己的才能，特徵就是一般人也能夠前往這種公開的研討會類型活動或演奏會上聆聽。在草津等地舉辦的則是「避暑地型」。由於是有名的觀光地，因此可以順便享受旅行樂趣。另一方面，La Folle Journée（東京等地）等則是「都市型」。由於是在都市當中舉辦，因此交通非常方便，能夠輕鬆前往欣賞。若是國外，由於是在夏季的暑期休假舉辦，因此會舉辦有許多頂尖樂手匯聚一堂、場面華麗的音樂節。找出自己喜愛的音樂節，過個不一樣的夏天吧。

世界與日本舉辦的音樂節

有可以順便避暑去欣賞的音樂節，
也有能夠一次欣賞各種音樂的都是音樂節，欣賞方式非常多樣化。

Pacific Music Festival（PMF）

北海道 ● 7～8月

由美國指揮兼作曲家伯恩斯坦提倡，於1990年開始的國際教育音樂節。

草津夏季國際音樂學院&祭典
(Kusatsu International Summer Music Academy & Festival)

群馬 ● 8月

1980年起於草津溫泉開始舉辦。竭力培育新人。城鎮整體都會沉浸在音樂當中。

La Folle Journée（LFJ）

東京等地 ● 4～5月

法國南特的大規模音樂節，於2005年起前往日本舉辦。每年黃金週會在東京、新瀉、滋賀等地舉辦。

Festa Summer MUZA 川崎

神奈川 ● 7～8月

可以聆聽首都圈的九個管弦樂團演奏。2005年起在MUZA川崎舉辦。

Seiji Ozawa Matsumoto Festival

長野 ● 8～9月

1992年由小澤征爾創立。以Saito Kinen Orchestra為主要演奏單位，也會培育新人。

霧島國際音樂祭

鹿兒島 ● 7～8月

在霧島高原上舉辦，由1980年持續至今。當地居民會非常溫馨的接待來聽講的年輕人及觀眾。

Salzburg Festival

奧地利 ● 7～8月

在莫札特出生地薩爾斯堡舉辦的世界最大知名音樂節之一。由1920年開始舉辦。

Bayreuth Festival

德國 ● 7～8月

由華格納設立，只會上演華格納音樂劇的音樂節。其嶄新演出手法每每引起話題。

Arena di Verona Festival

義大利 ● 6～9月

在古羅馬的野外圓型競技場舉辦。開演前還有拿著蠟燭的觀眾，領人進入幻想世界。

The Proms

英國 ● 7～9月

使用誇張的照明等，能在熱鬧又不艱深的氣氛當中聆聽一流演奏。

Glyndebourne Festival Opera

英國 ● 5～8月

會場選在貴族宅邸。有時也能在廣大而美麗的庭園當中野餐，非常優雅。

Lucerne Festival

瑞士 ● 8～9月（春秋兩季也會舉辦）

於瑞士古都琉森舉辦。由名家齊聚的節慶管弦樂團為始，聚集各巔峰樂團。

管弦樂團會使用的主要樂器

ƒ 認識管弦樂團的樂器

为了演奏古典樂，會使用各式各樣的樂器。歌劇等聲樂曲，當然會使用人類的「聲音」；被稱為「樂器之王」的鋼琴則有許多作曲家為它寫了名曲。但是，古典樂的醍醐味自然還是在於擁有龐大魄力聲響的管弦樂團吧。「orchestra」現在被用來指稱「管弦樂團」，使用的樂器種類非常繁多，但大致上可以分為「弦樂器」、「木管樂器」、「銅管樂器」、「打擊樂器」及「鍵盤樂器」這五種。聆聽管弦樂團演奏時，如果想到「有沒有那個活躍的曲子呢？」或者「舞台上排成一排的那個樂器，到底叫什麼名字呢？」這類問題的時候，翻翻本單元的頁面，一定能夠得到解答。

照片提供：鈴木バイオリン製造（株）（p73・75）／ヤマハ（株）（p76‐81・83）／（株）ヤマハミュージックジャパン（p82銅鈸）／（株）下倉楽器（p82響板）／三得利音樂廳（p84）

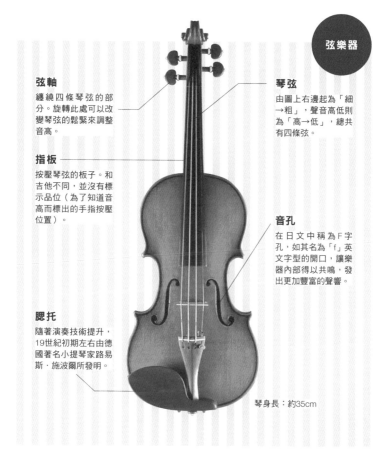

弦樂器

弦軸
纏繞四條琴弦的部分。旋轉此處可以改變琴弦的鬆緊來調整音高。

指板
按壓琴弦的板子。和吉他不同，並沒有標示品位（為了知道音高而標出的手指按壓位置）。

腮托
隨著演奏技術提升，19世紀初期左右由德國著名小提琴家路易斯・施波爾所發明。

琴弦
由圖上右邊起為「細→粗」，聲音高低則為「高→低」，總共有四條弦。

音孔
在日文中稱為F字孔，如其名為「f」英文字型的開口，讓樂器內部得以共鳴，發出更加豐富的聲響。

琴身長：約35cm

一般管弦樂團會讓弦樂器在前頭一字排開，小提琴是當中最小、有著最高音色的樂器，經常擔任主旋律。演奏方式是使用馬尾製成的琴弓磨擦四條琴弦。也能夠演奏和弦。

Violin

弦樂器 ｜ 小提琴

從誕生的16世紀左右
幾乎就已經完成現在樣貌的
「樂器女王」

Viola

弦樂器 ｜ 中提琴

音色會讓音樂更加豐富深沉，
具有工匠氣質的名配角

中提琴是比小提琴稍大的樂器，能夠發出更低的聲音。較不常作為獨奏樂器，通常是作為使中聲部聲音更加豐富的伴奏樂器。莫札特也非常愛拉中提琴，也寫下了中提琴與小提琴的二重奏曲等。

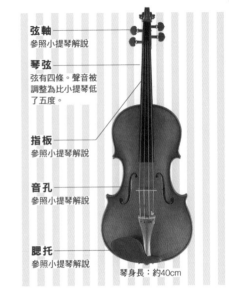

弦軸
參照小提琴解說

琴弦
弦有四條。聲音被調整為比小提琴低了五度。

指板
參照小提琴解說

音孔
參照小提琴解說

腮托
參照小提琴解說

琴身長：約40cm

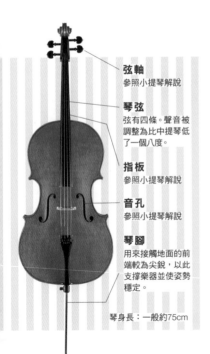

弦軸
參照小提琴解說

琴弦
弦有四條。聲音被調整為比中提琴低了一個八度。

指板
參照小提琴解說

音孔
參照小提琴解說

琴腳
用來接觸地面的前端較為尖銳，以此支撐樂器並使姿勢穩定。

琴身長：一般約75cm

Cello

弦樂器 ｜ 大提琴

接近人類聲音的音域，
豐富且柔和的音色

比小提琴和中提琴更大，演奏時要放在兩腳之間。琴腳能夠調整成容易演奏的高度，同時確實支撐樂器。深沉的音色受到許多作曲家喜愛，也經常作為獨奏樂器活躍。

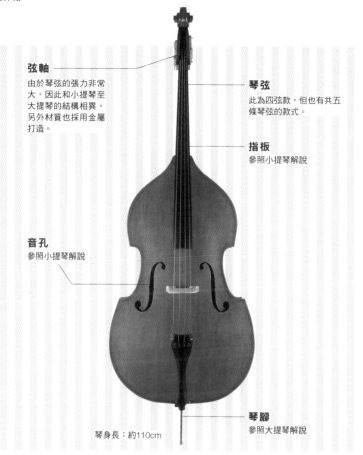

弦軸
由於琴弦的張力非常大，因此和小提琴至大提琴的結構相異，另外材質也採用金屬打造。

琴弦
此為四弦款，但也有共五條琴弦的款式。

指板
參照小提琴解說

音孔
參照小提琴解說

琴腳
參照大提琴解說

琴身長：約110cm

Contrabass

弦樂器 ｜ 低音提琴

**支撐管弦樂團的
低音部重心**

低音提琴和小提琴屬於樂器出身不同，它的祖先是巴洛克時代的樂器維奧爾琴（Viol，古大提琴）。有四條或五條琴弦。在爵士及銅管樂團中也擔任節奏重心支撐音樂。

Flute

木管樂器

木管樂器 | 長笛

負責高音
具有華麗帶透明感的音色

雖然被分類在「木管樂器」，但通常是以金或銀、或者白金等金屬製成的。原型是巴洛克時期的「Flauto traverso」（橫式長笛）。同屬性的樂器還有聲音比長笛高的短笛，在管弦樂曲當中也經常使用。

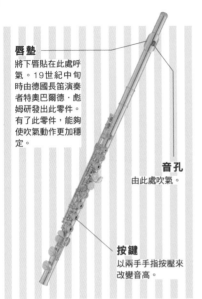

唇墊
將下唇貼在此處呼氣。19世紀中旬時由德國長笛演奏者特奧巴爾德‧彪姆研發出此零件。有了此零件，能夠使吹氣動作更加穩定。

音孔
由此處吹氣。

按鍵
以兩手手指按壓來改變音高。

Oboe

木管樂器 | 雙簧管

魅力是具有哀愁感的音色。
也會作為調音的音準。

將簧片裝在樂器前端使其發出聲音。由於高音會充滿異國情調，因此經常負責一些令人印象深刻的旋律。演奏前管弦樂團會進行調音，幾乎都是以雙簧管的聲音作為音高標準。

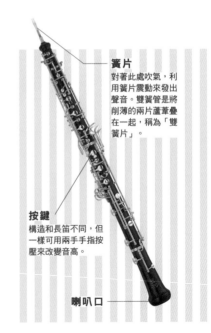

簧片
對著此處吹氣，利用簧片震動來發出聲音。雙簧管是將削薄的兩片蘆葦疊在一起，稱為「雙簧片」。

按鍵
構造和長笛不同，但一樣可用兩手手指按壓來改變音高。

喇叭口

吹嘴
這裡有裝一片簧片
（單片簧片），往
這裡吹氣。

束圈
用來將簧片固定在
吹嘴上的零件。

喇叭管
由於形狀特
殊，在日本又
被稱為「朝顏」
（譯註：即牽牛
花）。

按鍵
為了能夠更輕鬆使
用，因此改良為
「環鍵」。

Clarinet

木管樂器 │ 單簧管

從爵士到古典皆可
發出寬廣音色

以單一簧片發出聲音。能夠發出從低音到高音的聲音，音域非常廣。發出的聲音可纖細也可明亮華麗，具有多樣化的表現方式，也非常擅長精密的快速音群（⇓p253），因此經常擔任獨奏，也會使用在爵士音樂當中。

Fagotto

木管樂器 │ 低音管

質樸而飄然颯爽的音質
音色十分深奧

樂器名稱來自義大利文中的「束」。雖然看起來像是一根管子，但其實是由四個零件組成。長度甚至有的長達140cm。負責擔綱的是管弦樂團中強而有力低音的重要角色。分為「德國式」和「法國式」兩種。

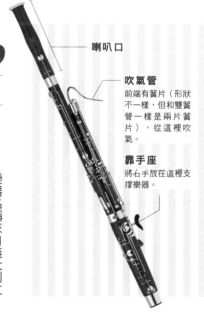

喇叭口

吹氣管
前端有簧片（形狀
不一樣，但和雙簧
管一樣是兩片簧
片），從這裡吹
氣。

靠手座
將右手放在這裡支
撐樂器。

Horn

銅管樂器 | 法國號

魅力是非常具延展性的音色，
世界上最困難的銅管樂器

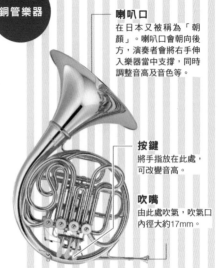

喇叭口
在日本又被稱為「朝顏」。喇叭口會朝向後方，演奏者會將右手伸入樂器當中支撐，同時調整音高及音色等。

按鍵
將手指放在此處，可改變音高。

吹嘴
由此處吹氣，吹氣口內徑大約17mm。

由古時候的獸角笛演變為由金屬製作的狩獵用法國號，最後才進化為樂器。捲曲在一起的管子上有3～4個調節鈕，能夠改變音高，樂器性能也有了突破性的進展。特徵是柔和的音色。

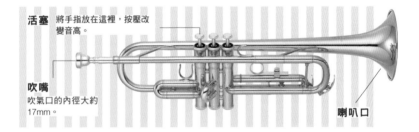

活塞 將手指放在這裡，按壓改變音高。

吹嘴
吹氣口的內徑大約17mm。

喇叭口

Trumpet

銅管樂器 | 小號

音色明亮
是管弦樂團明星般的存在

這個樂器的起源，是在古埃及和古羅馬時期，作為儀式或戰爭信號上使用的樂器。由於有著在軍樂隊當中被重用的歷史，因此是開場段落不可或缺的樂器。特徵是明亮的音色，具有極高的音域。在爵士音樂中也非常活躍。

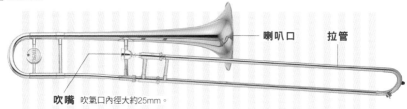

喇叭口　拉管

吹嘴　吹氣口內徑大約25mm。

Trombone

銅管樂器 ｜ 長號

**以活力充沛的音色
大為活躍於古典樂及爵士樂中**

於15世紀中旬登場起，這簡單的結構就幾乎未曾改變過。藉由伸縮 U 字形拉管來改變音高。18世紀後半開始加入管弦樂團。目前也是爵士音樂中不可或缺的樂器。

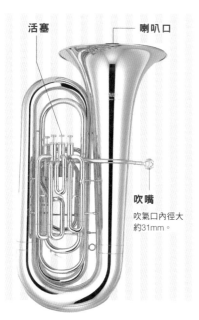

活塞　　　　　喇叭口

吹嘴

吹氣口內徑大
約31mm。

Tuba

銅管樂器 ｜ 低音號

**魅力是深沉的音色
竭盡心力不為人知**

銅管樂器當中最大的，負責最低的音域。被認為是其祖先之一的「bass tuba」是在1830年代出現的。白遼士和華格納都喜歡這類低音的銅管樂器，因此積極地將它加入管弦樂團當中。

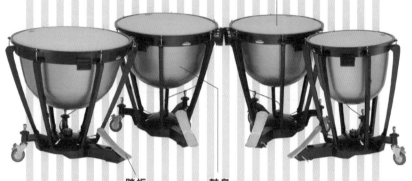

鼓皮
小牛或山羊皮，
又或是塑膠製。

踏板
踩踏板可以改變鼓
面的鬆緊程度，進
而改變聲音。腳尖
處往下踩則鼓面會
變緊，聲音就會變
高；腳跟處往下則
鼓面會稍鬆弛，發
出較低的聲音。

鼓身
由於這樣的形狀，
因此雖然是大鼓卻
能有高低音之分。

Timpani

打擊樂器 ｜ 定音鼓

創造音高
支配節奏

定音鼓是鼓身宛如銅製大
碗上繃了一面皮的大鼓。可
以利用鼓面鬆緊程度來設定
音高。搭配2～4個鼓，使
用鼓槌敲打演奏。支配樂曲
節奏，又被稱為「第二位指
揮」，非常重要。

鼓面
小牛皮或
塑膠製。

鼓框
用來將鼓面固定
在鼓身上的圓
環。也可以使用
鼓槌敲打此處,
為「敲邊鼓」的
演奏方式。

鼓框鬆緊螺栓
可調整鼓面鬆緊程度。

Snare Drum

打擊樂器 │ 小鼓

**節奏樂隊的音色創造
就交給它!**

英文稱為Snare Drum。圓筒的兩面有小牛皮或塑膠製成的鼓面,底部有以金屬製成的響線。Snare就是指底下的響線。使用一對鼓棒敲擊演奏。在進行曲類的曲子當中非常活躍。

Bass Drum

打擊樂器 │ 大鼓

**一個聲響就
充滿存在感**

鼓面
參照小鼓說明

鼓框鬆緊螺栓
兩面都有,所以繃鼓面的時候非常辛苦。發出的聲音非常低。

大鼓在英文當中稱為Bass Drum,正如其名,這種鼓發出的聲音非常低。木製圓筒鼓身的兩面使用小牛皮或塑膠製鼓皮,直徑大約是60~100公分左右。鼓身越大的,聲音就越低。主要是在19世紀末以後的樂曲當中較為活躍。

Cymbals

打擊樂器｜銅鈸

效果千變萬化
妝點管弦樂團

銅鈸是金屬製的打擊樂器。基本上是以兩手各拿一片互相敲擊。進入19世紀後半，像是馬勒在第3號交響曲中發出「使用鐵棒敲打銅鈸」的指示等等例子，作曲家會提出不同演奏的方式，藉此獲得不同的效果。

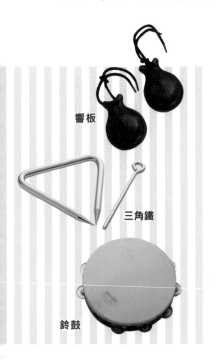

響板

三角鐵

鈴鼓

其他打擊樂器

小巧玲瓏卻大大活躍
為音色增添絕佳香料

為了幫樂曲加上效果十足的聲音，作曲家往往會在作品中使用各種打擊樂器。想營造義大利或西班牙風情感受的話，就運用響板或鈴鼓；進行曲可以加入三角鐵等等。也有使用鐘、銅鑼，甚至是玩具的曲子。打擊樂器的演奏者，大多會一個人負責好幾種樂器。

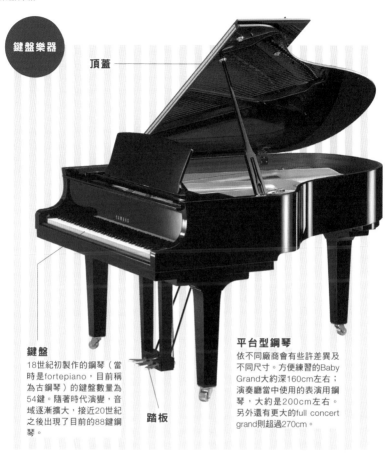

鍵盤樂器

頂蓋

平台型鋼琴

鍵盤
18世紀初製作的鋼琴（當時是fortepiano，目前稱為古鋼琴）的鍵盤數量為54鍵。隨著時代演變，音域逐漸擴大，接近20世紀之後出現了目前的88鍵鋼琴。

踏板

平台型鋼琴
依不同廠商會有些許差異及不同尺寸。方便練習的Baby Grand大約深160cm左右；演奏廳中使用的表演用鋼琴，大約是200cm左右。另外還有更大的full concert grand則超過270cm。

鍵盤樂器 ｜ 鋼琴

一人演奏管弦樂團
樂器之王

按下鍵盤之後，與鍵盤相連的音槌便會敲在音弦上，發出聲音。藉由不同的觸及方式能夠發出廣泛種類的音色及音量。一般型號的鍵盤是88鍵。另外有三個踏板，可以讓聲音迴響，或者調整強弱。

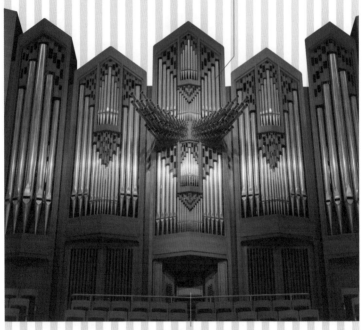

※日本人一般印象中的「Organ」不是使用管子，而是使用簧片發聲的「簧風琴」。但原本「Organ」這個字就是指使用管子發聲的樂器。

音管

演奏台

Organ

鍵盤樂器｜管風琴

兩手兩腳全部用來彈奏
演奏出壓倒人心的聲響

管風琴和鋼琴一樣是鍵盤樂器，但發聲原理是按下鍵盤後，將空氣送往內部的音管裡。特徵是有腳鍵盤。除了設置在音樂廳或教會的巨大管風琴以外，也有比較小型的管風琴。

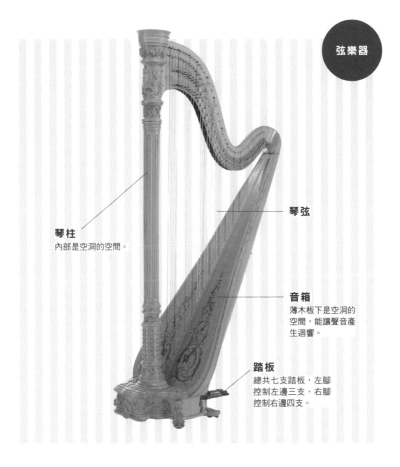

弦樂器

琴柱
內部是空洞的空間。

琴弦

音箱
薄木板下是空洞的
空間，能讓聲音產
生迴響。

踏板
總共七支踏板，左腳
控制左邊三支、右腳
控制右邊四支。

Harp

弦樂器 ｜ 豎琴

**充滿神秘之美
優雅的樂器**

演奏者會將豎琴靠在右肩上，以兩手手指撥動 47 根琴弦演奏。可以用腳控制七支踏板，讓聲音升降半音或全音。是最古老的樂器之一，在世界各地以不同的樣貌演變。

演奏者的稱呼方式

〜管弦樂團的○○的演奏者

演奏小提琴的人稱為「小提琴家」、鋼琴則是「鋼琴家」、小號則是「小號手」，在英文當中是在樂器後面加上「-ist」或「-er」來表示是「○○的演奏者」。指揮的英文「conductor」也是將動詞「conduct（進行）」加上「-or」來表示。

如果很常聽到這些單字，就能夠自然表現出來，不過用一樣的規則套上其他樂器，會發現有些頗為困難，但其實也滿有趣的。因此本書試著將管弦樂團中各種樂器的「○○的演奏者」的說法列成清單。

另外，實力被認可的指揮者，也不會單純的被叫做指揮，也會使用有

「大家長」、「名人」、「巨匠」等意思的義大利文「maestro」（大師）來稱呼；或者是以與指揮這個職業有些相似的法文「chef（廚師）」來表達對他的敬意。

指揮	conductor
小提琴	violinist
中提琴	violalist
大提琴	cellist
低音提琴	contrabasist
長笛	flutist
雙簧管	oboist
單簧管	clarinetist
低音管	fagottist
法國號	hornist
小號	trumpetist
長號	trombonist
低音號	tubist
定音鼓	timpanist
鋼琴	pianist
管風琴	organist
豎琴	harpist

譯註：英文中的「-ist」、「-er」、「-or」都是表示進行該動作之人的語尾。中文習慣全部以樂器來稱呼，如鋼琴演奏家、小號演奏家等。較為簡單也會稱為「○○家」或「○○手」。

第3幕

知名鋼琴家
來日

引發話題的鋼琴家在日本公開表演。
聽古典音樂的醍醐味之一，
就是接觸不同音樂家的
相異個性。

HAJIMETENO
CLASSIC

今天的表演
也好棒喔！

大鳥小姐也已經
非常習慣音樂會
現場了呢。

您如果還有推薦
的節目，還請務
必告訴我喔！

我知道了！

今天也沒辦
法開口約她
出去……

HNK交響樂團
第108次定期表演

鋼琴 米海爾・齊瑪曼

外國人？

迷路了嗎？

就從這邊右轉過去，走到盡頭就是囉。（英文）

後台在哪兒？我迷路了…（英文）

那個…（英文）

怎麼了嗎？（英文）

是今天要表演的人嗎？

我跟大部分的人語言不通，還真是困擾呢～（英文）

不客氣。（英文）

Thank you!

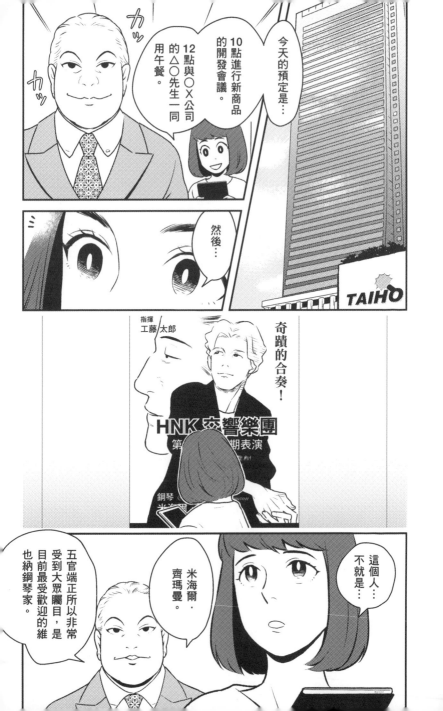

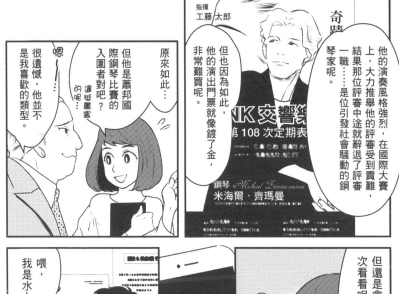

原來如此⋯

但他是蕭邦國際鋼琴比賽的入圍者對吧？

濱廷厲害的呢⋯

嗯⋯

很遺憾，他並不是我喜歡的類型。

但也因為如此，他的演出門票就像鍍了金，非常難買呢。

他的演奏風格強烈，在國際大賽上，大力推舉他的評審受到責難，結果那位評審中途就辭退了評審一職⋯⋯是位引發社會騷動的鋼琴家呢。

指揮 工藤太郎

奇蹟

NK 交響樂
第 108 次定期表

鋼琴 *Michael Zimmermann*
米海爾·齊瑪曼

但還是會想聽一次看看呢。

嗶

水上拓也

嘟嚕嚕嚕⋯

喂，我是水上。

喀搭

喀搭

瞪～一眼♥

小拓會幫我拿到門票喔。

妳總是這麼辛苦，就當成慰勞吧。

非⋯

妳就去吧！

非常感謝！

小拓啊～你好嗎～

有件事情想拜託你⋯

不行？

那我就把那天晚上的事情說出去。

？

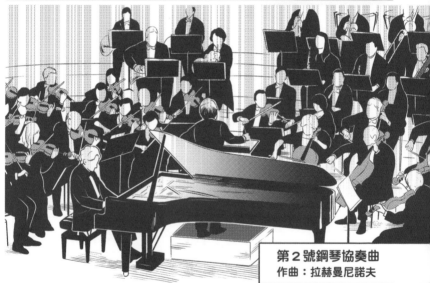

第２號鋼琴協奏曲
作曲：拉赫曼尼諾夫

拉赫曼尼諾夫的第２號鋼琴協奏曲⋯

是鋼琴協奏曲當中，最受眾人歡迎的傑出作品之一。

序奏是鋼琴模仿時鐘聲響，彈奏出深沉又莊嚴的和音⋯

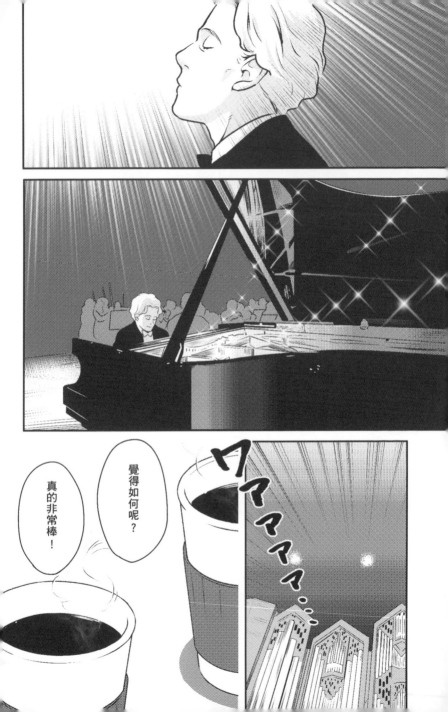

真的非常感謝
您給的票！

不會～這是
小事而已～

上次音樂節
結束之後，
我被帶去社長
常去的店家喝了
好幾輪。

大醉之下拼命講
了一堆我不受歡
迎的事情，我真
想詛咒自己…

嗚哇啊啊啊啊

那個…
有件事情
想拜託你。

其實我想請他
幫我簽CD。

對不起
我好像亂掉線…

啊！
那我帶妳去
後台吧！

請進。
（英文）

咿…？（英文）

喀
沿

噢！
妳是那時候的！
（英文）

啊，但是得和社長商量工作安排的事情…

妳知道維也納有多遠嗎？

妳也還真是挺狂熱的呢。

看來妳似乎非常享受演奏會，太好了。

真的是非常感謝您。

那個，其實…

喔，維也納啊…

是的，所以…

水上先生說我一個人太危險，所以他會陪我去…

我是跟他說沒關係…

但接下來是業務旺季對吧…

當然要去維也納!!!

他也要去。

我老闆說

為什麼？

一步登天成為知名表演家？！

世界的音樂比賽

𝆑 聽眾也會熱情捧場，
年輕人的挑戰之地

指

揮、弦樂器、管樂器、聲樂、鋼琴、作曲等等，全世界舉辦的音樂大賽涵蓋了各式各樣的領域。雖然規模上可能有大有小，但如果演奏家能在具備權威性的國際音樂大賽上獲得好成績的話，受到的矚目度也會有所提升。對於年輕的演奏家（大多數比賽有30歲上下的年齡限制）來說，為了要獲得出人頭地的機會，會在賽事中比試彼此的才能，展開炙熱的爭鬥。優勝者除了獎金以外，主辦單位大多數還會提供舉辦音樂會的機會。

有名的國際音樂大賽，除了鍛鍊自己技術的戰士（參賽者）們會前往，評審也都是世界等級的名演奏家或教育家們，對於給予參賽者的評價方面，除了他們的音樂性及技術以外，也包含了觀察他們的將來性等。這些音樂大賽也會有現場聽眾。這幾年來也有越來越多比賽會開放網路直播，全世界的音樂迷都會為年輕演奏者加油，使得音樂大賽本身看起來就像是個音樂節一樣。

音樂大賽流程

～以蕭邦國際鋼琴大賽2015為例～

大規模的賽事會先進行文件、影片審核，然後有1次預賽、2次預賽……等等。到最後決定名次的「總決賽」之前，時間可能會長達好幾週。比賽除了獨奏曲以外，也必須準備室內樂作品或協奏曲等，指定曲目繁多，因此非常需要精神與體力。下面以世界上最具權威的音樂比賽‧蕭邦國際鋼琴大賽為例子，說明音樂比賽的流程。這個比賽每五年會舉辦一次，時間大約在蕭邦忌日10月17日前後三星期左右，舉辦地點是在蕭邦的祖國‧波蘭的首都華沙。

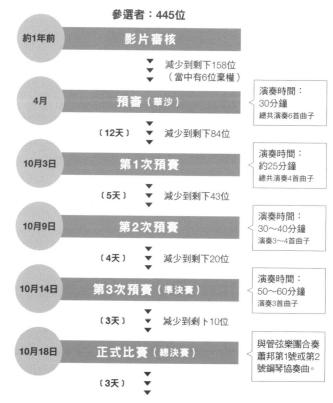

參選者：445位

約1年前	**影片審核**

減少到剩下158位
（當中有6位棄權）

4月	**預審（華沙）**

演奏時間：
30分鐘
總共演奏6首曲子

〔12天〕　減少到剩下84位

10月3日	**第1次預賽**

演奏時間：
約25分鐘
總共演奏4首曲子

〔5天〕　減少到剩下43位

10月9日	**第2次預賽**

演奏時間：
30～40分鐘
演奏3～4首曲子

〔4天〕　減少到剩下20位

10月14日	**第3次預賽（準決賽）**

演奏時間：
50～60分鐘
演奏3首曲子

〔3天〕　減少到剩下10位

10月18日	**正式比賽（總決賽）**

與管弦樂團合奏
蕭邦第1號或第2
號鋼琴協奏曲。

〔3天〕

排名只有第1名～第6名。
其他則會頒發「波蘭舞曲獎」、「瑪祖卡舞曲獎」、「聽眾獎」等獎項。
之後則會有獲勝者及得到名次者的特別演奏會（⇒P252），也會在日本開演奏會。

主要國際賽事

音樂比賽除了單獨鋼琴、單獨指揮者等單項目領域外，以目前有舉辦的項目來說，
也有二重奏或者室內樂等合奏項目，種類繁多。
日本也有舉辦受到世界矚目的國際性音樂比賽。以下介紹主要賽事。

名稱	創設年分	舉辦地點	比賽項目
貝桑松 國際指揮者大賽	1951年	法國・貝桑松	指揮比賽 （有時會隔年開設 作曲者比賽）
基里爾・康德拉辛 國際青年指揮者大賽	1984年	荷蘭	每4～5年舉辦， 只有指揮者比賽
伊麗莎白王妃 國際音樂大賽	1951年	比利時・ 布魯塞爾	不同年度會舉辦鋼琴、 小提琴、聲樂、 大提琴比賽
隆・提博音樂大賽	1943年	法國・巴黎	不同年度會舉辦鋼琴、 聲樂、小提琴比賽
濱松國際鋼琴大賽	1991年	日本・濱松	每三年舉辦一次 鋼琴比賽
仙台國際音樂大賽	2001年	日本・仙台	每三年舉辦鋼琴、 小提琴比賽

※2大鋼琴國際大賽（蕭邦國際鋼琴大賽、柴可夫斯基國際音樂比賽）於左頁有詳細介紹。

備受期待、日本人鋼琴家輩出的國際音樂比賽

范・克萊本 國際鋼琴比賽	2009年時由辻井伸行獲得優勝。此比賽於美國德州每四年舉辦一次。創始者范・克萊本為第一屆柴可夫斯基國際音樂比賽優勝者。
日內瓦 國際音樂比賽	2010年由萩原麻未獲得鋼琴部門優勝。比賽地點是瑞士日內瓦。除了鋼琴以外還有非常多種類的比賽，包含大鍵琴、管風琴、小提琴、中提琴、吉他、豎琴、管樂器、鋼琴三重奏、弦樂四重奏等。以第一名從缺年分多、審查十分嚴格聞名。

2大鋼琴國際比賽

在音樂比賽當中，鋼琴是非常受到矚目的。
以下就來比較有大量新星鋼琴家輩出的
蕭邦國際鋼琴大賽與柴可夫斯基國際音樂比賽。

	蕭邦國際鋼琴大賽	柴可夫斯基國際音樂比賽
創設年分	1927年	1958年
舉辦地點	華沙（波蘭）	莫斯科（俄羅斯）
舉辦頻率	5年1次	4年1次
年齡限制	16歲以上30歲以下	16歲以上30歲以下 聲樂為19歲以上32歲以下
比賽項目	只有鋼琴	鋼琴以外還有小提琴、 大提琴、聲樂
首獎獎金	30,000歐元	20,000歐元
指定曲	只有蕭邦作品。 總決賽為1首協奏曲。	從巴洛克時期音樂到近現代作品都有，範圍廣泛。總決賽的協奏曲要演奏2首。
歷屆主要優勝者	毛利齊奧·波里尼Maurizio Pollini（第6屆）、瑪塔·阿格麗希Martha Argerich（第7屆）、鄧泰山（第10屆）、斯坦尼斯拉夫·蒲寧 Stanislav Stanislavovich Bunin（第11屆）、拉法爾·布雷查茲 Rafa Blechacz（第15屆）、趙成珍（第17屆）	弗拉基米爾·阿胥肯納吉 Vladimir Ashkenazy（第2屆）、米哈伊爾·普雷特涅夫 Mikhail Pletnev（第6屆）、鮑里斯·別列佐夫斯基 Boris Berezovsky（第9屆）、上原彩子（第12屆）、丹尼爾·特里福諾夫 Daniil Trifonov（第14屆）
日本人主要得名者	中村紘子（第7屆第4名）、小山實稚惠（第11屆第4名）、橫山幸雄（第12屆第3名）	小山實稚惠（第7屆第3名）、上原彩子（第12屆第1名）
官方指定之鋼琴品牌（由演奏者選擇）	史坦威、法齊奧利、山葉、河合	史坦威（漢堡製及紐約製）、法齊奧利、山葉、河合
歷史發生事件等	尚未有日本人優勝者。第10屆比賽，由於參賽者波哥雷里奇並未通過第3次預賽，因此評審之一的阿格麗希非常憤怒，表示「他才是個天才」之後便辭退評審（波哥雷里奇事件）。第11屆比賽的優勝者蒲寧當時19歲，在日本引發偶像風潮，稱為「蒲寧現象」。	第12屆鋼琴部門比賽第一名上原彩子是第一位日本人優勝者、也是第一位女性優勝者。小提琴部門第9屆獲勝者是諏訪內晶子；聲樂女聲部門第11屆由佐藤美枝子奪冠。

現在就該聽聽！

受人矚目的音樂家們

附上
鳳社長
個人評價

f 由一份樂譜
產生出各式各樣的演奏方式

在 聆聽古典音樂的時候，有個基本的思考方式，就是「相同的曲子只要由不同演奏者或指揮者表現，就會成為完全不同的風貌」。

即使樂譜是同一份，要如何解讀分析、解釋樂曲表現，也是會因人而異。一份樂譜會產生出無限多種的詮釋方式。另外，演奏方面也會反應演奏者的個性。另外演奏型態也會因國家而有所不同，又或隨著時代演變，使得有可能流行或者不再受歡迎。

因此，古典音樂迷會把焦點放在「是哪位音樂家演奏的莫札特」、「是哪位指揮詮釋的貝多芬」、「是哪位歌手唱的華格納」這些演奏差異上。然後去找出自己喜愛的音樂家，為了聆聽他們的演出而前往音樂會。當然，也是有人會因為「那個人在舞台上的樣子非常棒」這種理由而喜歡上他。

喜歡哪個指揮、現在有哪些受到矚目的鋼琴家……與愛好音樂的同伴們互相談論音樂，也是非常愉快的事情。

指揮

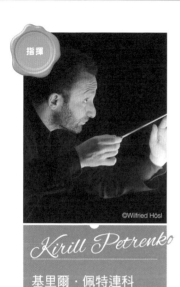

©Wilfried Hösl

Kirill Petrenko

基里爾·佩特連科

下任柏林愛樂管弦樂團首席指揮
（2018/19樂季）暨藝術總監

1972年出生於俄羅斯。可說是
下一個世代大師的候補首選。當
初發表他將在2018年自賽門·
拉圖手上接下柏林愛樂的首席
指揮時，震驚全世界。他並不具
有明星特質，是只有真正的樂迷
才認識他的實力家，因此也才被
全世界最棒的樂團一舉拉拔。於
出生地的音樂學院學習音樂後，
1990年前往奧地利深造。在極
具知名度的慕尼黑國家劇院等也
負責指揮歌劇等，非常活躍。

 他非常謙虛，幾乎不會
讓人感受到他是世界知
名的指揮，但聽說在練習
時非常嚴格。評價是為
樂譜注入生命的天才。

指揮

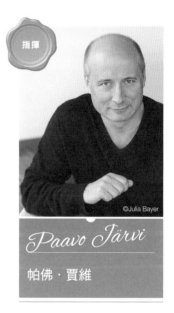

©Julia Bayer

Paavo Järvi

帕佛·賈維

NHK交響樂團首席指揮／不萊梅德意志
室內愛樂樂團藝術總監

1962年出生於愛沙尼亞。曾被
許多世界知名的管弦樂團聘請，
目前仍是相當活躍的指揮家。曾
任巴黎管弦樂團及法蘭克福hr交
響樂團等一流樂團的音樂監督，
目前是不萊梅德意志室內愛樂樂
團藝術總監，並且自2015年起
就職日本的NHK交響樂團首席指
揮！其父尼姆及弟弟克里斯汀也
是世界知名的指揮家，可謂指揮
世家。

 其特徵是強而有力宛如
繃緊肌肉般的聲響、充
滿推動力。能夠聽他指
揮近在身邊的NHK交響
樂團，實在非常奢侈！

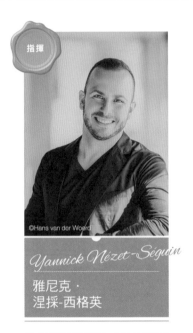

©Hans van der Woerd

Yannick Nézet-Séguin

雅尼克·
涅採-西格英

費城管弦樂團音樂總監／下任大都會歌
劇院音樂總監

1975年出生於加拿大。非常早期就在蒙特婁嶄露頭角，指揮鹿特丹愛樂及倫敦愛樂都有非常高的評價，自2012年起擔任美國著名的費城管弦樂團音樂總監。目前預定將於2020年接任大都會歌劇院音樂總監此一要職，可說勢不可檔。雖然身材並不高大，但活潑的指揮卻熱情高昂。

 他的風格在於與夥伴們共同打造音樂，是非常協調的音樂形式。能夠將樂團的優點提升至最大。

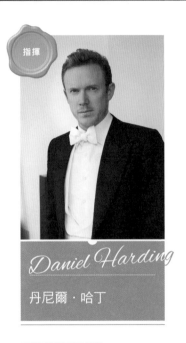

Daniel Harding

丹尼爾·哈丁

巴黎管弦樂團音樂總監

1975年出生於英國。在這個一切講求經驗的指揮世界當中，20多歲就已經擁有柏林愛樂、維也納愛樂、薩爾斯堡音樂節等一流經歷，是非常早熟的類型。也是引領年輕指揮風潮之人。目前已邁入40歲，從2016年起擔任巴黎管弦樂團的音樂總監等，才能也逐漸邁向成熟期。

 其魅力在於即使是已經非常熟悉的曲子，聽起來也會非常新鮮。他對於作品的嶄新解釋給人十分有說服力的感覺，正可以證明他的才能。

譯註：涅採-西格英已提前於2018年樂季起接任大都會歌劇院音樂總監。

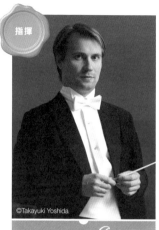
指揮
©Takayuki Yoshida

Pietari Inkinen

皮耶塔里・英奇尼

布拉格交響樂團首席指揮／日本愛樂交響樂團首席指揮

1980年出生於芬蘭。以小提琴家身分活躍不久之後，轉而以指揮為主。歷經紐西蘭交響樂團音樂總監後，成為日本愛樂首席指揮、薩爾布魯根=凱撒勞頓．德國廣播愛樂首席指揮。曾在世界各地劇場指揮巨作『尼伯龍根的指環』等，是非常有名的華格納指揮。

具有北歐帥哥的外貌，卻擅長指揮華格納或布魯克納這種沉重且龐大的音樂，令人有些意外。

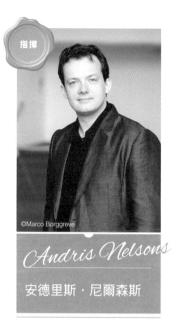
指揮
©Marco Borggreve

Andris Nelsons

安德里斯・尼爾森斯

波士頓交響樂團音樂總監／萊比錫布商大廈管弦樂團第21任音樂總監

1978年出生於拉脫維亞的音樂世家，原先是小號演奏者，後來轉為擔任指揮。受到同鄉的名指揮家馬里斯．楊頌斯薰陶，在歌劇及音樂會兩方面都不斷累積經驗，因而提高了自己的名聲。2014年起擔任波士頓交響樂團音樂總監；2017年起擔任萊比錫布商大廈管弦樂團音樂總監，同時率領著美國與歐洲的知名樂團。

會建立與樂團之間的互信關係，營造出聲勢恢弘的音樂。熱情又富含柔軟性，可說是現代首屈一指的佼佼者。

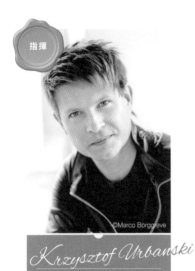

指揮

©Marco Borggreve

Krzysztof Urbanski

克西斯朵夫・
烏魯邦斯基

北德廣播易北愛樂樂團首席客座指揮

1982年出生於波蘭。2013年起被提拔成為東京交響樂團首席客座指揮，在排練時就已經背起所有樂譜的超強記憶力，一時蔚為話題。之後又被柏林愛樂和芝加哥交響樂團等世界頂尖管弦樂團聘請擔任指揮一職，沒有多久就與其他一流指揮家並駕齊驅。非常擅長東歐的音樂，也很積極對外介紹祖國波蘭的音樂。

 不具力道但柔韌的指揮動作是其特徵。不因循過往習慣，經常重新面對樂譜，打造出新鮮的音樂。而且很帥♥

指揮

©Nohely Oliveros

Gustavo Dudamel

古斯塔沃・杜達美

洛杉磯愛樂樂團音樂總監／西蒙・玻利瓦交響樂團音樂總監

1981年出生於委內瑞拉。杜達美是在委內瑞拉的「音樂社會運動（El Sistema）」音樂教育系統下學習的，該系統是委內瑞拉針對青少年貧困及防範犯罪的培訓計畫，因此杜達美可說就是代表當下時代的明星指揮。非常年輕就被稱為天才，接連擔綱世界知名的管弦樂團及歌劇院指揮。20多歲就被提拔為洛杉磯愛樂的音樂總監。

 網路上可看到杜達美和青年管弦樂團非常開心地演奏「曼波」的影片，看完覺得感動的人應該很多。真熱情！

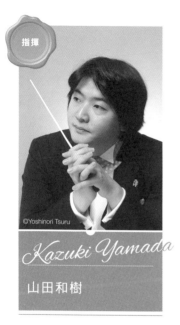

指揮

©Yoshinori Tsuru

Kazuki Yamada

山田和樹

蒙特婁愛樂樂團藝術總監兼音樂總監／
日本愛樂交響樂團主要指揮 等

1979年出生。由日本展翅飛向全世界的音樂家雖然不少，但山田和樹可說是獨樹一格。他在2009年於貝桑松國際指揮者大賽獲得優勝後，立刻就打開了在歐美知名樂團活躍的道路，於瑞士法語區管弦樂團擔任首席客座指揮及蒙特婁愛樂樂團藝術總監。於國內也擔任日本愛樂的主要指揮，意氣風發地展開各項活動。

從古典到現代作品、合唱等，音樂視野之寬廣令人驚訝。令人感受到游刃有餘的自在指揮，打造出情感豐沛的音樂。

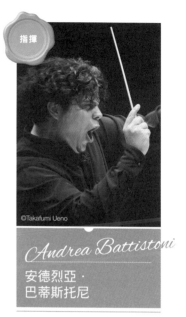

指揮

©Takafumi Ueno

Andrea Battistoni

安德烈亞·
巴蒂斯托尼

東京愛樂交響樂團首席指揮

1987年出生於義大利。在前仆後繼出現的年輕有才義大利指揮家當中，也是位列下一個世代筆頭的新星。在米蘭的斯卡拉大劇院、慕尼黑國家劇院等累積許多歌劇指揮經驗，於2016年擔任東京愛樂交響樂團首席指揮後，也在音樂會方面大為活躍。除了義大利音樂以外，也有很深的俄羅斯音樂造詣，手上可演奏的曲目非常廣泛。

雖然非常年輕，卻具備無可比擬的偶像特質。情感豐沛，所表現出的音樂有血有肉。

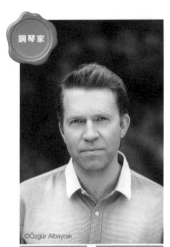

©Özgür Albayrak

Leif Ove Andsnes

雷夫・奧福・
安斯涅斯

1970年出生。是挪威勢不可檔
的鋼琴家。除了在全世界的知名
音樂廳舉辦個人巡迴演奏會以
外，也曾在全世界50個以上的都
市，演奏了150次的貝多芬鋼琴
協奏曲共五首（而且是一邊指揮
管弦樂團一邊演奏鋼琴），精力
十足地活躍於全世界。也發行了
多張ＣＤ，曾經六次獲得留聲機
獎。

演奏極具理性又有張
力！有著水潤活嫩的躍動
感，不管什麼樣的作品，
在他手下都聽起來非常
具有新鮮感。

©Juri Bogomaz

Boris Berezovsky

鮑里斯・
別列佐夫斯基

1969年出生於俄羅斯。於莫斯
科音樂學院學習。在1990年的
柴可夫斯基國際音樂比賽中獲
勝。能夠輕鬆彈出公認的困難曲
目，由龐大身軀流轉出力道十足
卻又帶纖細表現的樂音，非常具
有壓倒性的存在感。除了與一流
管弦樂團合作以外，也被邀請參
加全世界的音樂節，並致力參加
室內樂合奏（⇒p252）等。常
造訪日本的鋼琴家。

即使是龐大的表演用鋼
琴，在他面前都看起來
十分玲瓏。他巨大的身
軀所打造出的厚實音色
魅力十足♥

鋼琴家

©Marco Borggreve

Rafal Blechacz

拉法爾・布雷查茲

1985年出生於波蘭。2005年在
蕭邦國際鋼琴大賽上獲勝。另外
還包下了瑪祖卡舞曲獎、波蘭舞
曲獎及聽眾獎等副獎項。當時一
口氣讓他建立了「蕭邦演奏者」
的形象，因此而聞名於世。目前
已具備廣泛的曲目領域，演奏巴
赫作品的錄音更是帶起話題。富
有纖細且抒情的表現力。

情感豐富的表現力已是
令人陶醉。和蕭邦出身相
同祖國，總覺得臉似乎也
長得有些相似。就好像
蘊含著什麼秘密……。

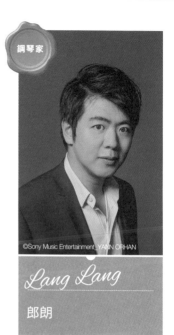

鋼琴家

©Sony Music Entertainment_YANN ORHAN

Lang Lang

郎朗

1982年出生於中國的世界級大
明星。17歲的時候就在芝加哥
交響樂團上代演，一砲而紅震驚
世界，之後因其極具動感又表現
豐富的演奏方式而大受歡迎。在
全球都非常有人氣，也曾於FIFA
世界杯和北京奧林匹克運動會典
禮上演奏。2009年被美國『時
代』雜誌挑選為「全世界最具影
響力的100人」之一。

他的藝術性及娛樂性平
衡感非常卓越。我想這
也是他受歡迎的秘訣。
這是獨一無二的才能
呢！

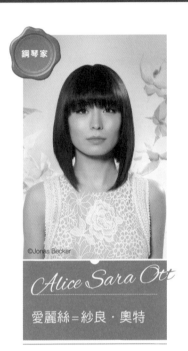

©Jonas Becker

Alice Sara Ott

愛麗絲＝紗良・奧特

1988年於德國出生。父親為德國人、母親為日本人。10幾歲就在多項比賽中獲勝,弱冠19即與德意志留聲機公司(DG)簽約,20歲便轟轟烈烈地出道了。之後也曾發行與法蘭西斯柯・特里斯塔諾(Francesco Tristano)的雙鋼琴專輯『SCANDAL』,引發話題。她以乾淨俐落的演奏及時尚的外貌擄獲了觀眾的心。

愛麗絲本人就是個藝術!是個酷帥又魅力十足的人。赤腳表演的樣子也非常可愛呢。

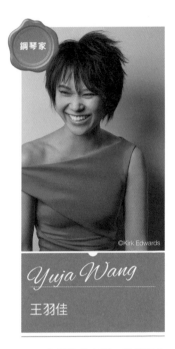

©Kirk Edwards

Yuja Wang

王羽佳

1987年出生於中國。於北京中央音樂學院學習音樂,之後前往加拿大、又到美國柯蒂斯音樂學院鑽研音樂。具備強韌的觸鍵以及具深度的表現張力,展現出絕佳的技巧。自由奔放且具大膽創意,富麗堂皇的技巧席捲而來,聽她的演奏非常刺激!以其震撼人心的表演滿足了觀眾。是具有偶像魅力的新時代型音樂家。

觀眾席總是維持在最高潮!即使是穿著超迷你短裙的服裝在表演,也是因為有演奏實力才能看起來閃閃發光。

112

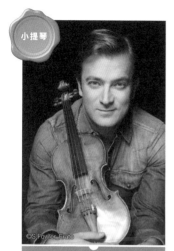

小提琴

Renaud Capuçon

雷諾・卡普頌

1976年出生於法國。與全世界的主要管弦樂團都合作過，也經常被邀請到柏林音樂節等世界性的音樂節演出。本人也將精力投注在室內樂上，2013年於自己在普羅旺斯地區艾克斯所設立的復活節音樂節擔任音樂總監，2016年起也擔任格施塔德冬季音樂節的總監。使用樂器是1737年的瓜奈里琴「PANETI」。

這是一位能讓人覺得音色非常性感的小提琴家。但他的音樂是經過縝密計算才能表現出來的。

小提琴

Isabelle Faust

依莎貝拉・佛斯特

1972年出生於德國。1993年於帕格尼尼小提琴大賽獲勝。特點是具備高度技巧且洗練的音樂性，以及上至古典下至現代曲皆能演奏的廣泛曲目。柏林愛樂和倫敦愛樂等樂團也都非常信賴她，定期會與她舉辦合奏表演。使用的樂器是1704年的史特拉瓦第小提琴「睡美人」。

這是一位不管拉什麼樂曲，都能讓人覺得非常帥氣、乾淨俐落的小提琴家。但音色卻又十分溫暖。

小提琴

©Michel Patrick O'Leary

Hilary Hahn

希拉蕊・哈恩

1979年出生於美國。12歲時與交響樂團合奏出道。1997年時，首張專輯獲得法國金音叉獎；其後發行的專輯也兩次獲得葛萊美獎等，獲頒過許多權威十足的獎項，以其震撼人心的演奏技術使聽眾入迷。使用樂器為法國的Vuillaume於1864年製作的瓜奈里琴「卡農」複製品。

端正的聲響與她凜然氣質的面貌交織成美麗的故事，打造出一個非常細緻的世界。技術之高令人驚訝！

小提琴

©Marco Borggreve

Janine Jansen

珍妮・揚森

1978年出生於荷蘭。14歲時與荷蘭廣播交響樂團合奏出道。除了經常與皇家音樂廳管弦樂團等知名管弦樂團合奏演出以外，也非常積極參與室內樂表演，2003年於烏特勒支設立國際室內樂嘉年華，並擔任音樂總監。使用樂器為1727年的史特拉瓦第小提琴「Baron Delbrouck」。

音色方面既優雅又俐落。演奏時的樣子也十分美麗。自己設立室內樂的音樂節，那股熱情更是令人稱讚！

女高音
歌手

©Vladimir Shirokov

Anna Netrebko

安娜‧涅特列布科

1971年出生於俄羅斯。1994年擔任莫札特『費加洛的婚禮』中蘇姍娜一角出道。除了以其深遠的歌聲感動觀眾以外，也能在董尼采第『拉美莫爾的露琪亞』劇中擔任露琪亞那種超高音域的角色。曾在米蘭的斯卡拉大劇院等世界主要歌劇院演出各種劇目。2007年被美國『時代』雜誌挑選為「全世界最具影響力的100人」之一。

壓倒性的存在感。用Diva來稱呼她一點也不為過。除了美貌，歌聲及表現力也魅力十足。完全就是個女明星！

小提琴

©Daisuke Akita

Daishin Kashimoto

樫本大進

1979年出生於英國。1996年在克萊斯勒國際小提琴大賽上奪冠，又以最年輕獲勝者身分奪下隆‧提博音樂大賽的冠軍。除了以德國為據點作為獨奏家在全世界的舞台上活躍以外，自2010年起也擔任柏林愛樂首席演奏家（⇒p253）。也錄製了非常多唱片。使用樂器室1674年的安德烈‧瓜奈里。

除了是代表日本的世界性小提琴家以外，也是知名樂團柏林愛樂的首席樂手。

譯註：Diva為義大利文，意指歌劇界的女性優秀人才。

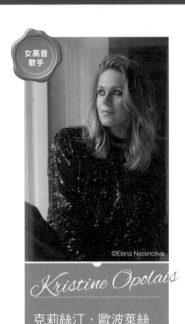

女高音歌手

©Elena Nezenceva

Kristine Opolais

克莉絲汀·歐波萊絲

1979年出生於拉脫維亞。2003年至2007年為拉脫維亞國立歌劇院的專屬歌手，2006於柏林國際歌劇院正式出道。曾被邀請至米蘭斯卡拉大劇院、維也納國立歌劇院等地，也曾被邀請到薩爾斯堡音樂節表演。擅長普契尼『蝴蝶夫人』的蝴蝶夫人、華格納『萊茵的黃金』的福瑞雅等，需要強而有力聲音的角色。

以魄力十足的美聲，細心地唱出女主角的心情，蝴蝶夫人等角色實在賺人熱淚。

女高音歌手

©Rebecca Fay

Diana Damrau

狄安娜·達姆嬈

1971年出生於德國。1995年於符茲堡市立劇場首次踏上舞台，在莫札特『費加洛的婚禮』中演出巴巴麗娜一角。音質非常寬廣，可演出莫札特『魔笛』中的夜后，也可唱馬斯奈的『瑪儂』中的瑪儂。經常被邀請至米蘭斯卡拉大劇院等知名劇場演出，2007年時巴伐利亞國立歌劇院賜予她宮廷歌手的稱號。

我至今仍無法忘懷親耳聽她演出「夜后」時的衝擊。那實在是非常美麗的聲音，樂句之間的斷音也非常乾淨俐落。

男高音
歌手

©Sim Canetty Clarke

Ian Bostridge

伊恩‧博斯崔吉

1964年出生於英國。於牛津大學歷史學博士課程畢業後，同時展開他的音樂家生涯。除了參與多部歌劇演出以外，也會舉辦藝術歌曲發表會，在全世界都非常受歡迎。同時也發行了多張CD，共計入圍15次葛萊美獎。2004年獲頒大英帝國勳章之一的CBE勳章。

聆聽他的歌曲，可以感受到作品當中的哲學。能夠聽見聲音與詞句的深奧之處，可說是作曲家的代言人。

男高音
歌手

©Stella Orion

Roberto Alagna

羅伯托‧阿藍尼亞

1963年出生於法國。自學聲樂，1988年於帕華洛帝聲樂大賽中奪冠。同年在Glyndebourne歌劇之旅中演出拉威爾『茶花女』中的阿弗列德一角，正式出道。之後也曾被邀請至米蘭斯卡拉大劇院、柯芬園等各歌劇院，以其亮麗閃耀的聲音令觀眾入迷。以國際明星身分活躍於歌劇界，也對法國的歌劇普及貢獻非常大。

應該有許多人是因為聽了他的歌聲，而喜歡上法國歌劇。他是兼備男高音魄力及聲色的明星。

©Lucie Černušková

Radek Baborák

拉德克‧巴博亞克

獨奏家兼下任山形交響樂團首席客座指揮（譯註）

1976年出生於捷克。1994年在以嚴苛出名的ARD慕尼黑國際音樂大賽中獲勝。除了以獨奏家身分在全世界活躍以外，也曾任柏林愛樂等樂團的首席法國號演奏家。能夠演奏的曲目廣泛，從巴洛克音樂到現代都有他的拿手曲。最近也以指揮身分活躍，預定於2018年起就任山形交響樂團首席客座指揮。

能夠自由自在的吹奏據說是最難樂器的法國號，可見已經把樂器當成自己的一部分了吧。

©Gregor Hohenberg

Jonas Kaufmann

喬納斯‧考夫曼

1969年出生於德國。2004年被偶像女高音安琪拉‧基柯基沃點名，與她在英國皇家歌劇院演出的普契尼『燕子』中唱對手戲，一舉成為世界知名歌手。有著幾乎讓人以為是男中音的渾厚聲音及亮麗的高音，也能唱出華格納『羅恩格林』中羅恩格林那種重量級角色。被稱為「21世紀的男高音王者」，具有頂尖的人氣與實力。

以甜美糖衣包裹著「不似男高音」的深沉性感聲音。不管什麼樣的角色都能唱的深奧實力，怎麼可能不心動呢。

譯註：2018年4月時已到任。

單簧管

Daniel Ottensamer

丹尼爾‧奧騰薩瑪

獨奏家兼維也納愛樂樂團、維也納國立
歌劇院首席長笛演奏者

1986年出生於維也納。2009年
起除了任職維也納愛樂及維也
納國立歌劇院首席長笛演奏者
以外，也以獨奏家身分活動，
同時於室內樂領域中大為活
躍，曾在世界各國主要音樂廳
中演出。2005年與父親艾倫斯
特、弟弟安德烈斯組成「The
Clarinotts」。有許多作曲家為了
他們三人做了不少曲子。

 除了技術高超以外，會讓
人驚訝單簧管原來是能
發出如此多變化音色的
樂器呢！他就是能讓人
有這種驚喜的演奏家。

長笛

©Hiro Isaka

Emmanuel Pahud

艾曼紐‧帕胡德

獨奏家兼柏林愛樂樂團首席長笛演奏家

1970年出生於瑞士。1989年在
神戶國際長笛大賽奪冠、1992
年又在深具權威的日內瓦國際音
樂比賽中獲得首獎。1993年起
於柏林愛樂擔任首席獨奏演奏
家。以該樂團首席演奏家身分兼
任獨奏長笛家，活躍於全世界。
也經常到日本演奏。其發表會及
錄音獨特的曲目也蔚為話題。

 輕鬆地吹出亮麗的音色
還有著超高技巧。不管
是細緻的音樂或者合奏
都非常擅長。

前往音樂會的時候，要預習嗎？或者不需要？

如果音樂會的節目表當中有不認識的曲子，有許多人會因此而事先聽過其他的錄音，以作為預習。

預習的效果非常好。除了防止聽眾本人在觀眾席上一不小心打起瞌睡以外，也因為可以先掌握作品整體樣貌，而覺得比較安心。一開始是寧靜的序奏，再後面登場的是比較有活力的段落，接下來是有些感傷的樂段……先將這類音樂的故事性放在腦中，即使是較長的曲子也能夠跟上節奏。就算

是只聽過1次，根本不知道優點何在的曲子，也會越聽越覺得有些習慣，接下來就會開始感受到當中的趣味，最後便能喜歡上那首曲子。這樣的體驗並不稀奇。

另一方面，也有些人為了要確保初次聆聽時能感受到的新鮮感動及驚喜，因此反而刻意不做預習。因為，要是作曲者有特地安排趣味在曲子當中，如果事先打聽了細節不是很浪費嗎？這聽起來也很有道理。你是屬於哪種人呢？

第 4 幕

歌劇登場

前往音樂之都維也納！
在歷史深遠的劇場，體驗正統的歌劇，
了解那種和音樂會
完全不同的魅力。

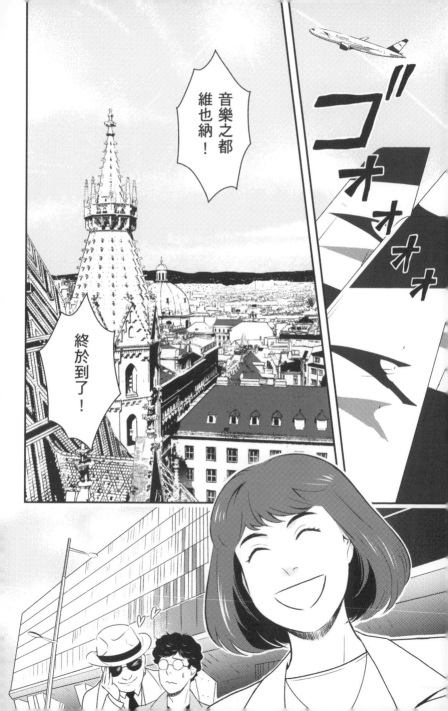

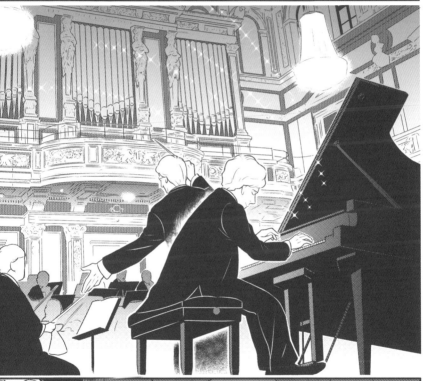

在歌劇開始之前，先到維也納老街上繞繞吧。

是路面電車～!!

ガラ

ガラ

パニャ

拜託放開我…

那個…

CAFE

Mozart

BEI DER OPER

大鳥小姐是第一次看歌劇嗎？

是的。

音樂會和歌劇究竟有哪些不同呢？

歌劇有故事，歌手的台詞用旋律唱出，

會一邊演戲、讓劇情隨之發展。

和一般戲劇的不同之處在於，必須要有指揮、樂團，以及其他舞台裝置。

有歌曲、有演技、還有故事，是非常壯觀、值得一看的華麗世界喔。

就像電影那樣嗎？

我是沒辦法接受角色和歌手有太大落差～

歌劇中非常重要的，是視覺效果。

同一齣歌劇也會因為不同導演，而使作品大不相同。

明明是非常纖細脆弱的公主，唱的話……卻是個大胖子

La La La

聲音好高！

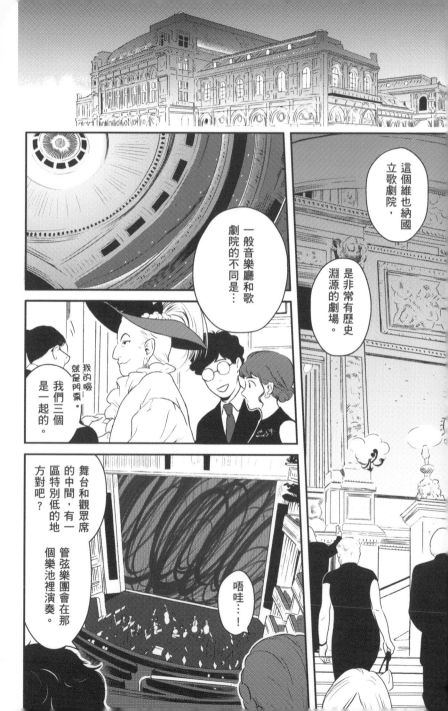

嗯～

WIENER STAATSOPER
Giacomo Puccini
Turandot

如果是在日本看歌劇的話，

在舞台附近會有播放字幕的機器，

我為了你而歌唱、舞蹈

這是用外文唱的，我不會聽不懂台詞啊？

如果是英文我還聽得懂，但聽不懂台詞…

※目前也會有日文字幕了，但並非所有作品都有…

如果是在這裡，座位手邊就會有字幕機…

切換一下語言就可以……

妳看。

パッ

Please make sure that mobiles are turned off and kindly note that the taking of photographs is prohibited.

哎呀！以前可沒有這種東西呢，現在還真是方便啊！

以前沒有嗎？

是多久以前啊？

是啊～要是不先預習，可就會完全看不懂故事的呢！

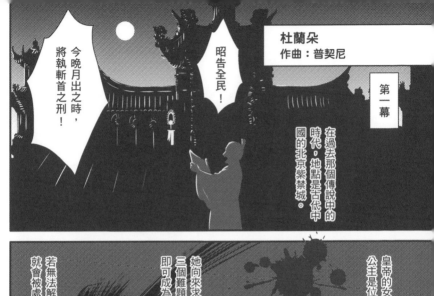

杜蘭朵

作曲：普契尼

第一幕

昭告全民！

今晚月出之時，將執斬首之刑！

在過去那個傳說中的時代，地點是古代中國的北京紫禁城。

皇帝的女兒，杜蘭朵公主是位絕世美女。

她向來求婚的人提出三個難題，若能解開即可成為她的夫婿。

若無法解開，就會被處以斬首之刑。

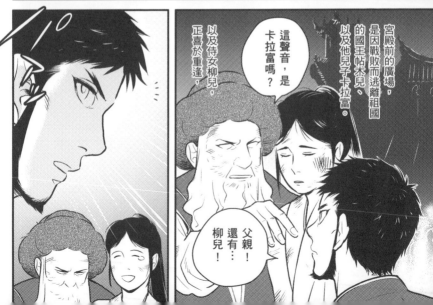

宮殿前的廣場，是因戰敗而逃離祖國的國王帖木兒，以及他兒子卡拉富。

這聲音，是卡拉富嗎？

以及侍女柳兒，正喜於重逢。

父親！還有…柳兒！

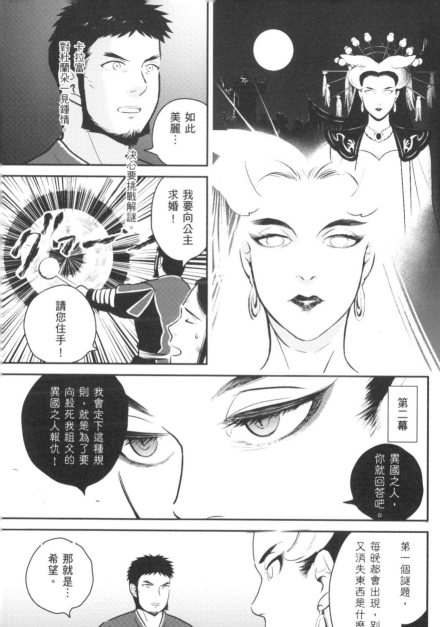

卡拉富對杜蘭朵一見鍾情。

如此美麗…

決心要挑戰解謎。

我要向公主求婚！

ドォーン

請您住手！

第二幕

異國之人，你就回答吧。

我會定下這種規則，就是為了要向殺死我祖父的異國之人報仇！

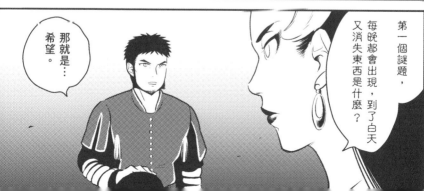

第一個謎題，每晚都會出現，到了白天又消失東西是什麼？

那就是…希望。

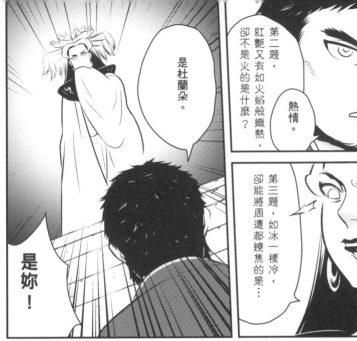

第二題，紅艷又有如火焰般熾熱，卻不是火的是什麼？

熱情。

是杜蘭朵。

第三題，如冰一樣冷，卻能將周遭都燒焦的是…

是妳！

我不要！我才不想結婚！

公主，那麼換我請妳解謎。

如果在明天的黎明之前，妳能猜出我的名字，我就獻上自己的性命…

看歌劇還真是挺耗體力的呢…

什麼，才這一會兒呢。

華格納的作品，隨便都會超過4小時嘛～

4小時？！

我在拜魯特音樂節看指環三部曲的時候真是…還有序曲呢…

您是華格納粉嗎！

好厲害！

第三幕

公主徹夜未眠
（今夜無人入眠）

ワアアアア…

黎明降臨時，就是我的勝利！

帖木兒和柳兒由於知道王子姓名，因而被逮捕入宮。

說出這個男人的名字！

柳兒！

王子殿下…

請您要幸福…

杜蘭朵公主下令，在知道王子的名字以前，住在北京的人都不可以睡覺。

今夜無人入眠，

杜蘭朵公主，妳也在冰冷的寢室當中，

因為愛與希望渾身顫抖地遙望星子吧……

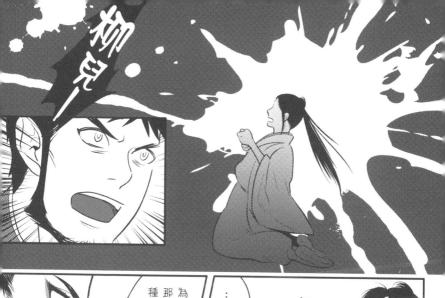

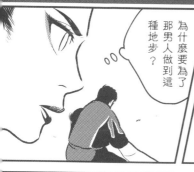

為什麼要為了那男人做到這種地步？

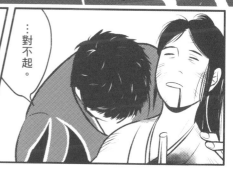

…對不起。

我叫卡拉富。是韃靼國王帖木兒的兒子。

這麼說來…第一次見到這男人時，我那心情是…

公主…

是嗎…

我知道你的名字了。

你的名字叫…

愛。

不管是服裝還是效果都好有魄力，好棒喔～

以歌劇來說，導演可能會變更作品設定之類的，這並不稀奇。

就算初演時是非常新穎的創意，

時代變遷之後，

現代的觀眾可能無法感同身受…

因此會以現代的演出方式，重新詮釋故事。

也能夠以傳統藝能來重新詮釋，挽救局面。

歌劇絕對不是老舊的舞台藝術。

『尼伯龍根的指環』中「女武神」

『費加洛的婚禮』

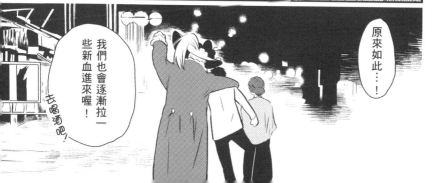

原來如此…！

我們也會逐漸拉一些新血進來喔！

去喝酒吧！

被稱為「綜合藝術」的
歌劇魅力

♩ 集聚所有要素的舞台

由 於用語是外文、上演時間冗長……等，歌劇經常被人敬而遠之。

但其實這是一種非常值得欣賞的成熟娛樂活動。曲子大多是作曲家使出渾身精力寫出的傑作。脫離現實的故事情節其實非常耐人尋味，明星歌手們也都很華美。現在劇場的日文字幕也變得普及了，對於初學者來說，環境已經變得讓人比較容易欣賞歌劇了。只要去過一次劇場，體驗一下，一定能夠體會到歌劇其實是非常容易親近的表演。

由觀眾席上喊出的「Bravo～！」聲也會比一般的音樂更加狂熱許多。偶爾也會有人吹口哨呢。初學者可能會不知道何時可以拍手，但只要配合旁邊的人就沒問題了。

歌劇被稱為「綜合藝術」。主角是音樂，但不管是舞台劇要素（導演及演技）還是美術性質要素（舞台裝置及服裝）也都扮演著非常重要的角色。依作品不同，也可能出現加入芭蕾表演的劇目。能將許多樂趣聚集在同一個舞台上，這就是歌劇。

不同國家歌劇的特徵

16世紀末在義大利誕生的歌劇，在流傳到全世界的過程當中，
因襲各國語言及不同的文化而有不同發展。
以下簡單介紹代表各國的作曲家及該國的歌劇發展。

義大利 ITALY

從誕生起直至現今，義大利一直都扮演著歌劇發展的中心角色。奧地利人莫札特等人所撰寫的大多數歌劇，也都使用義大利文寫作，正是因為義大利在歌劇領域中走在尖端。

羅西尼、董尼采第、威爾第、普契尼等人都留下許多名劇。

德國 GERMANY

17～18世紀，德國都非常流行義大利歌劇，但到了19世紀時，則由韋伯的『魔彈射手』確立了德國浪漫主義歌劇。接著華格納又發表了戲劇與音樂息息相關的歌劇，打出了「音樂劇」的口號。受到影響的有理查‧史特勞斯等人。20世紀也相繼發表了許多傑出的作品。

法國 FRANCE

法國在巴洛克時期，就已經有盧利和拉莫等人，獨自發展出帶有古典悲劇或舞蹈要素的歌劇。到了19世紀，以壯觀取勝的大規模歌劇一舉大受歡迎；而在音樂演奏之間夾雜對話或口白的喜歌劇也興盛了起來。奧芬巴赫、比才、古諾等人大為活躍。

俄羅斯 RUSSIA

19世紀時由於民族主義興盛，俄羅斯也開始上演能夠反映自己國家文化的作品。葛令卡、林姆斯基－高沙可夫、穆索斯基等人都留下了作品。而柴可夫斯基到了現代也還非常受歡迎。

日本 JAPAN

日本作曲家也會創作歌劇。舉例來說，團伊玖磨的『夕鶴』就是經常在國內上演的名作。黛敏郎的『金閣寺』則是由德國劇場委託創作，因此是以德文寫成，但仍然是日本的作品。

歌劇院的結構

所謂歌劇院，是指用來定期上演歌劇或芭蕾的劇院。由於必須快速旋轉舞台裝置，因此很可能是3面或者4面的舞台，另外也有讓管弦樂團演奏用的樂池，與音樂廳有著不同的結構。以下就用日本唯一的歌劇、芭蕾專用劇場——新國立劇場的歌劇廳為範例，介紹一下當中結構！

照片提供：新國立劇場

新國立劇場　歌劇廳

觀眾席

在上演歌劇或芭蕾的劇場，一定會設立樂池，並且具備最適合歌劇的音響。周圍是三層樓式的陽台層觀眾席。

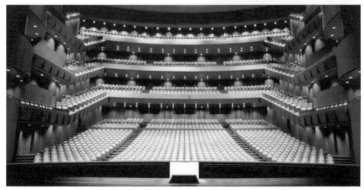

管弦樂團樂池

在舞台與觀眾席之間，特別低的一處地方。管弦樂團會進入這個位置演奏。通稱「樂池」。占地非常寬廣，足以讓最多120人編制管弦樂團在裡面演奏，為常設設施。

後舞台區域、上手・下手方向舞台

◀照片為舞台轉換中的樣子

除了由觀眾席上看見的主要舞台以外，後方及左右兩側有和主要舞台一樣寬廣的空間，為四面舞台。可以用來應對較大型的舞台轉換。

舞台升降區

在主要舞台正下方的寬廣空間。有升降平台以升降裝置與舞台相連，藉此做出讓歌手或舞台裝置突然消失或者出現的演出。

上手方向舞台*

後側舞台

主要舞台

下手方向舞台

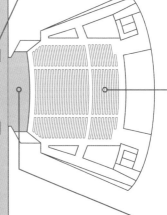

＊：在日本習慣把觀眾右手邊稱為「上手」，反之為「下手」；歐美則習慣以演員方向表示「左手邊舞台」（＝上手）及「右手邊舞台」（＝下手）。台灣與歐美一樣，以演員方向稱呼左側舞台及右側舞台。

◎票券購買方法
從網路申請

新国立劇場Webボックスオフィス 搜尋

以電話購票、預約
新国立劇場ボックスオフィス
TEL 03-5352-9999（10:00～18:00
新年假期及休館日無法接通）
※有高齡者、學生、兒童票等各種優惠票券
※加入劇院之友會「クラブ・ジ・アトレ」也有各種優惠

◎**線上行程會更加詳細！**
網頁上除了歌劇廳的結構以外，也有用影片記錄一齣歌劇從工作人員打造到上演時的「線上行程」。想知道得更清楚，還請務必前往一覽！
http://www.nntt.jac.go.jp/library/onlinetour/

新國立劇場　歌劇廳

是日本唯一提供給現代舞台藝術（歌劇、芭蕾、舞蹈、舞台劇）表演的國立劇場。每年大約會上演10場歌劇（樂季為10月開始）。除了傾力製作新作品以外，也開設歌劇研習所，積極培育專業歌劇歌手，以及設置孩童專門的鑑賞教室等等。
東京都渋谷區本町1-1-1（⇒p249）

歌劇歌手的音質與角色分配

高

女聲

女高音

負責最高音域的部分。在歌劇當中通常擔任不幸的女主角或公主、美女等等角色。根據角色又細分為不同音質。

輕巧花腔女高音

在女高音當中有著最高的音域，擅長技術性高且華麗的旋律。有許多不是人類的角色。

主要角色
- 吉爾達（『弄臣』）
- 奧林匹亞（『霍夫曼的故事』）等

抒情女高音

最普遍性質的女高音。中音域也十分寬廣。

主要角色
- 薇奧莉塔（『茶花女』）
- 咪咪（『波希米亞人』）等

戲劇抒情女高音

比抒情女高音又更加能夠表現感情，聲音強烈的女高音。

主要角色
- 蝴蝶夫人（『蝴蝶夫人』）
- 瑪儂（『瑪儂·雷斯考』）等

戲劇女高音

音質非常渾厚，也能使用低音歌唱，但高音也非常強而有力。華格納的歌劇女高音，幾乎都必須是這個音質的歌手才能唱。

主要角色
- 阿依達（『阿依達』）
- 布倫希爾德（『尼伯龍根的指環』）等

次女高音（女中音）

以mezzo稱呼，此字原義為「中間」的意思，因此女中音負責的是女高音和女低音之間的音域，具備輕巧及深度。可能會聽到的音域當中，高音接近女高音音域，而低音則接近女低音的音域。經常擔任穩重的女性或者敵人角色，此聲域能夠演出的角色非常眾多。

主要角色
- 卡門（『卡門』）
- 羅西娜（『塞維利亞的理髮師』）等

女低音

女聲中最低音域的人。以「alto」或是「contralto」表示，原本是指男聲的高音域。有許多魔女或者老婦人的角色。在日本，女低音的歌手特別稀少，因此多半由次女高音來演出這類角色。

主要角色
- 魔女（『漢賽爾與葛麗特』）
- 露琪亞（『鄉村騎士』）等

低

140

歌聲依照「聲域」區分，由高往低分別是「女高音」、「女中音」、「女低音」、「男高音」、「男中音」和「男低音」六種，但在各聲域當中還會細分為不同種類及角色，這稱為「音質」。這兩頁會介紹主要的聲域及分類。

男 聲

高

男高音

多半負責主角。可能是王子或貴族、軍人或鄉下青年，角色非常多變化。通常地位越高的人會用較渾厚的聲音說話。

主要角色

- 阿瑪維瓦伯爵
 （『塞維利亞的理髮師』）
- 埃德加
 （『拉美莫爾的露琪亞』）等

輕巧花腔男高音

最輕快且高亢的聲音。擅長較快的旋律及纖細的表現。

主要角色

- 魯道夫（『波希米亞人』）
- 內莫里諾（『愛情靈藥』）等

抒情男高音

最常見的男高音，是具備明亮感及柔和度的聲音。

主要角色

- 拉達美斯（『阿依達』）
- 唐·荷塞（『卡門』）等

戲劇抒情男高音

多半演出勇敢強壯的角色，聲音渾厚有力。

主要角色

- 卡拉富（『杜蘭朵』）
- 奧泰羅（『奧泰羅』）等

戲劇男高音

最為渾厚沉重的聲音，多半演出十分戲劇化的角色。

主要角色

- 唐·喬望尼（『唐·喬望尼』）
- 弄臣（『弄臣』）等

男中音

位於男高音和男低音之間，但音域非常廣，和男低音沒有明確區隔。多半是壞人角色或者主角的對手。

主要角色

- 薩拉斯妥（『魔笛』）
- 阿方索先生（『女人皆如此』）等

男低音

男聲當中音域最低的，非常深沉且厚重的聲質。適合表現戲劇性。

低

\ 還有！/

歌劇不可或缺的角色

除了以聲質區分以外，以下介紹一些非常具特徵的聲音或演出特定角色的聲音。

<table>
<tr><td>女聲</td><td>**反串角色**</td></tr>
</table>

特指女性穿上男裝演出的男性角色。通常都是次女高音演出，可能是劇情當中有女性角色假扮為男性；也可能原本就是男性角色，但在劇中因劇情需要會穿上女裝。

主要角色

- 凱魯比諾
 （『費加洛的婚禮』）
- 奧克塔文
 （『玫瑰騎士』）等

新國立劇場『玫瑰騎士』（2015年5月公演）
攝影：寺司正彥　提供：新國立劇場

<table>
<tr><td>女聲</td><td>**輕巧抒情女高音**</td></tr>
</table>

以soubrette表示，原意為「僕役」或者「要多留意的少女」。具備柔軟輕巧的聲音，必須擁有從高音到中音域都非常澄澈的音色。也必須具備充滿可愛感的演技。

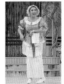

主要角色

- 蘇姍娜
 （『費加洛的婚禮』）
- 阿黛拉（『蝙蝠』）
 等

新國立劇場『蝙蝠』（2015年1月公演）
攝影：寺司正彥　提供：新國立劇場

<table>
<tr><td>女聲</td><td>**花腔**</td></tr>
</table>

指能夠以接連不斷的歌唱方式，唱出極快的快速音群、及帶裝飾音的高音的方法或是歌手。用在非常華麗的場面、或者角色狂亂的場景當中。

主要角色

- 夜后（『魔笛』）
- 露琪亞（『拉美莫爾的露琪亞』）等

<table>
<tr><td>男聲</td><td>**英雄男高音**</td></tr>
</table>

在聲質上其實被歸類在「戲劇男高音」當中，但英雄男高音特指聲質適合在華格納的作品當中，演出英雄角色的男高音。

主要角色

- 齊格菲（『尼伯龍根的指環』）
- 崔斯坦（『崔斯坦與伊索德』）等

<table>
<tr><td>男聲</td><td>**假聲男高音**</td></tr>
</table>

男性使用假音或頭音歌唱，聲域與女聲歌手相同（大多是女低音或次女高音的聲域，但也有能唱出女高音聲域的歌手）。歌劇當中較少，歌手大多活躍於宗教曲或獨唱曲中。

主要角色

- Farnace（『Mitridate, re di Ponto』）
- 奧伯龍（『仲夏夜之夢』）等

<table>
<tr><td>男聲</td><td>**閹人歌手（去勢男高音）**</td></tr>
</table>

男性在孩童時期即接受閹割手術以抑制男性荷爾蒙分泌，因此成長中不會有第二次性徵期的變聲期，是為了盡可能維持童聲高音時的聲質及音域而生的歌手。目前由於人道理由已無此類歌手。

主要角色

- 薛西斯（『薛西斯』）
- 戈弗雷（『里納爾多』）等

歌劇
名作
導覽

在數量眾多的歌劇名作當中，以下挑選出上演機會特別多、非常受歡迎的五齣歌劇。看過這幾齣劇以後，希望大家能夠再去觀賞同一位作曲家的其他劇碼，或者同時代作曲家的劇碼等等，找出更多樂趣。

照片提供：新國立劇場（p143～148）

新國立劇場『茶花女』（2015年5月公演） 攝影：寺司正彥

莫札特
費加洛的婚禮

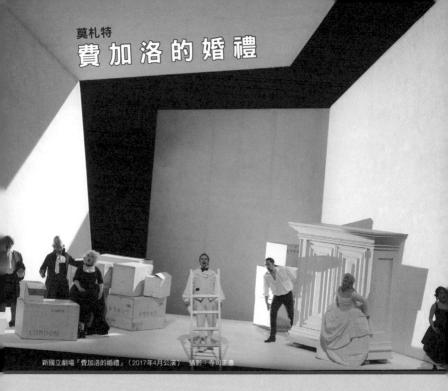

新國立劇場『費加洛的婚禮』（2017年4月公演）　攝影：寺司正彥

此 劇為喜劇，描寫的是圍繞在伯爵的僕役費加洛與情人蘇姍娜結婚一事發生的騷動。兩個人大喜在即，但伯爵卻打算恢復「初夜權」，來逼迫蘇珊娜與自己發生關係。腦筋動非常快的費加洛，立刻著手進行一個計劃，要將成天哀嘆伯爵對自己非常冷淡的伯爵夫人也捲入。這是莫札特在他聲勢日正當中的維也納時期所創作的曲子，於1786年寫成。

除了序曲以外，還有許多赫赫有名的詠嘆調（⇒P252），如「你再也不能」、「情為何物」等。原作為博馬舍的戲劇。

角色關係圖

費加洛 ←♥→ 蘇姍娜 —意欲染指→

凱魯比諾 ←♥→ 伯爵夫人 ←夫婦→ 阿瑪維瓦伯爵

DATA

作曲	1786年
首演	1786年　維也納城堡劇院
劇本	洛倫佐・達・彭特
結構	全4幕

華格納
唐懷瑟

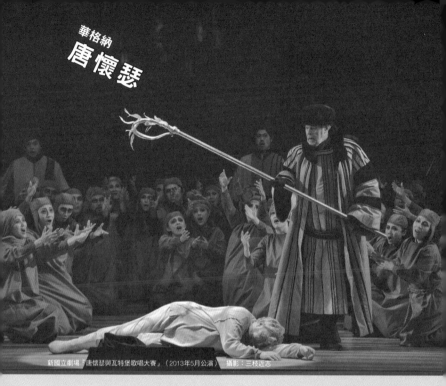

這是作曲者華格納根據古老傳說，自己寫作的劇本。舞台是在中世紀的德國。騎士唐懷瑟在禁忌之地，沉迷於愛情女神維納斯的懷中。但他對於長久的歡樂感到不耐煩，因此回到了他的情人・清純少女伊莉莎白的身旁。但過去的夥伴們無法原諒唐懷瑟的罪過。伊莉莎白以自己的性命來請求大家原諒唐懷瑟，因此他踏上旅程，前往羅馬向教皇懺悔。於1845年初演，長度適中且音樂明亮輕快，非常適合作為華格納的入門劇目。

角色關係圖

唐懷瑟 ←♡→ 維納斯

好友

伊莉莎白 ←♡ 沃爾夫拉姆

單戀

DATA

作曲	1843〜45年
首演	1845年 德勒斯登、薩克森王室宮廷劇場
劇本	理察・華格納
結構	全3幕

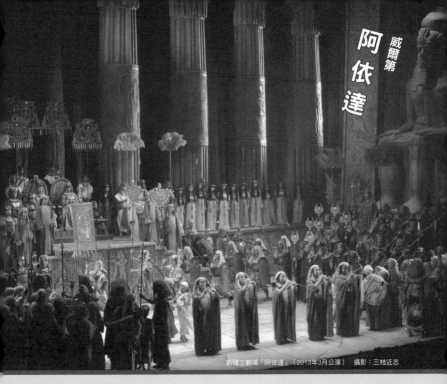

新國立劇場『阿依達』（2013年3月公演）　攝影：三枝近志

これ是以古代埃及為背景的大型製作歌劇。埃及的勇者拉達美斯與敵國衣索比亞公主阿依達偷偷相戀。但是由於拉達美斯打了勝仗，因此奉埃及法老王之命必須娶公主阿涅里斯。拉達美斯因此而被迫在對阿依達的愛、與對祖國的忠誠心之間作出抉擇。本劇描寫了情侶之間、父女之間的感情，以及以愛國心為主題，描寫角色們內心的糾葛。這是為了要在開羅的歌劇院演出而委託創作的作品，該歌劇院是紀念蘇伊士運河開通而建。「榮耀歸於埃及」一曲也經常成為足球比賽上的加油用

角色關係圖

拉美達斯　❤　阿依達　···　衣索比亞王　**父親**

阿畝涅里斯　❤　···　埃及法老王　**父親**

DATA

作曲	1870年
首演	1871年　開羅歌劇院
劇本	奇世藍多尼
結構	全4幕

CD-28

新國立劇場「杜蘭朵」（2008年10月公演） 攝影：三枝近志

此劇舞台位於虛構的古代中國，描述皇帝之女杜蘭朵與王子卡拉富之間的愛情故事。冷酷的美女杜蘭朵向來求婚的人提出三個難題，無法正確回答的男人一個個都被處刑了。但王子卡拉富解開了謎題，獻上真實的愛。詠嘆調「公主徹夜未眠」特別有名。光鮮亮麗的舞台都魅力十足。在作品即將完成前，普契尼早一步離開了人世，之後由他的友人，作曲家阿爾法諾將剩下的部分補齊了之後，於1926年進行首演。

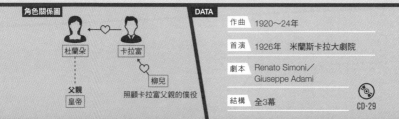

角色關係圖

杜蘭朵 ←♥ 卡拉富

柳兒

父親 皇帝

照顧卡拉富父親的僕役

DATA

作曲	1920～24年
首演	1926年　米蘭斯卡拉大劇院
劇本	Renato Simoni／Giuseppe Adami
結構	全3幕

CD-29

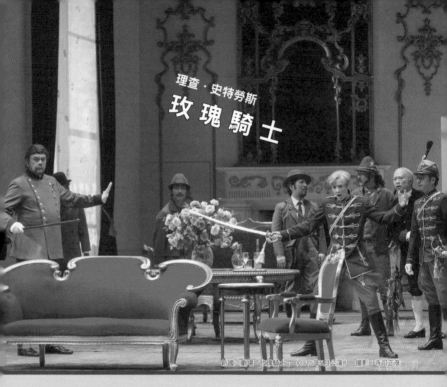

理查・史特勞斯
玫瑰騎士

新國立劇場「玫瑰騎士」,《2015年7月公演》 攝影:寺司正彥

故

事發生在18世紀的維也納貴族社會。

所謂玫瑰騎士,是指幫忙把訂婚信物——銀色玫瑰遞交到對方手上的使者。與年長元帥夫人相愛的年輕貴族奧克塔文(反串角色⇒p142),因故接下玫瑰騎士的工作。

而他要遞交銀色玫瑰的對象,年輕少女蘇菲則被迫要嫁給下流的歐克斯男爵。但奧克塔文卻對蘇菲一見鍾情。元帥夫人決心抽身,祝福兩位年輕人。

對於過往時光的思念,以豐富亮麗又令人陶醉的旋律表露無疑。

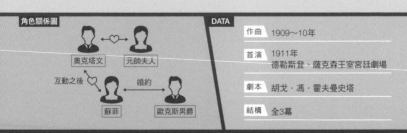

角色關係圖

奧克塔文 ❤ 元帥夫人

互動之後 ❤ 蘇菲 ⟷ 婚約 ⟷ 歐克斯男爵

DATA

作曲	1909～10年
首演	1911年 德勒斯登・薩克森王室宮廷劇場
劇本	胡戈・馮・霍夫曼史塔
結構	全3幕

DER ROSENKAVALIER

第5幕

前往
芭蕾發表會

和古典音樂相關的
舞台藝術還有芭蕾。
接下來,就在兒童發表會上
欣賞芭蕾世界吧。

HAJIMETENO
CLASSIC

我家花音這星期天有芭蕾發表會～

拓也～有事情要拜託你啦～

姊?

但我那天臨時有事，沒辦法過去了啦～

抱歉，你可以幫我接送她去會場嗎?

好啦……芭蕾……哪齣啊?

胡桃鉗。

150

胡桃鉗～?!

那樣會場裡面超多女生的吧!

你還敢多嘴?!

我和老公第一次約會,你居然是幫了我拿了布魯克納的票!你該不會要拒絕我吧!

會場都是些老頭子!!

布魯克納哪裡不好啦!?

唔唔⋯⋯

花音可是主角呢!要上芭蕾舞台卻沒有人陪她去,也太可憐了吧!

麻煩你囉!

是⋯

在聖誕夜的那一天⋯

主角克拉拉拿到的聖誕禮物是「胡桃鉗人偶」。

到了午夜12點，克拉拉的身體變得像人偶一樣小。

作畫：亞里沙

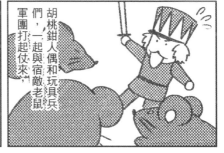

胡桃鉗人偶和玩具兵們，一起與宿敵老鼠軍團打起仗來⋯

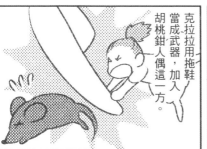

克拉拉用拖鞋當成武器，加入胡桃鉗人偶這一方。

戰勝了老鼠軍團之後，

胡桃鉗人偶搖身一變，成為一位王子⋯

其實我也記不太清楚⋯

咦⋯？故事最後是怎樣啊⋯？

胡桃鉗
作曲：柴可夫斯基

真羨慕…

劇中的
克拉拉明明結局時
會從夢中醒來的～

累到
睡著了。

隨著音樂起舞，看起來閃閃動人，

真希望我自己也能作點什麼呢⋯

這個。

妳要不要去參加看看？

對了！我記得會場裡拿到的傳單裡，應該有⋯

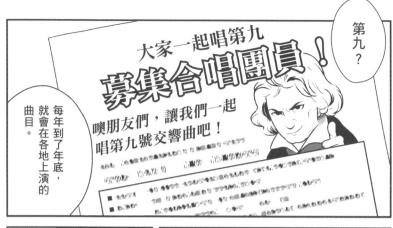

第九？

大家一起唱第九
募集合唱團員！

噢朋友們，讓我們一起唱第九號交響曲吧！

每年到了年底，就會在各地上演的曲目。

要不要去唱唱看？

我們音樂廳也開始募集合唱團員了。

雖然資格要用抽的，但只要抽到了，從秋季後半就會開始練習。

…我要試試！

芭蕾的歷史與
芭蕾音樂的作曲家

𝑓 芭蕾與作曲家的關係

芭

蕾，尤其是帶有故事性的芭蕾劇，音樂絕對是不可或缺的。「芭蕾」（原型是義大利宮廷中的舞會上的「balletto」）是在16～17世紀的文藝復興、巴洛克時期，於法國誕生的一種結合詩、音樂與戲劇等要素的藝術。在巴洛克時期為了用在舞蹈上而創作的音樂數量大增，想來也為日後芭蕾音樂的發展帶來不少幫助。

如果要從經手過芭蕾音樂的作曲家，來看芭蕾的歷史，首先要回到17世紀所流行的「歌劇芭蕾」，大為活躍的是法國作曲家拉莫。之後19世紀前半，則有作曲家亞當等人。接下來最重要的就是19世紀後半起，有許多名作芭蕾誕生，當中有很多舞碼到現在都還會上演，同時也有許多作曲家寫下的音樂本身，日後都以名曲的形式流傳。那個時代有柴可夫斯基，到了20世紀時則有史特拉汶斯基、拉威爾等人。他們的曲子由於非常有名，也會有管弦樂團拿來作為表演曲目；而原本的芭蕾舞劇也非常受歡迎，經常上演。我們就踏著這些名曲，走進芭蕾的世界吧。

芭蕾的歷史與作曲家

	芭蕾的歷史 ▼	主要芭蕾作品及其作曲家 ▼
16～17世紀	在義大利宮廷中，貴族們的娛樂舞會上，誕生了芭蕾的前身「balletto」。在1533年時凱薩琳・德・麥地奇嫁到法國去，因此將這種舞蹈傳到法國去，而形成了「芭蕾」。	『王后的喜芭蕾』 〔作曲〕藍貝爾・唐・波留、捷克・薩爾蒙
17世紀初期	在法國，於歌劇每一幕之間插入的「歌劇芭蕾」大為盛行。	『Les Indes galantes（優雅的印度諸國）』 〔作曲〕拉莫
19世紀初期	誕生了以腳尖站立的技術，出現有妖精等角色登場的「浪漫芭蕾」。	『La Sylphide』 〔作曲〕Jean Schneitzhoeffer 『吉賽兒』 〔作曲〕亞當・布爾格繆勒
19世紀後半	被稱為芭蕾之父的編舞家莫里斯・珀蒂帕由法國前往俄羅斯，確立了傳承到現代芭蕾的「古典芭蕾」形式。	『天鵝湖』、『睡美人』、『胡桃鉗』 〔作曲〕柴可夫斯基 『唐吉訶德』 〔作曲〕明庫斯
20世紀	在俄羅斯有贊助人謝爾蓋・達基列夫開啟了「俄式芭蕾」形式。委託史特拉汶斯基、拉威爾等才氣十足的音樂家作曲，留下許多當時最尖端的芭蕾作品。	『火鳥』、『彼得魯什卡』、『春之祭』 〔作曲〕史特拉汶斯基
	有羅蘭・普迪、莫里斯・貝嘉、喬治・巴蘭奇等充滿自我個性的編舞家。創作了許多由音樂獲得靈感的舞碼等多采多姿的芭蕾作品。	『卡門』 〔作曲〕比才 ※原本是歌劇，由普迪改編為芭蕾。 『波麗露』 〔作曲〕拉威爾 『羅密歐與茱麗葉』 〔作曲〕普羅高菲夫

刺激編舞家靈感

芭蕾會使用的音樂

𝆑 **大受歡迎的芭蕾音樂
並不一定是專為芭蕾而寫成**

芭 蕾音樂並不一定是作曲家為了芭蕾而特地做出來的曲子。也有許多舞碼，是編舞家由現有的曲子獲得靈感而創作的，就算曲子本身不是新創作的曲子，也有許多因此誕生的新芭蕾舞劇。另外，也有很多結合多位作曲家曲子的作品。並不僅限於古典音樂，也有舞碼會使用爵士或者香頌曲。

從音樂的觀點來看芭蕾，大致可以區分為三大種類。首先是為了提供給芭蕾舞劇而特地寫下的原創曲。另外是使用現有音樂的舞碼（當中也有很多是原來寫給歌劇，之後被改編為芭蕾的作品）。最後一種則是雖然為原創曲，但帶有些許不同風情，是在歌劇當中插入的芭蕾。尤其是法國的「大型製作歌劇」當中通常都包含芭蕾（法國人很喜歡芭蕾），作曲家也會考量要在法國上演時，在歌劇當中添加芭蕾的場景。

用於芭蕾的古典音樂

03 有芭蕾場景的歌劇

『唐懷瑟』
〔作曲〕華格納
※1861 年為了在巴黎上演，
因此出現了在序曲之後加入
芭蕾場景的「巴黎版」。

『浮士德』
〔作曲〕古諾
※ 第 5 幕當中，有總共 7
首曲子的芭蕾場景。

『伊果王子』
〔作曲〕鮑羅定
※ 第 2 幕當中有芭蕾場景
「韃靼人舞曲」。

『阿伊達』
〔作曲〕威爾第
※ 第 2 幕中有慶祝埃及戰
勝的場景。

02 使用現有音樂

『瀕死的天鵝』
〔音樂〕聖桑
※ 使用「動物狂歡節組曲」
當中的 第 13 首「天鵝」，
由米歇爾‧福金編舞。

『牧神的午後』
〔音樂〕德布西
※ 由瓦斯拉夫‧弗米契‧
尼金斯基編舞。

『霍夫曼的故事』
〔音樂〕奧芬巴赫
※ 原本是歌劇。由彼得‧
達瑞爾改編為芭蕾。

『茶花女』
〔音樂〕蕭邦
※ 以亞歷山大‧仲馬（小
仲馬）撰寫的同名小說為原
作，並由約翰‧紐梅爾改編
與製作的芭蕾作品。威爾第
的同名歌劇也非常有名，但
此芭蕾版普遍被認為較忠於
原著。使用此原著的芭蕾，
還有弗雷德里克‧阿什頓
的『瑪格麗特與阿芒（茶花
女）』。

『蝙蝠』
〔音樂〕小約翰‧史特勞斯
※ 原本是歌劇。由羅蘭‧
普迪改編為芭蕾。

『尼金司基』
〔音樂〕蕭邦、舒曼、林
姆斯基－高沙可夫、蕭
士塔高維奇
※ 原本是歌劇。由紐梅爾
改編為芭蕾。

01 以芭蕾音樂為目的寫下的曲子

『La Bayadère』
『唐吉訶德』
〔作曲〕明庫斯

『Coppélia』
〔作曲〕德利伯

『天鵝湖』
『睡美人』
『胡桃鉗』
〔作曲〕柴可夫斯基

『達芙尼與克羅伊』
『波麗露』
〔作曲〕拉威爾

『火鳥』
『彼得魯什卡』
『春之祭』
〔作曲〕史特拉汶斯基

『灰姑娘』
『羅密歐與茱麗葉』
〔作曲〕普羅高菲夫

花式滑冰中的
芭蕾音樂

近幾年來，花式滑冰大受歡迎。

比賽中得分標準有一項是「音樂解釋」，而這個分數的差異大大左右了比賽結果。因此選手們會特別留心選曲，以求能夠將自己的個性及技巧發揮到極限，也因此經常會有芭蕾音樂被選用。尤其是特別重視節奏的拉威爾芭蕾音樂『波麗露』，也非常受到選手歡迎。花式滑冰競賽中有一項是冰舞，英國的Jayne Torvill和Christopher Dean曾在奧運當中，獲得史上第一次的殊榮，在該次比賽中獲得金牌，成

為傳說（1984年塞拉耶佛冬季奧運※）。另外，使用『唐吉訶德』、『吉賽兒』、『天鵝湖』等芭蕾音樂的選手也非常多，一邊演出劇中角色，做出華麗跳躍、步伐及旋轉都引人入勝。

花式滑冰雖然是運動，卻必須要有高度的藝術表現，也許就和明明是舞台藝術，身體能力卻很重要的芭蕾，有著異曲同工之妙吧。

※譯註：在2005賽季以後已不再採用6.0評分系統。前述「音樂解釋」項目也是在2005以後才開始使用的標準之一。

第6幕

來唱
「第九號交響曲」

已經欣賞過音樂會、歌劇、芭蕾等

各種古典音樂的亞里沙，

開始覺得自己也想和

音樂有些許關聯。

HAJIMETENO
CLASSIC

這樣的話，

到了正式表演當天，一定能夠打開前往天堂的大門！

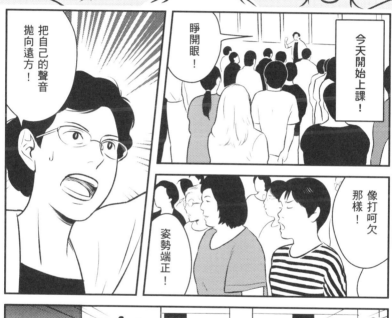

把自己的聲音拋向遠方！

睜開眼！

今天開始上課！

像打呵欠那樣！

姿勢端正！

Aん♪

很好，就是這樣！

似乎很有趣…我想應該是很難得的體驗！

是啊～

妳這次是第一次唱嗎？

參加的人有老有少、各式各樣…

發音很難對吧。

一不小心就被人說好像在唸經。

有人已經有過經驗，也有很多初學者。

女高音部要學高音，很難呢。

我也是～

我有唱過義大利文的曲子，但第一次唱德文歌呢。

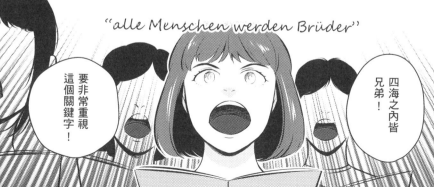

歌唱前務必要用鼻子呼吸⋯

那就預備⋯

喔——！

上！

昨天會不會練過頭了啊。

ケホ

要喉糖嗎？

謝謝您！

節目即將開始。

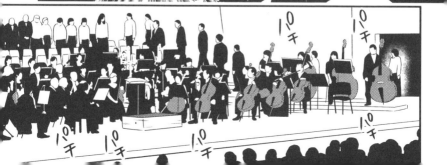

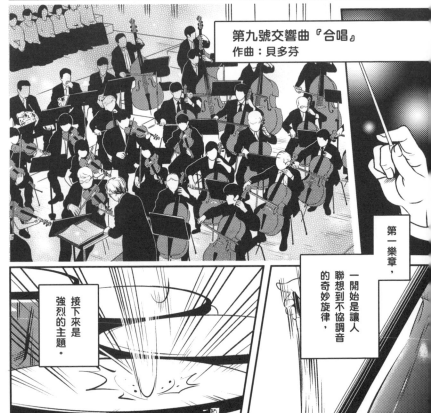

第九號交響曲『合唱』
作曲：貝多芬

第一樂章，
一開始是讓人聯想到不協調音的奇妙旋律，

接下來是強烈的主題。

抒情的第三樂章。

正以為獲得安寧了…

第二樂章非常戲劇化；

第四樂章。

心跳吞加速

管弦樂團的歡喜主題結束…

以混沌的開場小號揭開序幕！

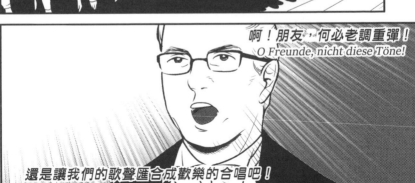

啊！朋友，何必老調重彈！
O Freunde, nicht diese Töne!

還是讓我們的歌聲匯合成歡樂的合唱吧！
sondern laßt uns angenehmere anstimmen,
und freudenvollere.

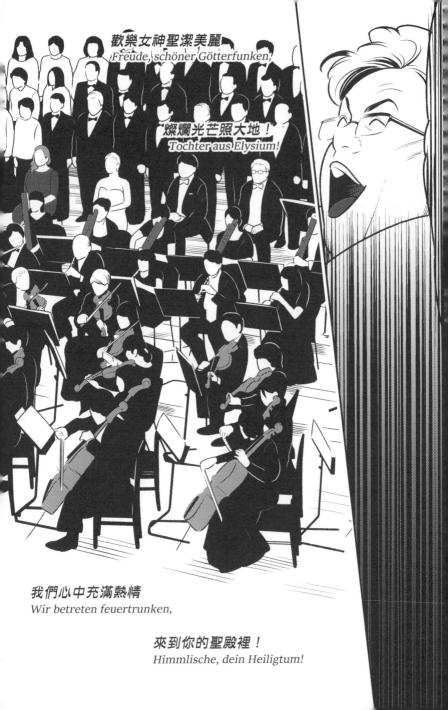

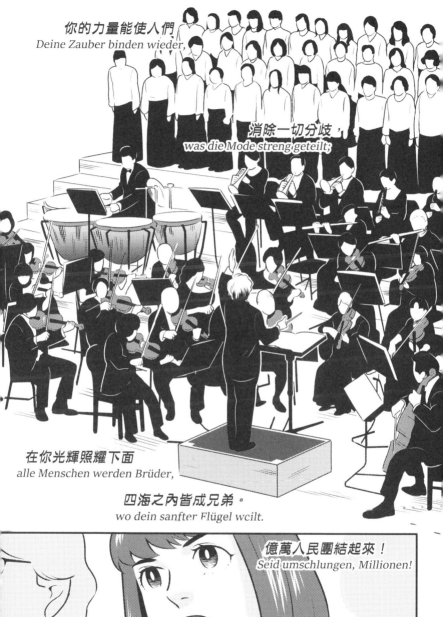

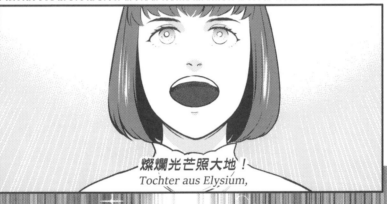

受全國人民歡迎的古典樂曲

「第九號交響曲」與日本人

♩ 經常演出「第九號交響曲」的日本

在日本，12月的季節名物之一，就是貝多芬的「第九號交響曲」。

但是在年底要聽「第九號交響曲」是日本特有的習慣。在歐洲，雖然也有管弦樂團會在年底演奏「第九號交響曲」的，但並不會在各地都有樂團演奏、而且還有集中在年底的現象。

為什麼日本人會這麼喜歡「第九號交響曲」呢？契機就是在1940年的時候，新交響樂團（目前的NHK交響樂團）在除夕那天演奏「第九號交響曲」，並且透過廣播，轉播到全國。之後其他樂團也追隨他們的腳步，在年底演奏「第九號交響曲」，後來變成了一種習慣。「第九號交響曲」非常受歡迎，而且，據說由於合唱團成員會召集自己的家人或朋友前往觀賞，因此票也賣得很好，對於管弦樂團來說，也算是賺點新年紅包的感覺。

「第九號交響曲」的確是一首名留青史的特別交響曲。對日本人來說，用來作為一年的結束並且迎接新年的重要活動，也是挺適合的呢。

「第九號交響曲」基本資料

Ludwig van Beethoven

演奏時間

約70分鐘

日本首演

據說是1918年6月1日，在德島線板東町（現今鳴門市）的板東俘虜收容所當中，以德國俘虜兵為中心演奏了整首曲子。這段逸事曾被改編為電影『バルトの楽園』（2006）。

曲名

d小調第九號交響曲「合唱」，
作品125
Symphony No.9 in D minor, Op.125
"Choral"

作曲

貝多芬
Ludwig van Beethoven

作曲年分

1822～24年

首演

1824年5月7日，在維也納的肯恩頓門大劇院。指揮是貝多芬和邁克爾·烏姆勞夫。獨唱為韓妮耶特·松塔格（女高音）／卡羅琳·昂葛爾（女低音）／Anton Haizinger（男高音）／Seibert（男中音）。

樂器編制

短笛／長笛2／雙簧管2／單簧管2／低音管2／低音巴松管／法國號4／小號2／長號3／定音鼓／銅鈸／三角鐵／弦樂器5部／獨唱（女高音、女低音、男高音、男中音）／混聲合唱

在日本各地演奏

年底的「第九號交響曲」

𝆑 年底在日本全國各地都有「第九號交響曲」

到了12月中旬左右，幾乎所有的日本管弦樂團都會演奏「第九號交響曲」。可見「第九號交響曲」有多受歡迎。某一年的演奏次數，據說光是首都圈範圍之內，12月就有50場演奏是「第九號交響曲」。到了周末，同一天也會有好幾個樂團同時有「第九號交響曲」的演出。即使是平常不太有管弦樂團演奏會的郊區或偏遠都市，也有不少地方在年底一定會演奏「第九交響曲」。

若是有名管弦樂團主辦的演出，合唱團通常會是專業合唱團或者音樂大學的合唱團，但是「第九號交響曲」也有許多業餘合唱團會在各地演唱。

正確來說，以數字計算的話，業餘合唱團表演的場次還比較多。在不同的地區，會有類似「第九號交響曲歌唱之友會」之類的社團，不管是老手還是初學者，都可能在那裡看到各式各樣背景的人聚集在一起。

日本非常興盛的業餘合唱團文化，可以說也是對「第九號交響曲」文化有所貢獻吧。

能夠參加的「第九號交響曲」演出

以下管弦樂團的演出，是除了「聆聽」以外，
也以能夠「參加第九號交響曲表演」而知名的表演。

		SUNTORY 一萬人的第九	國技館5000人的第九音樂會	第九廣島
概要		由佐渡裕指揮，搭配一萬人的合唱團，是全世界最大規模的「第九號交響曲」。	由「歡迎回來國技館」主題開始。5000人一起大合唱。	與大阪、東京規模並駕齊驅，國內可說是名列前三的5000人規模第九公演。
開始年分		1983年	1985年	1985年
會場		大阪城音樂廳	兩國國技館（東京）	廣島太陽廣場
公演		12月	2月	12月
課程概要	參加資格	小學生以上（小學生須有監護人同行）	小學生以上	小學生以上
	時間	8月中旬起。初學者及具備經驗者次數不同。	9月起。	9月起。8月有開放給初學者的免費體驗。
	會場	近畿班、東京班等全國各地。	以東京都墨田區為中心的近郊。	廣島縣內各處。
	參加費用	有	有	有
	詢問處	SUNTORY一萬人第九辦公室 ☎06-6359-3544	國技館隅田第九歌唱之友會辦公室 ☎03-5608-1611	RCC事業部第九辦公室 ☎082-222-1133

其實不為人知的整體樣貌
「第九號交響曲」結構

提到第九號交響曲，會直接聯想到最有名的「快樂頌」大合唱的人應該不少吧。
但那只是整個作品的一小部分，是在最後一個樂章的高潮段落時才出現的。
第九號交響曲可是整體演奏時間需要將近70分鐘的大型作品。

第一樂章

約
15分鐘

Allegro ma non troppo,
un poco maestoso

以不會過慢的速度、莊嚴地演奏

演奏出非常嚴肅的表情。一開始是宛如站在薄霧當中，由弦樂器及法國號帶出的聲響，但貝多芬刻意選擇非常空虛的音程（La 和 Mi 之間的五度）。還以為那片霧氣猛然靠了過來，卻又有以突如其來爆發般的氣勢迎面而來的「噹噹！」主題登場。這個主題以 Re 和 La 的音開始，而這兩個音是貫串「第九號交響曲」，隨處可見的重要音聲。

第二樂章

約
13分鐘

Molto vivace - Presto

非常活潑－急速

一般交響曲的第二個樂章，大多是較為緩慢且沉穩的「慢板」。貝多芬卻在此處使用快速三拍子的詼諧曲樂章。為 A－B－A 的三部形式。A 為強而有力前進、充滿節奏感，打擊樂器（定音鼓）響徹的效果十足。B 為明亮宛如牧歌一般的音樂。

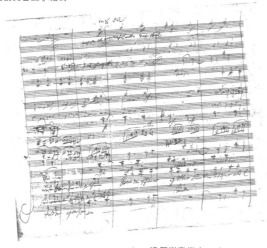

◀「第9號交響曲」
貝多芬手稿

\ 這個樂章當中 /
才有歌曲登場！

第四樂章

約
25分鐘

快速－非常快速

Presto - Prestissimo

開始是宛如怒濤湧來一般的管樂器，但又馬上就被大提琴和低音弦樂器的對話仍然繼續，而一～三樂章的主要音型卻又宛如回想般不斷現身。接著終於由低音弦樂器氣勢十足地演奏出「快樂頌」的主題暗示樂段。先是男中音獨唱，接著加入合唱「四海之內皆成兄弟」。中間會加入土耳其軍樂隊風格的進行曲，管弦樂團加快了節奏速度，提高了賦格的緊張感，迎來了盛大的合唱。在一段男聲厚重的聖詠曲之後，接連帶來極具技巧的獨唱及合唱，隨著管弦樂團一起進入高潮樂段，共同奔向終點。

第三樂章

約
15分鐘

非常沉穩、如歌一般

Adagio molto e cantabile

慢板樂章。以弦樂器及木管樂器為中心，宛如歌唱一般、有著終極之美的世界。在這個樂章，一開頭便由小提琴奏出第一樂章中強烈登場的 Re l La 音型，以沉穩的天上之歌姿態降臨。

185

說到「第九號交響曲」就是這個旋律

快樂頌

♩ 貝多芬的「快樂頌」

貝

多芬在樂曲形式上已經固定下來的「交響曲」當中加入聲樂，是非常大膽且革命性的嘗試。貝多芬非常喜愛當時受到大多數人歡迎的德國詩人兼劇作家弗里德里希・馮・席勒的詩篇『歡樂頌歌』，因此將這首詩放入第九號交響曲當中。原詩有九節，是很長的詩。貝多芬也自己稍微添加改寫了一些，創作出「快樂頌」，成為了一個超越了時間與場所，對全世界的人歌詠著愛與和平的普遍訊息。

而這個「快樂頌」是在「第九號交響曲」的第四樂章出現的。這首歌最為日本人所知的，就是改寫為「♪晴朗藍天～」的日文歌詞版，在教科書或歌曲集當中都有收錄這個旋律。以下就介紹最為有名段落的歌詞及其意義。

| 貝多芬添加的歌詞 | 第一～三樂章結束之後，進入第四樂章沒多久，歌曲就要登場了！最初是由男低音的獨唱開始。 |

O Freunde, nicht diese Töne!
sondern laßt uns angenehmere
anstimmen, und freudenvollere.

【中文版】
啊！朋友，何必老調重彈！
還是讓我們的歌聲
匯合成歡樂的合唱吧！

快樂頌（節錄）

An die Freude

> 這裡就是日本人熟悉的改編版所擷取的原曲段落

Freude, schöner Götterfunken,

Tochter aus Elysium!

Wir betreten feuertrunken,

Himmlische, dein Heiligtum!

Deine Zauber binden wieder,

was die Mode streng geteilt;

alle Menschen werden Brüder,

wo dein sanfter Flügel weilt.

【中文版譯文】

歡樂女神聖潔美麗
燦爛光芒照大地！
我們心中充滿熱情
來到你的聖殿裡！

你的力量能使人們
消除一切分歧，
在你光輝照耀下面
四海之內皆成兄弟。

演奏的方式也有
流行的問題？

即使是相同的曲子，若演奏者或指揮者不同，幾乎就是不一樣的音樂。這是古典音樂的基本思考方式。所以，也出現了「會用什麼方式來演奏同一首曲子？」這種聚焦在演奏者詮釋方式的流行趨勢。

比如說速度。貝多芬的「第九號交響曲」演奏時間，會因指揮者不同而大相逕庭。福特萬格勒或貝姆這類過往的大指揮家，演奏這首曲子都會超過70分鐘，但近年來60分鐘左右就演奏完的快節奏演奏也不在少數。並非所有人都變快了，但這幾年來，貝多芬相關的演奏，速度變快的情況十分顯著。

在聆聽1950年代或60年代的古老錄音時，可能會聽見大膽變更節奏、或者把許多旋律都加上歌唱、甚至稍微改造了樂譜等具有強烈個性的名門演奏。但近年來忠實依照樂譜演奏的方式已成為主流。或許可說是過去的演出比較不拘小節；而現在的演奏較為洗練吧。

第7幕

欣賞
古典音樂

原本覺得非常艱澀的古典音樂世界，
只要奮力跳進去一次，
就能輕鬆享受那無限大的魅力。
讓古典音樂更加貼近身邊吧！

HAJIMETENO
CLASSIC

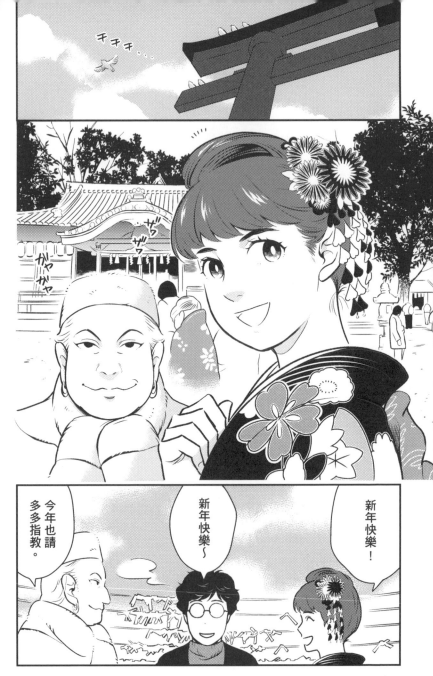

今後…

謝謝您啊！

謝謝您啊！

畢竟他也是世界有名的富豪嘛…

被包圍了呢～

哎呀～

鳳社長，新年快樂！

今年也請多關照…

哎呀，好久不見呢。

偷瞄

那我們就先去參拜吧♪

咦，可是…

好啦！

好、好的！

希望能跟她順利交往！希望她能對我有興趣！拜託～～

你好努力在許願喔。

哎呀～希望世界和平啦⋯

我要是沒有遇到水上先生，也許就不會知道音樂的樂趣了。

在那些從以前就存在的事物當中，

自己也和能讓人感受到「身在此處」的那一瞬間相遇，

而那瞬間就是永恆，

有許多人給了我鼓勵。

所以⋯

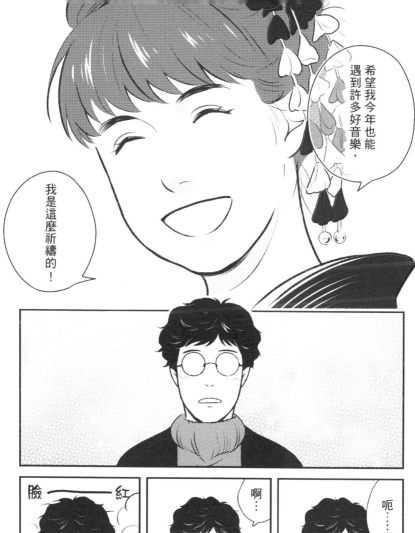

希望我今年也能遇到許多好音樂,

我是這麼祈禱的!

臉————紅

呃…

啊…

呃……

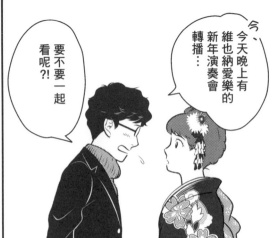

今、今天晚上有維也納愛樂的新年演奏會轉播⋯

要不要一起看呢?!

什麼事啊?

にゅっ

唔喔!

驚

⋯好啊。

太好了!

維也納愛樂的
新年演奏會…

哇

那樣的話，就
在我家看吧！
有魄力十足
的大畫面和
很棒的音響
喔！

太好了！

唉，算了…

也有
隧道喔～

Ende

首先找到適合自己的

古典音樂欣賞方式

𝑓 不管是現場演奏或錄音，
都是非常棒的欣賞方式

古 典音樂作品，多得宛如天上的星星。就算長久以來不斷聆聽大量曲子，要聽遍存在於這個世界上的所有古典音樂作品，也是一個不可能的任務。

另外，以古典音樂來說，相同作品由不同演奏家演出的話，就會是完全不同的樣貌，因此就算只聽一首曲子，範圍也是無限寬廣。如果一聲一響都仔細聆聽，一定會出現某些新的發現、新的感動在等待著你去發掘。這就是古典音樂的深奧之處。

對於有著「無底沼澤」般魅力的古典樂，往來的方法也是千變萬化。可以在自家悠哉地聆聽媒體；可以用追星的態度隨著音樂家腳步前往音樂會；也可以經常確認電視或廣播的古典音樂特輯節目。如果使用網路，那麼也不會受到時間或地點的限制，隨時都能連結到自己喜愛的曲子；甚至也可以自己拿起樂器演奏看看，有各式各樣的欣賞方式。

欣賞古典音樂的三道入口

從淺薄往來到狂熱喜愛的人都能使用這些方法，正是古典音樂的魅力。
以下介紹進入古典音樂的三道大門。

在網路上欣賞	聆聽ＣＤ	前往聆聽音樂會
網路上的音樂播送服務，就算想聆聽的是古典音樂範疇，也非常方便。可以用電腦或智慧型手機下載音源；或者在線上聆聽串流檔案；也可以和網站簽訂能夠聽到飽的服務。使用網路的方法實在太多了。如果在影像網站上聽到貴重的錄音、或者看到演奏者的樣子，經常會令人忍不住欣賞到忘了時間。	ＣＤ能夠滿足人想將喜愛的音樂，變成自己所有物品的願望。可以收集喜愛的作曲家ＣＤ，在房間裡一字排開也非常開心。近年來也能夠在演奏會當天購買該位演奏家或者當次演出曲目的ＣＤ（也經常會舉辦簽名會），因此能夠將感動帶回家反芻。附錄的小冊子當中會有樂曲解說這點，也令人非常欣喜。	前往音樂會現場聆聽現場演奏，可以說是古典音樂領域主流的欣賞方式。古典音樂的演奏會，基本上不會使用麥克風或擴大器。因此能夠充分欣賞古典音樂的醍醐味，也就是聲音由最小到最大的幅度。能夠親眼看到演奏者的身體動作（有時候還挺激烈的！）會為欣賞帶來更大的感動。

p210
「在網路上欣賞」

p208
「聆聽ＣＤ」

p200
「前往聆聽音樂會」

去音樂廳吧

♪ 充分欣賞
古典音樂的專用音樂廳

「現」場演奏」會讓不少人在第一次接觸之後，開始沉迷於古典音樂的樂趣。演奏家不管是樂器演奏者或者是歌手，都為了讓每一個聲音具有豐富的聲響，而累積了長年的訓練。一般的音樂會上，並不會使用麥克風或擴大器，演奏者會以真正的聲音來一決勝負。小至單人鋼琴家演奏出的纖細琴音，大至100人規模的管弦樂團所發出的龐大魄力聲響，如果能夠親眼見到實際上演奏的樣子，應該能夠感受到超越以往想像的感動。

近年來也有許多能夠輕鬆欣賞古典音樂的餐廳、或者多功能公共空間等，都會舉辦活動，但本書想推薦各位的，還是請大家務必移駕到古典音樂專用的音樂廳去。古典音樂由小音量到大音量的差異非常寬闊，音色的漸層感也十分豐富。專用音樂廳的設計，是為了不破壞這點些微的差異，而下了許多功夫的。

以規模區分音樂廳

大至管弦樂團音樂會、小至鋼琴或小提琴演奏會，
都有能夠配合演奏型態的音樂廳。

Type.01 以管弦樂團音樂會為主

觀眾席在2000人左右的大型音樂廳，
除了會有管弦樂團定期表演以外，也
會有歌劇演出，或者大明星的獨奏
會。

主要音樂廳

三得利音樂廳（東京）、東京文化會館（東
京）、MUZA 川崎 SYMPHONY HALL（神
奈川）、The Symphony Hall（大阪）等。

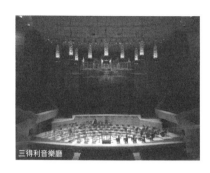
三得利音樂廳

Type.02 以室內樂音樂會或獨奏會為中心

觀眾席在500～1000人的中型規模音樂
廳，或者300人左右的小型音樂廳，可以聆
聽弦樂四重奏等室內樂，或者鋼琴、小提
琴等獨奏會。

主要音樂廳

紀尾井音樂廳（東京）、第一生命音樂廳
（東京）、濱離宮朝日音樂廳（東京）、
泉音樂廳（大阪）等。

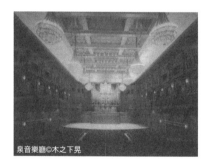
泉音樂廳©木之下晃

Type.03 沙龍音樂廳或文化會館音樂廳等

目前全國各地，有越來越多規模在
50～100人左右的小型音樂廳。還請
務必找找自家附近是否有這樣的音樂
廳。和演奏家的距離非常近、也會舉
辦類似在家表演之類的特別企劃。

主要音樂廳

sonorium（東京）、MUSICASA（東京）
等。

MUSICASA

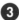





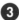

購票方式

就去一趟音樂會吧！如果這麼想，就先取得有哪些演奏家、何時會在哪裡演奏，這些資訊吧。如果找到想去聽的表演，就趕緊前去吧！

取得音樂會資訊

- **古典音樂專門雜誌、或唱片行等能夠拿到的免費資訊刊物**

 會有音樂家的訪談、評論家或自由記者所寫的推薦文章，要找想聽的表演非常方便。

- **樂團或音樂家的網站**

 可以確認幾個月～一年左右的表演行程。

- **音樂廳的網站**

 音樂廳經常會準備各式各樣的企劃。由於會接連好幾天有各種音樂家的表演，大家可以在當中找出喜歡的項目。

- **傳單**

 去音樂會的時候，在入口會拿到很多傳單。傳單上可能是同一位演奏家的其他演出，或者是類型相似的其他表演。因此去一趟音樂會，很容易就能找到下一場想聽的表演，接下來又有……，就像這樣一直拿到新的訊息。

- **SNS**

 可以透過推特或臉書等追蹤音樂家、音樂事務所、音樂廳等官方帳號，也能獲得最新訊息。

- **票務中心的電子報**

 如果在票務網站購買過票券，就能夠訂閱電子報，也能拿到新訊息。

① 前方座位

如果是喜歡的獨奏家演出，想要在最近距離觀看樂器，那麼這裡是最佳位置。

② 正中間座位

一樓座位正中間區，以不同音樂廳來說還包含二樓觀眾席的前段座位，通常是能夠聽到最均勻聲響的座位區。也是能夠看清楚整個管弦樂團的地方。

③ 後方座位

雖然不同表演也有不同情況，不過一般來說這裡的票價會比較低。雖然大家可能會擔心票價便宜是不是表示聲音……但其實通常都能夠聽到均勻的聲音。畢竟也是能夠看到整個會場的座位區，應該也能感受到觀眾的熱情吧。

座位價格種類會因表演而異，不過一般會區分為Ｓ區、Ａ區、Ｂ區……等等。音樂廳在設計上會調整成所有座位都能聽到均衡的聲音，但聲音抵達的狀況，還是會因座位而稍有差異。以下是以三得利音樂廳為範例，做大致上的介紹。

❹

舞台旁邊的二樓座位

這一區座位，是由上方俯瞰的型態。同時也能從側面觀看管弦樂團，因樂器而異，樂譜可能不會成為阻礙，能夠清晰看到演奏者的雙手。可以享受充滿臨場感的演奏，不過有些會場在聆聽時，或許可能會出現左右些許不平衡的情況。

❺

舞台後方
（Ｐ區）

依音樂廳的不同，可能會出現設置在管弦樂團後方的Ｐ席區域。在這裡「能看到指揮的臉」，是非常難得的座位區。管弦樂團也近在眼前，相當有魄力。如果想體驗一下一般音樂會無法獲得的經驗，還請務必選擇這裡。

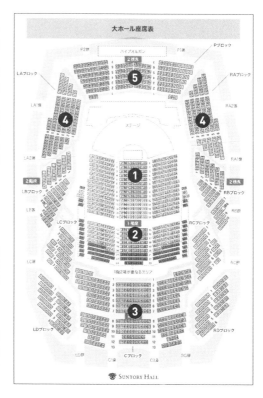

購買票券

除了電話購票以外，也可以在網站上買票、或者在便利商店設置的連線機器上預約、購買。

主要窗口（以日本為例）

● 「チケットぴあ」、「イープラス」等售票網站

● 音樂廳票務中心

● 音樂家隸屬的音樂事務所

漫步於音樂廳

美麗的吊燈、柔和色調的地毯、毫不刻意地掛在牆面上的繪畫……大多數古典音樂專用音樂廳，都有著能夠提升氣氛的完善環境。下面以三得利音樂廳為範例，介紹一下音樂廳是什麼樣的地方！

照片提供：三得利音樂廳

A 接待員

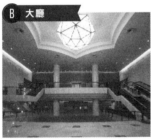

身穿音樂廳制服，優雅接待顧客的專業人員。如果對於自己印在票上的座位位置不清楚的話，請向他們打聲招呼，他們會親切的帶你到座位上。另外在會場內如果有任何問題，也都請和接待員商量。

B 大廳

日文中也會以法文的「foyer」來稱呼大廳，其實就是英文中的「lobby」，作為中場休息時的休息及聊天處。另外，也會有販售當日演出音樂家相關的CD專輯、或者書籍的販賣專區。由於這是屬於臨時攤位，因此請準備現金購買。結束後若有音樂家的簽名會，可以在開演前或中場休息時前往購買，這樣表演結束後就能馬上去排簽名會的隊伍。簽名會是能看到音樂家近在眼前的大好機會。也可以向對方說句對演奏的感想之類的。

廳內示意圖

F 商店

可以在這裡買到音樂廳的原創紀念品、樂器或樂譜樣式設計的時髦小東西、飾品、可愛的文具等等。也有些店家會經手音樂相關書籍、歌劇台詞翻譯對照本等物品。

還有這種地方
傳單分發及回收

在音樂廳的入口，會分發一個裝有古典音樂相關傳單的袋子。在開演前或休息時間檢視這些傳單，尋找下次想去的表演也非常有趣。但紙類其實還挺重的，如果無法全部帶回去，可以放回廳內設置的「傳單回收箱」。

還有這種設施！
托兒室

現在提供給兒童或家族的音樂會也逐漸增加了，但仍有很多音樂會不開放未就學兒童入場。為了讓爸爸媽媽偶爾也能夠哉欣賞音樂，也有音樂廳會設置托兒室、托兒所。

還有這種服務！
票根不要丟！

有些票券或者票根，可以在附近的設施獲得優惠服務。可能會是餐廳或咖啡廳的優惠，在表演結束後去休息一下再回家也很不錯。

C 寄物處

為了能在座位上舒適一些，若有較大的行李或者厚重的外套，就放在寄物處吧。切記，別把票給忘在外套口袋裡就寄放了喔。

D 洗手間

女性洗手間雖然數量較多，卻仍然常大排長龍。不過有些節目，也會有男性洗手間大排長龍的狀況。布魯克納或馬勒的交響曲等，一首曲子很容易就超過60分鐘，通常又有很多男性聽眾，這時就連男性洗手間的隊伍人龍都會阻塞通道，還請不要過於驚訝。

E 飲料區

觀眾席內禁止飲食。請在開演前或中場休息時前往使用飲料區。除了咖啡、果汁、紅酒等飲料以外，也會有冰淇淋、瑪芬、三明治等食品。休息時間15～20分鐘其實非常短，要注意若是買了硬梆梆的冰淇淋，很可能會吃不完喔！

需要留心的禮節

音樂會是與演奏者、以及其他觀眾共享同一個時間與空間，欣賞音樂的場所。並沒有非常嚴格的規定，但為了讓自己與周圍的聽眾都感到愉快，還請將幾個小禮節記在心上。

避免噪音！

演奏中唰地拉開包包的拉鍊、或者霹靂啪啦的打開糖果包裝紙再把糖果丟進嘴裡……。手機或鑰匙上掛的鈴鐺叮鈴作響、把入口拿到的傳單嘩地散在地上……。音樂廳的設計，是會讓所有聲音能夠響徹廳內，因此就算是觀眾席上的噪音，也會比當事者感受到的還要大聲許多。因為忽然想咳嗽，而匆忙拿出喉糖的人非常多，但實在不建議這麼做。還請用手帕輕按著嘴，擋住咳嗽的聲音。

關於服裝

並沒有規範一定要穿什麼類型的服裝。但如果是連身工作服之類的，那就真的是不太恰當了，若是乾乾淨淨的休閒服，就沒有問題了。男性就算不打領帶、穿休閒外套也沒關係。女性穿襯衫，搭配裙子或長褲都在標準之內。並不需要特別費心打扮。不過，想要享受一段不太平常的時光的話，為了提升氣氛而穿得時髦點也很不錯。如果是歌劇大明星歌手的特別表演、或者新年音樂會等屬於紀念性或慶祝的特別音樂會，那麼希望大家就能稍稍打扮一下。

不要太激動！

有些人會因為太過沉迷音樂，而讓手或頭部隨之擺動。大家都很懂你的心情。我想任何人應該都有過，想跟著指揮一起擺動的衝動。但希望各位能夠好好壓抑一下。因為這對於鄰座或者後方的觀眾來說，都是非常干擾集中力的。希望到了現場的人都能夠舒舒服服地欣賞完樂曲。

小心別讓
鼓掌
破壞氣氛

古典音樂在最後一個音符結束之後，希望能留一點時間品味餘韻。側耳傾聽繚繞在音樂廳中的餘音，好好享受聲音緩慢融化在沉默當中的美妙瞬間。雖然有人會不落人後地搶先鼓掌，但這會妨礙旁人欣賞餘韻……。請好好看著指揮和演奏者緩緩將手放下，然後再盡情鼓掌吧。另外，交響曲和奏鳴曲幾乎都是一個作品中再分為好幾個「樂章」。習慣上樂章之間是不鼓掌的。

關於
演奏中寫筆記

有些人會在演奏的時候非常努力地寫筆記。這是不管多麼經驗老道的音樂迷、或者是音樂相關人士都很容易犯的錯誤。其醒目度也比當事人認為的還要容易被旁邊的人看見，以至於使對方多接收到不必要的視覺資訊，而無法集中於音樂上。音樂是在響徹過後就會消失的飄渺之物。因此雖然會想把注意到的事情寫下來，但還是請在曲子與曲子的間隔時間做這些筆記，以免妨礙他人。

照片

古典音樂廳中，除了演奏中以外，也有場地在廳內是禁止拍照的。這會因場所不同而異，如果無論如何都很想拍照紀念，還請詢問接待員是否可行。

02 聆聽ＣＤ

收集名唱片的喜悅

欣賞古典音樂的媒體，有著根深蒂固喜愛度的便是ＣＤ。

近幾年來雖然在網路上聽音樂的方法也逐漸成為主流，但應該還是有許多人，對於喜愛的作曲家或音樂家的聲音，依然會希望能夠擁有「實際的物品」，認為收集起來十分愉快。ＣＤ通常都附有小冊子，因此能夠同時獲得樂曲解說、或者演奏者相關資訊。

會收錄成ＣＤ，通常也是音樂家本人能夠認可、完成度高的版本。能夠重覆聆聽演奏者竭盡心力演奏的優美音質，也是像ＣＤ這種錄音媒體的優勢。

購買、聆聽ＣＤ

網路商店

網路上的購物商店，只要輸入關鍵字就能輕鬆找出想要的ＣＤ。也有些網站可以先試聽曲子開頭，之後再購買。

音樂會現場

大廳會販售演出音樂家或演奏曲目的ＣＤ。表演結束後也經常會有提供給購買者的簽名會。

公共圖書館、資料室

日本各地的公共圖書館的館藏當中，其實通常都會有古典音樂。不同圖書館的收藏量，也可能大到令人訝異。還請務必確認一下離你最近的圖書館資料庫。大部分圖書館都可以借出兩周左右。另外，音樂大學或藝術大學的圖書館、國立或道都府縣立的「音樂資料室」也都有頗為專業的資料。也有很多一般使用者就能使用的設施。

東京文化會館 音樂資料室
http://www.t-bunka.jp/old/library/

國會圖書館 音樂、影像資料室
http://ndl.go.jp/jp/service/tokyo/music/

唱片行

和流行樂或搖滾樂相比，非常遺憾地，古典音樂的賣場面積通常比較狹窄，但如果前往較大的唱片行，也會有以下令人感到開心的優點。一般會以「交響曲」、「協奏曲」、「室內樂」、「歌劇」等領域做區分，然後依照品牌排列。也可以買到日文中稱為「外盤」的進口唱片（有些會比日本國內唱片價格低廉，但並沒有附上日文翻譯的解說，要留心）。

● 試聽區
音樂家們當季最新唱片、或者歷史性名盤都有可能提供試聽服務。某些店家也可能會安排特集等。從頭開始一張張聽過去，時間會過得很快，但能夠好好欣賞、找出自己喜歡的那張。

● 留心標示
店裡的工作人員手寫的小卡片，會到處貼在賣場商品架上。會寫上作品或音樂家的介紹、又或該張ＣＤ的特別之處等小資訊。

● 店面活動
有時發售新唱片，會有音樂家的迷你音樂會或簽名會等活動。是能夠感受到音樂家近在眼前的機會。

● 打折品或撿寶機會
也可能會有「買兩張以上打○折」等優惠，或者從花車商品當中挖寶。也經常能夠看到「○○交響曲全集　○十張套組」的成套ＣＤ只要日幣幾千元等，可以用令人難以置信的低價買到！

● 也可以順便確認ＣＤ以外的商品
古典音樂的專門雜誌、書籍或相關產品也會在同一個樓層販賣，也能拿到刊載古典音樂相關資訊的免費刊物。

隨時能夠輕鬆聆聽

喜愛古典音樂的人之間，使用網路來聆聽的人正快速增加。用智慧型手機在通勤途中的電車上聽、或者用自家電腦閱覽影像網站等等，方法也越來越多樣化。網路視聽的最大優點，就是會自動顯示相關的錄音及影像，能夠聆聽比較同一位音樂家或同一首曲子，有時候也能遇上完全不認識的作品或者演奏，一舉拓展了自己的世界。

雖然統稱為「網路」，但也有許多使用方法。大致上可以區分為以串流聆聽音源；以及下載來聆聽這兩種方法。

定額制網路音樂播放網站「NXAOS MUSIC LIBRARY」是以古典音樂為中心，能夠無限聆聽眾多音源的線上音樂圖書館。可播放的ＣＤ張數有十萬張以上，曲子則超過了170萬曲，目前仍繼續增加中。只要註冊付費會員，所有曲子都能完整聆聽；非會員也可以免費試聽所有曲子（每個音軌開頭30秒、連續最長15分鐘）。可以用智慧型手機或者平板電腦連線。

在世界最大的
古典音樂收藏網站
以串流聆聽

NXAOS MUSIC LIBRARY

http://ml.naxos.jp/

影像投稿網站

YouTube上的古典音樂相關高畫質高音質影像也越來越多了。除了知名音樂家的演奏影像以外,也能看到許多無名卻優秀的演奏者、過往名家的貴重音源或者影像。也有很多業餘者的演奏影像。免費。

付費契約會員

以月或者年為單位支付使用費,在那段期間內「無限暢聽」的服務。不同的公司也可能會有主要品牌的新唱片。也有一些公司會提供「播放清單」,比如「想在咖啡廳聆聽的古典音樂」、「雨天的古典音樂」、「讓工作順利的古典音樂」等等,不同主題的選曲清單,也許能遇到合拍的音樂。

〔例〕

- Apple music
- amazon Prime Music
- Naxos Music Library

串流聆聽

不將音樂檔案下載到智慧型手機或者電腦當中,而是連線到網站上聆聽的方法。必須要是連線狀態。

網路廣播電台

也能在網路廣播上聆聽古典音樂。雖然有許多免費頻道,但有很多外國網站無法從海外連線。

〔例〕古典音樂專門的廣播電台

- OTTAVA
 (日本最初的古典音樂專門網路廣播電台)
 http://ottava.jp/
- BBC Radio3
 (德國中部地區的廣播電台)
 http://www.bbc.co.uk/radio3
- MDR KLASSIK
 (中德的廣播電台)
 http://www.mdr.de/mdr-klassik/
- RADIO CLASSIQUE
 (法國的廣播電台)
 https://www.radioclassique.fr/

購買高解析音樂

- mora(http://mora.jp/)
- e-onkyo music
 (http://www.e-onkyo.com/music/)

※何謂高解析音樂
比ＣＤ收錄了更多豐富資訊量的High-Resolution音樂。是能夠感受到音樂的臨場感、及呼吸聲等纖細表現的音質,非常適合用來欣賞古典音樂的原音聲響。要聆聽高解析音樂,必須要有符合音樂規格的DAC(數位類比轉換器,Digital to Analog Converter)或軟體(APP)。另外由於資訊量非常大,因此電腦的硬碟必須要有一定程度以上的容量。

下載檔案聆聽

音樂播放網站也能以曲子或專輯為單位購買,然後下載到自己的智慧型手機或者電腦來聆聽。

購買mp3音源

Amazon、iTunes等※
※譯註:iTunes上販售的是IOS系統使用的m4a檔案,並非mp3檔案。

希望能先聽過這些
名曲導聆

〔表格閱讀方式〕

「非常輕巧・輕巧・厚重・非常厚重」
「非常短・短・長・非常長」
「非常理性・理性・熱情・非常熱情」

非常輕巧	輕巧	厚重	非常厚重

使用以上三個項目來表達各曲子的特徵，會在符合的程度處上色。希望能對於理解曲子大致上的氛圍有所幫助。

〔CD標示〕 CD-01

附錄CD收錄的曲子會有這個記號。詳細請閱覽p254。

交響曲　SYMPHONY

海頓

第94號交響曲『驚愕』

CD-01

產量極大、寫下超過100首交響曲的海頓，最後的12首曲子，也就是第93號到第104號總稱的「倫敦交響曲」，都是非常傑出的作品。當中最廣為人知的就是這首『驚愕』。具備古典派交響曲完整型態——四樂章形式的規律美、又有機智與幽默、意外性等等，下了許多能夠取悅聽眾的功夫。充滿躍動感的聲響也魅力十足。於1791年作曲，在倫敦的首演非常成功。

聆聽重點

第二樂章的行板會以最弱的聲音重複演奏主題，在最後才由管弦樂團全體一起用最強的聲音放出聲響，因為這個陷阱，所以才有了「驚愕」這個暱稱。又被稱為「大驚奇交響曲」。這是為了要讓打瞌睡的觀眾也會嚇到醒過來而做的安排。

—— CHART ——

非常輕巧	輕巧	厚重	非常厚重
非常短	短	長	非常長
非常理性	理性	熱情	非常熱情

第40號交響曲

莫札特

這首交響曲與在1788年，莫札特32歲時所譜寫的第39號交響曲、以及第41號『木星』並列為三大交響曲。這三大交響曲也是莫札特最後的交響曲。三首都是非常有名的傑作，也經常被演出、非常受歡迎。但這些曲子當初是為了誰、因何目的寫成的卻是個謎題。第40號的特色所在，就是用莫札特創作上非常稀有的小調寫成。帶著憂傷感的旋律之美、以及充滿緊張感的戲劇化表現，是這首曲子特有的。

聆聽重點

第一樂章開頭就突然出現的有名主題，經常被人比喻成「嘆息」。明明速度感十足，卻又有著宛如嘆息般的表情，因此被認為是「奔跑的悲傷」。第四樂章那令人捏把冷汗的驚險展開也值得一聽。

CD-02

— CHART —

非常輕巧	輕巧	厚重	非常厚重
非常短	短	長	非常長
非常理性	理性	熱情	非常熱情

第5號交響曲『命運』

貝多芬

幾乎可說是交響曲代名詞，這首曲子是紀念碑般的名作。第一樂章強而有力的「噹噹噹噹——！」開頭實在太有名了。據說作曲者貝多芬曾說過「這就像是命運來敲門」，因此「命運」之名便如影隨形。開頭的音型會不斷變形並重複登場，為樂曲整體帶來一體感。有著「由苦惱邁向勝利」、「由黑暗走向光明」、「由c小調轉為C大調」這樣戲劇化的敘述手法，正是貝多芬所擅長的。

聆聽重點

第三樂章到第四樂章之間並沒有中斷，會直接演奏下去。沉靜的定音鼓連擊讓人逐漸感受到「有什麼事情要發生的預感」之後馬上漸強進到光輝耀眼的第四樂章。那是心情振奮高昂的勝利瞬間。一直到最後都會以「這樣你還行嗎」般的態度，執著地煽動著聽眾。

— CHART —

非常輕巧	輕巧	厚重	非常厚重
非常短	短	長	非常長
非常理性	理性	熱情	非常熱情

貝多芬

第9號交響曲『合唱』

1824年，貝多芬在前作的第8號交響曲之後，時隔12年的空白，才完成這最後一首交響曲。原本交響曲應該是只有由管弦樂團演奏的，但這首曲子卻在第四樂章加入四位獨唱者及合唱團，打破原有規則的形式。嚴肅的第一樂章快板、歷經給人天上傳來的音樂感受的第三樂章之後，在第四樂章會先回想前三個樂章，然後高聲唱誦德國詩人席勒的詩改寫成的「快樂頌」。

CHART

非常輕巧	輕巧	厚重	非常厚重
非常短	短	長	非常長
非常理性	理性	熱情	非常熱情

聆聽重點　CD-03

在第四樂章才終於出現的「快樂頌」是席勒讚頌自由與博愛精神的詩歌。除了這個閃爍光明的歌曲以外，第四樂章還有軍樂隊風格的土耳其進行曲及莊嚴的的教會音樂風格曲式、複調等各式各樣的音樂融合在同一個樂章當中，帶出了前所未有的節慶感。

舒伯特

第7號交響曲『未完成』

一般來說交響曲都由四個樂章構成。然而這首曲子卻只有兩個樂章。舒伯特寫到第三樂章的草稿就放棄寫它，理由卻成謎。樂譜被棄置了40年以上，直到作曲者死後，這首曲子的價值才被發掘出來。這是雖然未完成，卻被列為作曲者代表作的特殊案例作品。一開始是滿溢陰暗熱情的第一樂章；接著是充滿安詳氣氛的第二樂章。

聆聽重點

悲劇性的第一樂章、安穩的第二樂章，兩個具有完全相異性格的樂章，描繪出鮮豔的對比。以比喻來說，就像黑暗與光明。原本應該還有接下去的構想，但在第二樂章結束的時候，不知為何心中卻會湧上一股滿足感。想來就是「未竟之美」吧。

CHART

非常輕巧	輕巧	厚重	非常厚重
非常短	短	長	非常長
非常理性	理性	熱情	非常熱情

交響曲　SYMPHONY

白遼士
幻想交響曲

聆聽重點

這首交響曲據說是白遼士以他自己失戀經驗為契機而寫成，非常難得的曲子。以聲音描繪出「對於戀情深深絕望而吸食鴉片、想像力豐富的音樂家」的故事，宛如自傳般的內容。被愛人拋棄的男人由於吸食藥物而看見幻覺，犯下殺死憧憬之人的罪，被處以斬首之刑後，在死後的世界與魔女們開起宴會、和怪物們喧騰吵鬧不已等，重複這些荒唐無稽之事。作曲者以色彩豐富的管弦樂團，表現出這個奔放妄想的故事。曲子當中代表情人的旋律會不斷重複登場。

雖是以私事為題材寫成，但作品本身卻非常新穎、走在時代尖端。並未遵循交響曲固有規則（四個樂章），以五個樂章組成，第二樂章是「舞會」、第三樂章是「野外風景」等，各樂章都有自己的標題，是本作特徵。在1830年當時是以前所未見的大編制樂團演奏。

CHART

非常輕巧	輕巧	厚重	非常厚重
非常短	短	長	非常長
非常理性	理性	熱情	非常熱情

交響曲　SYMPHONY

孟德爾頌
第4號交響曲『義大利』

聆聽重點

CD-04

德國作曲家孟德爾頌寫下這首交響曲的契機，是他在1830年於義大利旅行的經過。義大利那有著耀眼陽光的氣候、以及俯拾皆是的藝術遺產容易觸發靈感，又有許多音樂家或藝術家在此結緣，也因此激發出許多創作構想。隨著開頭一擊與輕快弦樂撥奏（⇒p253）與輕快活潑的木管樂器節拍，小提琴活潑的主題氣勢如虹的登場。宛如那幸福的旅途記憶直接變成了音符。

由輕快且生動的音樂開始，充滿幸福感的第一樂章非常有名。讓人特別有義大利感的是第四樂章的薩塔瑞舞曲（舞曲的一種，原意是「小小的跳躍」）。加進民俗舞曲，利用那重重疊疊的節奏奔往狂熱的終章。

CHART

非常輕巧	輕巧	厚重	非常厚重
非常短	短	長	非常長
非常理性	理性	熱情	非常熱情

舒曼

第3號交響曲『萊茵』

1850年，舒曼就任杜塞道夫市的音樂總監，遷居到該地時所寫的曲子。首演時由舒曼自己指揮。總共有五個樂章。第一樂章明亮且雄偉；第二樂章的特徵是緩緩流動般的節奏；第三樂章優美且柔和；第四樂章則是舒曼在科隆大教堂觀看樞機卿就任儀式獲得的靈感，因此音調莊嚴；第五樂章則有著慶典般的旋律。這首曲子反映出作曲者造訪新天地感受到的希望與創作意欲。

▶ 聆聽重點 ◀

「萊茵」這個稱呼是在作曲者死後才加上的，這是由於第一樂章開頭讓人聯想到萊茵河。不僅如此，這個樂章雖然以三拍子寫成，但開頭的主題卻兩拍兩拍的切開來，宛如兩拍子的旋律一般。這種不規則的節奏變化，聽起來就像是氣勢磅礡流動的大河一般。

---- CHART ----

非常輕巧	輕巧	厚重	非常厚重
非常短	短	長	非常長
非常理性	理性	熱情	非常熱情

布魯克納

第7號交響曲

大作曲家有許多都是早熟天才，但布魯克納卻是個例外，在人生晚期才開花結果。寫下第一首交響曲時已經年過四十。由於他的交響曲非常厚重又冗長，很不容易獲得聽眾理解，直到1884年這首第7號交響曲首演，才真正獲得成功。而這時他已屆耳順之年。這首作品雖然和他其他曲子相同，非常壯大，不過演奏時間只要將近70分鐘，以布魯克納來說算是非常節制的時間。充滿許多悠久而美麗的旋律，是結構之美與抒情性完美共存的曲子。

▶ 聆聽重點 ◀

四個樂章當中最容易令人感動的，便是慢板的第二樂章。布魯克納終生都非常崇拜華格納，而他聽說華格納病危之時寫下的就是這個樂章。樂章的開頭是由華格納低音號（由華格納設計的銅管樂器）奏出嚴肅的主題。

---- CHART ----

非常輕巧	輕巧	厚重	非常厚重
非常短	短	長	非常長
非常理性	理性	熱情	非常熱情

交響曲 SYMPHONY

布拉姆斯
第 1 號交響曲

聆聽重點

CD-05

前人貝多芬寫下了那樣偉大的九首交響曲之後，該如何才能寫出嶄新的交響曲呢？長久以來，同樣是德國出身的作曲家布拉姆斯，一直這樣質問著自己。自構想起到寫成，花了20多年的時間，終於發表的習作就是這首第1號交響曲。

作風顯然是繼承貝多芬的血脈，譜出「由苦惱邁向勝利」的構圖。也獲得了「貝多芬的第10號交響曲」的評價。

第四樂章由嚴正氣氛的序奏開始，之後朗朗奏出宛如阿爾卑斯長號風格的旋律。這個旋律告一段落之後，第1主題迫不及待的登場。這個弦樂器的主題被認為與貝多芬的「快樂頌」十分相似。

CHART

非常輕巧	輕巧	厚重	非常厚重
非常短	短	長	非常長
非常理性	理性	熱情	非常熱情

交響曲 SYMPHONY

聖桑
第 3 號交響曲『管風琴』

聆聽重點

CD-06

同時身為管風琴演奏家的法國作曲家聖桑，接受來自倫敦的委託而創作了此交響曲。由於演奏會場有管風琴，因此採用了獨特的編制，除了管弦樂團以外另外加上管風琴、以及鋼琴，交織出非常豪華的聲響。雖然有著華麗的外貌，卻一樣具備貝多芬那種「由苦惱邁向勝利」的戲劇感。在巴黎首演時深受感動的古諾，讚賞聖桑是「法國的貝多芬」。

總共由兩個樂章構成，但兩個樂章又各自分為前後兩個部分，因此可以視作古典形式的四樂章交響曲。第二樂章後半是由莊嚴的管風琴旋律開始的大場面。建構出充滿能量又光輝燦爛的終章。

CHART

非常輕巧	輕巧	厚重	非常厚重
非常短	短	長	非常長
非常理性	理性	熱情	非常熱情

柴可夫斯基

第6號交響曲『悲愴』

這是柴可夫斯基最後的作品。就在1893年作曲者驟然辭世前，由他自己指揮首演。和第4號及第5號並稱為柴可夫斯基的三大交響曲。總共四個樂章，但結構非常獨特。在悲劇的第一樂章之後，是以五拍子寫成的華爾滋第二樂章。第三樂章是詼諧曲搭配進行曲的熱情音樂，建構出壯大的高潮段落；而第四樂章風一轉又成為悲傷的音樂。在激動的痛哭後以空虛的表情結束曲子。

聆聽重點

由於第三章結束的實在過於華麗，音樂會上經常會有人誤以為曲子結束而鼓起掌來。但是，這首曲子真正的亮點在接下來悲痛的第四樂章。這並非「由勝利邁向勝利」，而是「由苦惱走入苦惱」的構圖，正是這首曲子的特徵。

CHART

非常輕巧	輕巧	厚重	非常厚重
非常短	短	長	非常長
非常理性	理性	熱情	非常熱情

德弗札克

第9號交響曲『來自新世界』

「新世界」是指美國。這是捷克作曲家德弗札克寫的最後一首交響曲。由於被邀請擔任紐約國際音樂學院的院長，德弗札克掙扎許久之後，帶著妻小前往美國。在這裡，他聽見了黑人靈歌等美國當地以及原住民的音樂，因此獲得靈感而想要創作，於1893年寫下這首全新的交響曲。既有黑人靈歌風、又帶著捷克風格，通篇帶有宛如民謠般令人感到親近的旋律。

聆聽重點

最有名的就是第二樂章。在日本將這段旋律搭配歌詞，成為「家路」※一曲。由英國管吹奏出令人徒生鄉愁的旋律，的確會讓人「想回家」呢。事實上德弗札克的確因為嚴重思鄉，而在兩年後離開美國。

CHART

非常輕巧	輕巧	厚重	非常厚重
非常短	短	長	非常長
非常理性	理性	熱情	非常熱情

※譯註：日文的「家路」意即歸途。中文則是由聲樂家李抱忱填詞的「念故鄉」。

交響曲 SYMPHONY

馬勒
第5號交響曲

CD-07

聆聽重點

在19世紀末，以維也納的名指揮身分活躍的馬勒，在夏季淡季的時候就會成為作曲家，寫的幾乎都是交響曲。每首曲子都是顛覆既有常識、充滿野心的作品，特徵是冗長龐大、編制也非常複雜、樂章也非常多。而在馬勒的交響曲當中，最常被演出的就是第5號。總共五個樂章，是長約70分鐘的大作，但在馬勒的作品當中算是比較明亮輕快的。以送葬進行曲開始，將管弦樂團的機能之美發揮到最大極限，步向壯麗的終章。

第四樂章的慢板由於被用在盧奇諾·維斯孔蒂導演的電影『魂斷威尼斯』當中，因此一躍成名。是僅以豎琴及弦樂器拉奏出的耽美愛情音樂。根據與馬勒私交甚好的指揮家表示，這個段落是馬勒寫給情人阿爾瑪（之後兩人結婚了）的音樂情書。

— CHART —

非常輕巧	輕巧	厚重	非常厚重
			■

非常短	短	長	非常長
		■	

非常理性	理性	熱情	非常熱情
			■

交響曲 SYMPHONY

蕭士塔高維奇
第5號交響曲

聆聽重點

蕭士塔高維奇是代表蘇聯時代的俄羅斯作曲家，這是他於1937年發表後大受歡迎的代表作。在蘇聯，作曲家的活動是由國家控管的，音樂家們必須遵照社會主義的理念來創作作品。當時蕭士塔高維奇被體制嚴重批判，而用這首曲子挽回了他的聲勢。乍看之下遵循「由苦惱邁向勝利」的構圖，是體制上喜好的明快曲風，但作品其實也可以解讀成反諷或者批判體制。

在蘇聯體制下努力生存的蕭士塔高維奇，後世對他有各種看法。他是協助政治宣傳的作曲家，還是在背地裡諷刺的作曲家？舉例來說，這首曲子的第四樂章，可以是勝利的音樂，也可以是被強迫要歡欣鼓舞的旋律。是真心或反諷？音樂的解釋是沒有正確答案的。

— CHART —

非常輕巧	輕巧	厚重	非常厚重
			■

非常短	短	長	非常長
		■	

非常理性	理性	熱情	非常熱情
		■	

韓德爾
組曲『水上音樂』

CD-08

由於是真的在水上演奏，因而有此命名。這是由三套組曲組成的作品。關於這首曲子有許多傳聞，可能是為了討國王的歡心、又或者是國王為了炫耀其財富與權力，因而委託韓德爾作曲。無論如何，這首曲子的確是讓人數眾多的管弦樂團搭上船隻、在潮汐起落的音響環境當中演奏的作品。這是由序曲及多首舞曲結合而成的作品，當中最為人所知的是第二組曲第二曲「號管舞曲」。弦樂及雙簧管拉起序幕之後，由小號及法國號接連吹奏旋律。

聆聽重點

各式各樣的舞曲魄力十足的聲響接連上陣，因此聽起來絲毫不會厭倦。韓德爾也是一位歌劇作曲家，方能寫出如此具有角色性質感的多采多姿曲調。除了最有名又華麗的「號管舞曲」，第一組曲中的「歌調」(Air)優美旋律也十分撫慰人心。

— CHART —

非常輕巧	輕巧	厚重	非常厚重
非常短	短	長	非常長
非常理性	理性	熱情	非常熱情

史麥塔納
交響詩『我的祖國』第二章《莫爾道河》

史麥塔納思及祖國捷克苦於被其他國家支配，因此寫下這首曲子。這是由六首交響詩交織成的組曲『我的祖國』的第二曲。另外，「莫爾道」其實是德文，捷克語當中發音比較接近「伏爾塔瓦」。伏爾塔瓦河的上游有兩處，與易北河匯流。這首曲子是描寫大河由上游向下游流轉而去的樣貌，以及兩岸風景，總共由六個部分組成。當中也能聽到像是捷克民謠的旋律，令人能夠強烈感受到史麥塔納深愛祖國。

聆聽重點

擁有兩處源頭的伏爾塔瓦河，使用長笛與單簧管相互穿插旋律來表現。宛如要表現河流寬度，樂器編制會慢慢地越來越龐大，十分應景。除了大家耳熟能詳的旋律以外，法國號非常活躍的森林場景等，也都能聽出史麥塔納描寫功力之高。

— CHART —

非常輕巧	輕巧	厚重	非常厚重
非常短	短	長	非常長
非常理性	理性	熱情	非常熱情

穆索斯基（拉威爾編曲）

組曲『展覽會之畫』

雖然這首曲子會有名，是由於被稱為「管弦樂魔術師」的拉威爾改編為管弦樂曲，但原曲其實是技巧高超的鋼琴曲。

這是穆索斯基在參觀已逝友人畫家維克多·哈特曼遺作展之後，將十張繪畫的印象化為音樂的旋律。最大的特徵就是被題為「漫步」的短曲會穿插在當中，總共重複五次。據說這個段落是用來表現在展覽會上繞行的穆索斯基本人，同時音樂旋律會根據接下去的那張畫而有些許變化。

聆聽重點

隨著穆索斯基的心情，沉浸於逐漸變化的「漫步」段落也非常不錯，但整首曲子最後的「基輔大門」之莊嚴隆重還是令人為之傾倒。

在小號高聲吹出漫步主題之後，一步步疊上最後的旋律，令人感動不已，能夠令人感受到管弦樂團才擁有的爆發力。

— CHART —

非常輕巧	輕巧	厚重	非常厚重
非常短	短	長	非常長
非常理性	理性	熱情	非常熱情

柴可夫斯基

芭蕾舞曲『胡桃鉗』

以聖誕節的夜晚為主題，共兩幕，大致上有15首曲子的芭蕾劇。女主角克拉拉在聖誕節晚上收到的禮物是胡桃鉗人偶。那個人偶其實是被施了魔法的王子。兩個人一起和老鼠群作戰，之後克拉拉和王子一起被招待前往甜點的國度，點心精靈們則為了歡迎他們，舉辦了宴會。劇中有非常多各式各樣的舞蹈，由24位金平糖精靈仕女跳的「花之圓舞曲」最為有名。

聆聽重點

讓人能夠心情愉悅的旋律一個接著一個浮現。以三連拍為基礎的節奏是躍動的「進行曲」、充滿速度感又略帶驚險的「糖梅仙子」、以及充滿夢想的「花之圓舞曲」都是能夠代表『胡桃鉗』的華美知名旋律，能夠品味管弦樂團最大的魅力。

CD-09

— CHART —

非常輕巧	輕巧	厚重	非常厚重
非常短	短	長	非常長
非常理性	理性	熱情	非常熱情

林姆斯基－高沙可夫

交響組曲『雪赫拉莎德』

標題是來自『天方夜譚（一千零一夜）』中說故事的女主角『雪赫拉莎德』。故事講述波斯王山魯亞爾自從發現自己妻子不貞潔以後，就再也不相信女性，因此不斷娶處女入宮，第二天早上就將對方處刑。雪赫拉莎德為了阻止這件事情而與國王成婚，每天晚上都向國王說一個有趣的故事，在一千零一個晚上後，國王終於回轉心意。這首曲子總共由四個樂章構成，而第三樂章的「年輕的王子與公主」中由弦樂器奏出的異國情調旋律，特別廣為人知。

聆聽重點

除了第三樂章的優美旋律以外，在『一千零一夜』當中最有名的「辛巴達的故事」也是題材之一。第一樂章也非常戲劇化。請一邊品味那讓人聯想到廣闊大海的弦樂器豐富聲響，一邊想像故事當中的世界吧。

CHART

非常輕巧	輕巧	厚重	非常厚重
■			

非常短	短	長	非常長
		■	

非常理性	理性	熱情	非常熱情
		■	

德布西

牧神的午後前奏曲

德布西經常會將他對於詩歌或繪畫的印象，以音樂來表現他的感覺，因此被稱為印象派的作曲家，一般認為這個評價就是從這首曲子開始的。這是依據馬拉美的詩歌「牧神的午後」所撰寫，宛如作曲者要描述「對整首詩的印象」，以色彩豐富的聲響，描寫出夏日午後，牧神（半獸神）邊打著瞌睡、沉浸在官能夢想世界當中的景象。1912年尼金斯基使用此曲編舞的芭蕾，由於「太過官能性」而引發話題。

聆聽重點

開頭由長笛演奏出主題旋律，將聽眾一把拉進了幻想世界。相較於管弦樂團的「魄力」，此曲能夠讓人盡情欣賞樂團的「纖細」。點綴性地使用豎琴，也讓人覺得非常性感，如果側耳細聽，感覺就要脫離現實世界了呢。

CHART

非常輕巧	輕巧	厚重	非常厚重
■			

非常短	短	長	非常長
	■		

非常理性	理性	熱情	非常熱情
■			

理查·史特勞斯

交響詩『查拉圖斯特拉如是說』

史特勞斯由德國哲學家尼采的同名著作獲得靈感,創作了此曲。查拉圖斯特拉據說是瑣羅亞斯德教派(祆教)創始人,是一位傳說中的人物。他在深山隱居冥想,某天開悟之後,成為一位預言家,到處向大眾述說他的思想。此作品就是將對於他的思想獲得的印象化為聲音,九個段落並不斷開來,直接演奏下去。因為被庫柏力克的『2001太空漫遊』電影作為配樂使用而特別知名的,是被稱為「自然的動機」主題,表現的是日出。

聆聽重點

CD-10

小號加上低音管等,這首曲子中管樂器特別活躍。開頭的旋律經常被電影或廣告使用作為配樂,因而非常有名,也會在曲子當中經常出現。明亮的聲響與陰暗的聲響等會轉調為各種和音,如果聽到「那個」旋律,希望大家可以試著想像現在表現的是什麼樣的情景。

CHART
非常輕巧	輕巧	**厚重**	非常厚重
非常短	短	**長**	非常長
非常理性	理性	**熱情**	非常熱情

西貝流士

交響詩『芬蘭頌』

西貝流士根據他對於祖國芬蘭的熱情所寫下的曲子。作曲當時是19世紀末跨越到20世紀初,芬蘭處於俄羅斯暴政下,正在興起獨立運動。曲子分為三個部分。當中最有名的中間段落旋律,之後有詩人坷斯坎尼米填上歌詞,西貝流士又重新編曲成為合唱用版本,命名為「芬蘭頌讚歌」。現在這首曲子仍被芬蘭人視作第二首國歌,廣泛傳唱。

聆聽重點

CD-11

由於是在俄羅斯暴政下寫成,因此整體充滿了「對勝利的渴望」。開頭是被稱為「苦難的動機」、非常沉重的音樂,在銅管樂器及打擊樂器的強而有力音樂之後,是高潮的「芬蘭頌讚歌」。要抵達這段美麗旋律,必須歷經許多苦難,方能品嘗到更大的感動。

CHART
非常輕巧	輕巧	**厚重**	非常厚重
非常短	短	長	**非常長**
非常理性	理性	**熱情**	非常熱情

拉威爾

波麗露

CD-12

「波麗露」是18世紀末的西班牙地區，在舞會或劇場中使用作為舞蹈音樂的一種舞曲。

拉威爾的母親出身於鄰近西班牙國界一帶的法國巴斯克地區，本身帶有西班牙血統的拉威爾，對於西班牙的音樂及文化都非常感興趣。在他創作這首芭蕾舞曲的時候就帶入波麗露的節奏。重複著相同的節奏，強弱只有一個漸強，旋律也只有兩個段落不斷反覆。但能夠充分欣賞不同樂器的相異之處。

聆聽重點

可以試著側耳傾聽聽由小鼓刻劃出的固定節奏，就會大為訝異地發現，維持正確性需要耗費多少集中力。或者聆聽不同樂器演奏出相同旋律，漫步於不斷轉變的音樂色彩。可能是優雅又或者帶有辛辣的熱情，感受各種氣氛及異國風情也非常愉快。

── CHART ──

非常輕巧	輕巧	厚重	非常厚重
非常短	短	長	非常長
非常理性	理性	熱情	非常熱情

史特拉汶斯基

芭蕾舞曲『春之祭』

此樂曲的題材，是將一位少女獻祭給司掌春天神明的儀式，由兩幕構成的芭蕾音樂。

與從前的管弦樂曲有著天壤之別般的巨大編制。在1913年由尼金斯基編舞、俄羅斯芭蕾舞團進行首演，但由於曲子強烈的節奏及整體漂濫著幾乎可說是野蠻的荒亂感，加上超越常人所想的芭蕾編舞，引發當時巴黎的偌大騷動，成為20世紀音樂史上最大的新聞之一，到現在仍為人稱道。

聆聽重點

史特拉汶斯基的作品聲音厚重且帶魄力。同時，由節奏組所刻劃出的磅礴規模是魅力所在。樂器的音色、對比都會有非常鮮明的變化。尤其是以開頭的低音管為中心，各種樂器交疊打造出充滿緊張感的音色展開，令人不禁懍然。

── CHART ──

非常輕巧	輕巧	厚重	非常厚重
非常短	短	長	非常長
非常理性	理性	熱情	非常熱情

協奏曲　CONCERTO

韋瓦第
小提琴協奏曲
『四季』第一曲「春」

CD-13

韋瓦第的名曲『四季』，收錄在共有12曲子的小提琴協奏曲集『和聲與創意的試驗』當中。這個曲集的第1號到第4號為止被認定是「春」、「夏」、「秋」、「冬」，各自以「快~慢~快」的速度分為三個樂章。不管是哪個季節的曲子，都被搭配了一首十四行詩。「春」的情境是小鳥們歌唱、西風在小河流上細語。沒多久遠方傳來雷鳴聲，但仍然維持著輕快的氣氛。

▶ 聆聽重點 ◀

悅，此曲的魅力便是充滿著躍動感的節奏及輕快的旋律。獨奏小提琴會模仿小鳥啼叫聲（第一樂章）；還有牧羊人打著瞌睡（第二樂章）；最後妖精們會隨著祭典舞曲翩翩起舞（第三樂章）等等，這些春天的場景都宛如浮現在眼前一般，可以盡情遨遊在想像世界中。

宛如是要傳達春天的喜

```
━━━━ CHART ━━━━
▇
非常    輕巧    厚重    非常
輕巧                    厚重

▇
非常    短      長      非常
短                      長

▇
非常    理性    熱情    非常
理性                    熱情
```

協奏曲　CONCERTO

J・S・巴赫
布蘭登堡協奏曲

巴赫36歲的時候，獻給布蘭登堡侯爵克里斯蒂安・路德維希的一套六首合奏協奏曲集。第1號有四個樂章。其他都是三個樂章，各自需要10~20分鐘的演奏時間。當中由長笛、小提琴、大鍵琴擔任獨奏的第5號非常受歡迎。第一樂章後半有一段很長的大鍵琴獨奏（被稱為裝飾樂段），非常值得一聽。六首曲子的樂器編制都不相同。

▶ 聆聽重點 ◀

和巴赫許多厚重的管風琴作品、或者大規模清唱曲等宗教歌曲相比，這套協奏曲整體來說既明亮又華美，是讓人能以輕鬆心情欣賞的樂曲集。每項樂器都活靈活現地躍動，樂器群之間的競奏也非常活潑。對於巴赫巧妙處理不同樂器相異音色的手法，不禁感到敬佩。

```
━━━━ CHART ━━━━
    ▇
非常    輕巧    厚重    非常
輕巧                    厚重

    ▇
非常    短      長      非常
短                      長

        ▇
非常    理性    熱情    非常
理性                    熱情
```

莫札特

第20號鋼琴協奏曲

> 聆聽重點

CD-14

莫札特在25歲（1781年）離開故鄉薩爾斯堡，前往「音樂之都」維也納展開活動，接連寫下許多鋼琴協奏曲。為數共27首的鋼琴協奏曲當中，這第20號d小調更是名曲中的名曲，後來貝多芬也經常演奏。以當時的風潮來說，稍帶陰暗風格的小調曲並不受歡迎，但莫札特卻刻意使用了d小調，寫出那種帶著悲哀感的感情表現，在當時是非常創新的協奏曲。後來貝多芬也繼承了這種音樂表現手法。

在讓人為之悸動的管弦樂曲序奏之後，意氣昂揚登場的鋼琴獨奏主題旋律十分美妙。d小調第一樂章有著濃厚的悲哀色彩，接著樂風一轉，第二樂章為降B大調，是令人感到安穩的曲調。光是這樣就反差極大，但第三樂章又再次回到d小調，響徹更加強而有力的鳴奏。

CHART			
非常輕巧	輕巧	厚重	非常厚重
非常短	短	長	非常長
非常理性	理性	熱情	非常熱情

貝多芬

第5號鋼琴協奏曲『皇帝』

> 聆聽重點

這是貝多芬生平留下的最後一首鋼琴協奏曲，是作曲者獻給終生都支持他的贊助者魯道夫大公的作品。這是和第5號交響曲『命運』及第6號交響曲『田園』同一時期的作品，就在拿破崙的軍隊正在攻擊維也納時（1809~10年）寫成。樂曲的開頭並非由管弦樂團開始的序奏，而是突然就由鋼琴的獨奏華麗開場，以鋼琴協奏曲來說是非常創新的手法。『皇帝』這個曲名十分搭調，威風堂堂的曲子。

在管弦樂團的和音之後，獨奏的鋼琴段落是華麗的快速音群（↓p253）。如此重複三次之後，管弦樂團才終於演奏出主要主題，這震撼人的獨特起頭令人印象深刻。另外還有第二樂章的抒情旋律等，有許多能停駐人心的樂段。

CHART			
非常輕巧	輕巧	厚重	非常厚重
非常短	短	長	非常長
非常理性	理性	熱情	非常熱情

孟德爾頌
小提琴協奏曲

這是在日本的古典音樂迷之間，被簡稱為「孟協」（メン・コン）的小提琴協奏曲名作。開頭小提琴獨奏的艷麗段落，應該有許多人都曾經聽過。孟德爾頌曾擔任萊比錫布商大廈管弦樂團的指揮，當時的小提琴首席是費迪南德‧大衛，孟德爾頌為他寫下此曲。樂曲非常優雅卻又具備許多技巧性段落。三個樂章不中斷，會接連演奏。

▼聆聽重點

除了第一樂章最有名的旋律以外，第二樂章那宛如溫柔歌唱的旋律，也很能深入人心。第三樂章的序奏，由小提琴宛如回想起某些記憶般地頌詠起獨奏，接著是管弦樂團響徹祭典般的開場小號。獨奏者會展現極具技巧性的快速音群樂段，在非常熱烈的樂聲中結束。

CD-15

CHART

非常輕巧	輕巧	厚重	非常厚重
非常短	短	長	非常長
非常理性	理性	熱情	非常熱情

蕭邦
第1號鋼琴協奏曲

蕭邦被讚頌為「鋼琴詩人」，但他的鋼琴協奏曲卻只有兩首。兩首都是在他的初戀時期寫成的——對象是華沙音樂學院的同學，康絲坦琪雅‧古瓦多科夫斯卡。而且第1號其實比第2號還晚寫成。1830年蕭邦要離開維也納、前往巴黎之前，於祖國波蘭舉辦的演奏會上首演此曲。由激烈且優美的第一樂章、如歌般的第二樂章、及使用波蘭民族舞曲節奏寫成的第三樂章構成。

▼聆聽重點

俯拾可得年輕蕭邦所具有的能量。那究竟是無法成就的初戀嘆息、或者是一位要遠離故鄉的青年覺悟呢……。起落於激動與甜美之間搖擺不定，想必當時的聽眾已經可以預見鋼琴界即將有明星誕生吧。

CHART

非常輕巧	輕巧	厚重	非常厚重
非常短	短	長	非常長
非常理性	理性	熱情	非常熱情

布拉姆斯——

小提琴協奏曲

▼ 聆聽重點 ◢◣

與貝多芬、孟德爾頌並列為「三大小提琴協奏曲」之一的名曲。布拉姆斯在45歲的夏天（1878年），於美麗的避暑勝地珀查赫寫了這首曲子。他與比自己大兩歲的好友，傑出的小提琴家約瑟夫·姚阿幸熱烈地討論此作品的細節及整體結構，一邊寫下此曲。首演是在第二年1879年的元旦，由姚阿幸獨奏小提琴，並由布拉姆斯指揮演出。

和貝多芬與孟德爾頌的協奏曲相比，管弦樂團的序奏非常嚴肅且為交響風格。將這些能量都攬上身的獨奏小提琴一口氣由低音奔上高音，是令人印象十足的登場。整體的厚重感非常有布拉姆斯的風格。

```
—— CHART ——
▨▨▨  ▨▨  ▨▨▨▨  ▨▨▨▨
非常    輕巧    厚重      非常
輕巧                      厚重

▨     ▨▨   ▨▨▨▨   ▨▨▨▨
非常    短      長        非常
短                        長

▨      ▨▨   ▨▨▨▨   ▨▨▨▨
非常    理性    熱情      非常
理性                      熱情
```

拉赫曼尼諾夫——

第2號鋼琴協奏曲

▼ 聆聽重點 ◢◣

🔘 CD-16

拉赫曼尼諾夫在1895年寫完第1號交響曲，但首演卻非常失敗。被評論家嚴酷批評之後，由於打擊過大，拉赫曼尼諾夫因而罹患精神疾病。但在1901年（28歲）發表的這首鋼琴協奏曲卻大受歡迎，終於取回了身為作曲家的自信，也獲得了名聲。而在背後支持拉赫曼尼諾夫的，就是他的精神科醫師尼古萊·達爾。這首協奏曲就是獻給達爾醫師的。

鋼琴獨奏以宛如嚴肅教會裡的鐘鳴聲，咚咚敲開第一樂章。之後由管弦樂團奏出主要主題，而此主題會不斷重複。接下去是甜美的第二樂章、以及宛如慶典收尾的第三樂章，整體是非常有張力的結構。

```
—— CHART ——
▨▨▨  ▨▨  ▨▨▨▨  ▨▨▨▨
非常    輕巧    厚重      非常
輕巧                      厚重

▨     ▨▨   ▨▨▨▨   ▨▨▨▨
非常    短      長        非常
短                        長

▨▨▨   ▨▨   ▨▨▨▨   ▨▨▨▨
非常    理性    熱情      非常
理性                      熱情
```

管風琴曲 ORGAN

J‧S‧巴赫
d小調托卡塔與賦格
BMV565

巴赫非常擅長演奏教會的管風琴，也很了解各種樂器。這首充滿魄力的管風琴曲，據說是他在二十歲時寫成，也是他非常具代表性的一首管風琴曲（但是由於並沒有留下巴赫本人寫下此曲的證據，因此現在也仍有許多人認為這並非他的作品）。「托卡塔」是指非常華麗又快速變動的樂曲。「賦格」則是主題旋律重重疊好幾層，再一起前進的技巧性音樂形式。

▶ 聆聽重點 ◀

那宛如宣告命運瞬間的托卡塔開頭實在大有名了。有如在鍵盤上來回奔跑的段落，與結實響亮的腳步鍵盤低音充滿魄力。整首作品有五分之四都是賦格。這個作品的賦格也延續了托卡塔那種動感性質的音樂。

CHART

非常輕巧	輕巧	厚重	非常厚重
非常短	短	長	非常長
非常理性	理性	熱情	非常熱情

鋼琴曲 PIANO

莫札特
第11號鋼琴奏鳴曲
『土耳其進行曲』

16世紀左右，在歐洲大陸拓展勢力的土耳其（鄂圖曼帝國）軍樂隊那活力十足的音樂，影響了莫札特及貝多芬，因此他們都寫了「土耳其進行曲」。莫札特的「土耳其進行曲」是他的第11號鋼琴奏鳴曲的第三樂章。這首奏鳴曲的第一樂章為變奏曲；第二樂章是非常迷人的小步舞曲。2014年9月時在匈牙利的圖書館發現了莫札特親筆的部分樂譜，引發了非常大的話題。

▶ 聆聽重點 ◀

第一樂章的主題是有如可愛搖籃曲的旋律。然後是變更節奏與和弦厚度的六段變奏曲。第三樂章的「土耳其進行曲」有著充滿異國情調的旋律，以及氣派使用打擊管樂類聲響大鳴大放、讓人聯想到軍隊的旋律，兩者形成對比。

CHART

非常輕巧	輕巧	厚重	非常厚重
非常短	短	長	非常長
非常理性	理性	熱情	非常熱情

貝多芬

第14號鋼琴協奏曲『月光』

▶▶ 聆聽重點 ◀◀

靜靜滲進心靈的第一樂章，可說是完全違背了貝多芬音樂所擁有的「激昂」，充滿了壓抑之美。而樂風一轉，爽朗又明亮的第二樂章也讓人十分意外。而到了感情爆發的第三樂章，則氣勢滿盈又戲劇化。

「月光」這個標題並不是貝多芬自己題的。這是德國詩人兼音樂評論家萊爾斯塔勃在聆聽這首奏鳴曲的第一樂章時，描述旋律「宛如琉森湖（瑞士）水面上那艘在月光下擺盪的小船」，因此這首曲子就被稱為「月光奏鳴曲」。第二樂章風格一變，轉為明亮且輕快的曲式。第三樂章則激昂又熱情。作曲當時貝多芬31歲，將這首曲子獻給了他戀慕的16歲伯爵之女茱莉塔。

—— CHART ——

非常輕巧	輕巧	厚重	非常厚重
非常短	短	長	非常長
非常理性	理性	熱情	非常熱情

蕭邦

十二首練習曲

▶▶ 聆聽重點 ◀◀

雖然有很多以練習曲來說，難度頗高的技巧性作品，但同時也都是能夠用來欣賞的曲子，既華美又充滿戲劇性，令人感嘆真不愧是蕭邦。除了能夠磨練分解和弦、音階、連擊等敏捷的運動性等，也有像「離別曲」等抒情性感性的練習。

蕭邦的十二首練習曲有op10和op25兩組。在他生活的19世紀當時，鋼琴這種樂器正在不斷進行改良，因此尋求嶄新技巧及表現方式的音樂家們紛紛作了「練習曲」，但蕭邦的練習曲每一首都超越了單純練習手指技術的「練習曲」範疇，而是充滿藝術表現，極為傑出的作品。op10當中有被稱為「離別曲」、「黑鍵」、「革命」的名曲；op25當中則有「蝴蝶」、「枯木」等冠有暱稱的作品。

—— CHART ——

非常輕巧	輕巧	厚重	非常厚重
非常短	短	長	非常長
非常理性	理性	熱情	非常熱情

鋼琴曲

PIANO

蕭邦

第6號波蘭舞曲『英雄』

CD-17

「波蘭舞曲」是波蘭自古流傳的強而有力三拍子舞曲形式。蕭邦以鋼琴音樂大膽推展這個形式，終生都以這樣的風格作曲。第六號波蘭舞曲『英雄』為1842年，他流亡至巴黎時作的曲子。當時，他的祖國波蘭已經被俄羅斯支配。但蕭邦就像是為了要讚頌故鄉人們的高傲精神與文化一般，以威風凜凜的節奏與滿溢健康明亮的旋律，打造出這首波蘭舞曲。

▼ 聆聽重點 ▼

宛如有什麼事情要發生一般的序奏，接下來的風格更加顯著，磅礴蹦出了威風凜凜的主題。這是明亮健康的波蘭舞曲，卻也在威嚴中帶著些許高貴優雅的氣息。中間段落那Mi-Re-Do#-Si與下行音群的伴奏，宛如推動整首曲子般反覆演奏。

CHART

非常輕巧	輕巧	厚重	非常厚重
非常短	短	長	非常長
非常理性	理性	熱情	非常熱情

鋼琴曲

PIANO

舒曼

兒時情景

寫給鋼琴的小品集『兒時情景』是舒曼於1838年完成的作品。曲名中雖然有「兒童」的，但這並不是寫給孩童的簡單曲集，而是以大人的身分，回顧孩童時期的視線，並且充分品味那個世界觀而寫下的「給大人的」作品。總共收錄了有著可愛標題的「異國他鄉」、「捉迷藏」、「糾纏的小孩」等共13首曲子，最有名的曲子是「Träumerei」（夢幻曲，原文為「夢」的意思），是本作品集的第7首。

▼ 聆聽重點 ▼

聆聽這組曲子，就像是翻閱描繪了各式各樣小小世界的輕巧詩集。每首曲子都是1~3分鐘左右的短曲，就像是夢見了孩提時代的心情；又或是興奮時的內心高昂；還有心情不太好時感受到的氣氛，一個個都濃縮在這些樂曲當中。

CHART

非常輕巧	輕巧	厚重	非常厚重
非常短	短	長	非常長
非常理性	理性	熱情	非常熱情

李斯特

帕格尼尼大練習曲
第3號『鐘』

李斯特在21歲的時候，聽到義大利天才小提琴家帕格尼尼的演奏，受到了如雷擊般的震撼。之後他在1838～39年創作了由六首曲子組成的『帕格尼尼超技練習曲』，在1851年又改版成為『帕格尼尼大練習曲』出版。原文名稱中的「La campanella」（「鐘聲」的意思）是曲集當中的第3號。是依據帕格尼尼的第2號小提琴協奏曲第三樂章的主題改寫，以極快速的快速音群及厚實的和音等構成，是富含技巧的作品。

聆聽重點

如同標題所示，這首曲子從頭到尾響著「鐘」聲。開頭表現鐘聲鳴響的Re#音為高音連擊，不斷敲奏。接下來連擊的音數及裝飾音會越來越多，由音符到音符間的跳躍距離也越來越大，低音域伴奏的魄力也逐漸地增強，最後則是洪水般的尾聲（⇒p253）。

CD-18

CHART

非常輕巧	輕巧	厚重	非常厚重
非常短	短	長	非常長
非常理性	理性	熱情	非常熱情

德布西

貝加馬斯克組曲

這是德布西最廣為人知的鋼琴作品，當中包含了名曲「月光」。德布西與彼埃·魯易等調式，醞釀出典雅的氣氛。1890年起耗費了15年完成這個組曲。「貝加馬斯克」這個詞，有「宮廷般」的意思，在法國詩人魏爾倫詩集「雅宴」當中的「月光」一詩，也有此語彙登場。共由「前奏曲」、「小步舞曲」、「月光」、「巴斯比舞曲」四曲構成。

聆聽重點

整體來說，使用了許多聽起來像是中世紀音樂的教會為首的象徵主義詩人們素有往來，而尋求充滿不同樂感、全新音樂表現的德布西，從「前奏曲」是極具動感又優雅的曲子。「小步舞曲」的樂譜上寫著的指示是「盡可能地纖細」。有名的「月光」及輕快的「巴斯比舞曲」，不知為何被許多遊戲選用為背景音樂。

CD-19

CHART

非常輕巧	輕巧	厚重	非常厚重
非常短	短	長	非常長
非常理性	理性	熱情	非常熱情

鋼琴曲　PIANO

薩提

三首吉諾佩第

「吉諾佩第」這個詞彙，指的是古希臘儀式中少年們裸身跳的舞蹈，有「裸身的少年們」的意思。據說當年22歲的薩提，從描繪著古希臘祭儀的壺上、以及他非常喜愛的福樓拜的小說『薩朗波』獲得靈感而寫下這組曲子。這個組曲由三首曲子組成，每首都很短，大約三分鐘左右，漂盪著arche（希臘文的古風）的氛圍。音樂本身雖不華麗卻有著獨特的美感。

聆聽重點

三首曲子都是搭配上叮~叮……這種感覺的低音伴奏，主旋律則音符數量稀少而緩慢。雖然一樣都有平緩的氣氛，但樂譜上寫了演奏指示，第1號是「緩慢而隨著疼痛」；第2號「緩慢且悲傷的」；第3號「緩慢而嚴肅的」。

CD-20

CHART

非常輕巧	輕巧	厚重	非常厚重
■■			

非常短	短	長	非常長
	■■		

非常理性	理性	熱情	非常熱情
■■			

鋼琴曲　PIANO

拉威爾

夜之幽靈

「夜之幽靈」是法國詩人貝爾特朗詩集的標題。拉威爾自其幻想性的世界獲得靈感，以當中的三篇作為鋼琴曲的題材。於1908年作曲。「水之精靈」描寫誘惑旅人的水精靈；「絞刑架」中，鐘聲飄盪、詭異地緩慢響徹的景色；以及「小魔鬼」描寫東跳西跑令人目不轉睛的惡作劇妖精，總共三首曲子。三首都技巧性十足，充滿了詩意的「夜晚」樂感。

聆聽重點

拉威爾的音樂，通常除了優美以外，也有著令人悚然的背德感，此特質在這個作品也非常充實。「水之精靈」除了流水清涼以外，也帶著恐懼的扭曲；「絞刑架」有Si♭音響徹底異的鐘聲；「小惡魔」則極盡技巧描繪出小惡魔的表情。

CHART

非常輕巧	輕巧	厚重	非常厚重
	■■		

非常短	短	長	非常長
		■■	

非常理性	理性	熱情	非常熱情
		■■	

J・S・巴赫

第1號無伴奏大提琴組曲

CD-21

▸ 聆聽重點 ◂

巴赫以作曲家身分充實度日的「克滕時代」（1717～23）的作品之一。共六首「組曲」，各自以四首舞曲（阿列曼德、庫朗特、薩拉班德、吉格）為主軸，另外插入並不強制跟隨舞曲節奏的「前奏曲」，和當時蔚為流行的嶄新舞曲。另外，將原先主要作為伴奏樂器的大提琴推到舞台前方，展現出其可能性與魅力的這套組曲，可說是劃時代的作品。

雖然是單一把大提琴的演奏，旋律和伴奏部分卻是涇渭分明，編織出宛如一個人就演奏出室內樂的豐富聲響。特別能感受到這點的就是有名的「前奏曲」。曲子充滿光輝，完整傳達出大提琴的魅力。

— CHART —

非常輕巧	輕巧	厚重	非常厚重
非常短	短	長	非常長
非常理性	理性	熱情	非常熱情

第77號弦樂四重奏曲『皇帝』

▸ 聆聽重點 ◂

出生於奧地利的海頓，在擔任匈牙利貴族埃施特哈齊家宮廷樂團樂長約30年後，前往英國。他在那裡看見了英國人嘴裡哼著國歌，對於國家抱持強烈忠誠心的樣子。而當時的奧地利正遭受拿破崙率領的法國軍侵略威脅，海頓祈禱著故鄉健在，而作了「讚頌奧地利國家及皇帝的歌曲」。由於把這個段落收入第二樂章，因此這首曲子被稱為『皇帝』。

標題由來的第二樂章同時具有變奏曲簡潔、以及「皇帝」一般莊嚴氛圍的魅力，但希望大家也能在聆聽不同段落的變奏時，留意各種樂器的活躍。這樣應該能夠盡情享受四重奏的巧妙。另外第四樂章，也展現出唯有海頓才能夠充分發揮出的痛快感。

— CHART —

非常輕巧	輕巧	厚重	非常厚重
非常短	短	長	非常長
非常理性	理性	熱情	非常熱情

貝多芬

第5號小提琴奏鳴曲『春』

聆聽重點

CD-22

『春』這個標題是在貝多芬死後才加上的，但整體飄蕩著明亮而華美的氣氛，令人覺得標題實在非常符合樂曲氛圍。

在這首曲子之前，如果提到「小提琴協奏曲」，多半鋼琴還是主角、小提琴則是配角。然而貝多芬卻讓兩者有著一樣重要的地位，給予小提琴許多表現機會，嘗試帶出更多樂譜的可能性。另外在他的小提琴奏鳴曲當中，這首也是首次不再採用三個樂章，而嘗試撰寫為四個樂章的曲子。

由於曲子的進行，宛如小提琴與鋼琴之間的對話，因此每位演奏者所演奏出的音色都會對於整首曲子的感覺有所影響。能夠聆聽到樂器合奏的醍醐味。優雅的旋律以及滾動般的快速音型輪流上場，希望大家也能仔細聆聽場面的轉換。

CHART

非常輕巧	輕巧	厚重	非常厚重

非常短	短	長	非常長

非常理性	理性	熱情	非常熱情

貝多芬

第15號弦樂四重奏曲

聆聽重點

由五個樂章構成的大規模弦樂四重奏曲。一開始作曲時的構想是四個樂章，但貝多芬由於罹患疾病，因而中斷了此曲的作曲，等到身體恢復後重新著手此曲時，將計畫變更為加入聖歌的「利地安變格調式」作為第三樂章。這個第三樂章，樂譜開頭標示著「自疾病復原之人獻給上帝的利地安變格式感謝之歌」。樂章採用質樸且安穩的利地安變格，以及記載著「獲得嶄新力量」的快速段落，兩者一邊交替一邊變奏行進。

因疾病痊癒的喜悅而歡欣歌唱的第三樂章，其美麗無可比擬，不過請大家也仔細聆聽第三樂章。這個樂章的主題，據說原本是與「第九號交響曲」的終章而構想的旋律。強而有力的旋律當中反映貝多芬那「由苦惱走向歡喜」的精神。

CHART

非常輕巧	輕巧	厚重	非常厚重

非常短	短	長	非常長

非常理性	理性	熱情	非常熱情

舒伯特
鋼琴五重奏曲『鱒魚』

CD-23

▼ 聆聽重點 ▼

熟悉的旋律由各種樂器以高度技巧進行變奏，華麗的第四樂章自然是聆聽重點。尤其是巧妙利用高音的鋼琴，有許多表現場面。另外，加入低音提琴的室內樂也非常少見。由於擴充了低音部，因此能夠欣賞到更加豐富的音色。

共由五個樂章構成的室內樂曲。第四樂章使用了舒伯特的歌曲「鱒魚」的旋律來作變奏，因此這首五重奏曲就被通稱為『鱒魚』。一般鋼琴五重奏曲的編制，是鋼琴與兩位小提琴，再加上中提琴與大提琴。但這首曲子為鋼琴、小提琴、中提琴、大提琴與低音提琴，是非常少見的編制。第四樂章先由弦樂器提示「鱒魚」的主題，之後才會加入鋼琴的演奏，接連推演五個變奏段落。

─── CHART ───

非常輕巧	輕巧	厚重	非常厚重
非常短	短	長	非常長
非常理性	理性	熱情	非常熱情

舒伯特
第14號弦樂四重奏曲『死與少女』

▼ 聆聽重點 ▼

注意力應該放在第一樂章。本樂章將原本歌曲的旋律作為主題進行變奏，聽起來就像是死神逼近般的憂鬱音樂。但當中卻有宛如射入一線光明，忽然轉為大調的聲響，那充滿慈愛之美妙，也只有「歌曲之王」舒伯特能辦到。

由四個樂章構成的弦樂四重奏曲。通稱『死與少女』，是由於第二樂章引用了舒伯特自己的同名歌曲主題進行變奏。本樂章將原本歌曲的內容，是纏綿病榻、拒絕死亡的少女與向她述說死亡乃是「永恆安息」的死神對話。舒伯特年僅31歲便英年早逝，寫作這首弦樂四重奏時他27歲，已經開始感到身體健康正在走下坡。本作品被他個人感受到的陰暗與迫切感包圍。

─── CHART ───

非常輕巧	輕巧	厚重	非常厚重
非常短	短	長	非常長
非常理性	理性	熱情	非常熱情

室內樂 CHAMBER MUSIC

德弗札克
第12號弦樂四重奏曲
『美國』

德弗札克於1892年為了擔任紐約國際音樂學院的院長，而前往美國。他在那裡對黑人靈歌以及美國原住民的音樂產生興趣。這個作品是德弗札克寫完『來自新世界』之後，前往拜訪愛荷華州的斯畢維里村時寫的，那裡有許多來自故鄉波希米亞的移民者。共由四個樂章構成的弦樂四重奏曲，有故鄉的旋律以及在新天地美國取得的音樂，兩者共同成為這首曲子的魅力。

▶ 聆聽重點 ◀

CD-24

這是由日本演歌也會使用的「五聲音階（Do、Re、Mi、Sol、La）」※寫成，第一、二樂章當中的「望鄉」氛圍能深深打動日本人的心靈，容易產生親切感。另外第四樂章，可感受到在異國體會到祖國美好而爆發的喜悅，輕快的節奏也令人感到愉悅。

--- CHART ---

非常輕巧	輕巧	厚重	非常厚重
非常短	短	長	非常長
非常理性	理性	熱情	非常熱情

※即中國古調的宮、商、角、徵、羽

室內樂 CHAMBER MUSIC

蕭士塔高維奇
第8號弦樂四重奏曲

這是獻給「在法西斯主義與戰爭之下犧牲者的回憶」，同時也描寫了作曲者本人的精神危機。此作品寫作於1960年，蕭士塔高維奇由於在不情願的情況下加入了共產黨，這些事情讓他每天過得非常痛苦。同年，他為了創作戰爭電影『五日五夜』的音樂，前往德勒斯登，卻親眼看到戰爭的慘況。由於將當地的慘況及電影故事、和他自己的精神狀態重疊，據說這首曲子只花了三天便譜完。

▶ 聆聽重點 ◀

這個作品描寫了作曲者的個人體驗。開頭由大提琴演奏出的四個音Re、Mi、b、Do、Si（DSCH）是由他本人的姓名開頭文字組成。這個音型會在五個樂章中都出現。將注意力放在這個音型要如何變奏，應該就能聽出本曲不同的面相。

--- CHART ---

非常輕巧	輕巧	厚重	非常厚重
非常短	短	長	非常長
非常理性	理性	熱情	非常熱情

J・S・巴赫

馬太受難曲

▶聆聽重點◀

CD-25

以新約聖經『馬太福音』中記載的耶穌基督受難為題材的大規模聲樂曲。總共有68首曲子，大致上分為兩部分。第1部是第1〜29曲，寫到耶穌被綁為止，接下去第2部的39首曲子，內容則是耶穌被綁及判刑、被釘上十字架、死亡與封印墳墓，引用了聖經當中的句子，以詠嘆調及聖詠曲構成。

此作品在巴赫死後就被遺忘，但於1829年由孟德爾頌重新上演，也使全世界重新評價巴赫的作品。

正因為這是被評論為巴赫最高傑作的大型作品，因此包含最後的合唱「我們落淚，下跪」在內，每首都非常值得一聽，唱誦彼得深沉悲哀的女低音詠嘆調「我的神，請垂憐我」也非常棒。女低音與小提琴獨奏疊合時的美妙餘韻無窮。

CHART

非常輕巧	輕巧	厚重	非常厚重
非常短	短	長	非常長
非常理性	理性	熱情	非常熱情

מִשְׁיִם

韓德爾

神劇『彌賽亞』

▶聆聽重點◀

「彌賽亞」是希伯來文的「救世主」的英文讀法。這是由聖經中擷取出歌詞，強調耶穌基督的「救世主」面相，描寫其生涯的大規模聲樂曲。這並不是為了教會禮拜時使用，而是寫來要在劇場當中演奏的曲子。有獨唱曲、重唱曲、合唱曲等共53首曲子交互配置，並由「耶穌降臨的預言和他的誕生」、「救贖的信息和耶穌為全人類的犧牲」、「耶穌的復活和最終的審判」三個部分構成。第二部最後一曲「哈利路亞」經常被獨立出來演奏。

不管在獨奏或者合奏段落，都充斥著高度技術的作品，也有很多值得一聽的表現場面。最有名的曲子是「哈利路亞」，但女高音唱的「錫安的民哪、應當大大喜樂」也十分有魅力。此曲有連綿不絕的華麗裝飾，以及光輝明亮的連續高音，是體現作品神聖感的一首歌曲。

CHART

非常輕巧	輕巧	厚重	非常厚重
非常短	短	長	非常長
非常理性	理性	熱情	非常熱情

海頓

神劇『創世紀』

以『舊約聖經』的「創世紀」第一章以及彌爾頓的『失樂園』為基礎所寫的英文劇本，被斯維頓男爵翻譯成德文。其內容再被譜寫成曲子。整體共34首曲子，分為三個部分，第一部是開天闢地到第六天；第二部是第五天和第六天，第三部則是描繪第二部中被創造出來的最初男女，亞當與夏娃的姿態。編制是飾演天使、亞當和夏娃的三位獨唱者，加上混聲四部合唱，搭配管弦樂團。

聆聽重點

雖然這是令人會聯想到歌劇的宏偉作品，但整體結合了海頓架構性堅強的手法，令人不會感到厭倦。特別深具魅力的，就是天使加百列所唱的兩段詠嘆調。伴隨著優雅裝飾的美麗旋律，以好的方向來說，就是破壞了大家對於海頓那種強硬印象的感受。

CHART

非常輕巧	輕巧	厚重	非常厚重
非常短	短	長	非常長
非常理性	理性	熱情	非常熱情

莫札特

安魂曲

這是莫札特最後的作品。總共由14首曲子組成，但真正由莫札特自己完成的，只有第1首曲子。包含未完成遺作的第8首在內，其他曲子是由他的弟子蘇斯邁爾等人補全。這個曲子的作曲方面，曾經有許多傳聞。比如說是「穿著黑色服裝的男人以高價報酬委託作曲」等等。編制上也不使用長笛、雙簧管、單簧管等樂器，而是使用巴塞管或者長號，徹底追求陰暗的聲響。

聆聽重點

第8首曲子，莫札特只寫了8小節就辭世。但若將此背景放在心中，聆聽這首「安魂彌撒」※會更加感受到心靈的壓迫，而成為感受特別深刻的一首曲子。第一首曲子是所有曲子當中，唯一一首由莫札特自己完成的曲子，因此也可以注意曲子當中俯拾即是的完美結構。

CHART

非常輕巧	輕巧	厚重	非常厚重
非常短	短	長	非常長
非常理性	理性	熱情	非常熱情

※譯註：原文為Lacrimosa，拉丁文意為「流淚的」，因此日文通常給這首曲子副標「流淚之日」。

舒伯特

歌曲集『冬之旅』

這是附在德國詩人穆勒詩集上，總共24首的歌曲集。故事一開始是失戀的主角青年，深夜悄悄地離開了充滿與女友回憶的家中。青年既孤獨又絕望、同時受到渴望的苛求、懷抱著對死亡的憧憬，展開他浪跡的旅途。確實捕捉言語抑揚頓挫的抒情歌唱旋律，以及由鋼琴描繪出鮮明的情景，是魅力十足的作品。幾乎所有曲子都非常陰暗，但第五首「菩提樹」卻綻放著光明，也是最為人所知的一首曲子。

聆聽重點

曲集包含寫景的第13首『郵政馬車』、懷抱著悲傷心情逐步遠去的第1首『晚安』、幸福與絕望交錯的第11首『春之夢』等，有許多反映出舒伯特擺盪的心靈及夢想的樂曲。希望大家能夠完整聽過整套曲子，和主角一起步上「沒有終點的旅程」。

--- CHART ---

非常輕巧	輕巧	厚重	非常厚重
非常短	短	長	非常長
非常理性	理性	熱情	非常熱情

威爾第

安魂曲

據說構想是源自義大利的偉大歌劇作曲家──羅西尼之死。但後來是在詩人孟佐尼臨死之際，威爾第才真正做了此曲。總共由七首曲子組成，中心曲是描繪「最後的審判」，並由九個部分所構成的第二曲「震怒之日」。那猛然開始的大音量全體合奏、及鳴響效果十足的大鼓聲響令人印象深刻。首演起就非常的受歡迎。但由於是很戲劇化的作品，因此也被批評是「穿著聖職人員服裝的威爾第最新歌劇」。

聆聽重點

可說是讓威爾第一躍而上舞台的「震怒之日」，其戲劇性魅力十足，但也請務必要聆聽由四重唱及合唱演出的「安魂彌撒〈流淚之日〉」之美。據說這是威爾第自己流著眼淚寫下的樂曲，曲風清靈卻又帶著壓倒性的高潮。

--- CHART ---

非常輕巧	輕巧	厚重	非常厚重
非常短	短	長	非常長
非常理性	理性	熱情	非常熱情

拉赫曼尼諾夫 ——

無言歌

CD-27

▶ 聆聽重點 ◀

由於只使用母音歌唱，因此歌唱功力完全無法含糊帶過，歌手的技巧高下十分顯著。但這同時也是一首讓聽眾能夠充分聆聽聲音魅力的歌曲。雖然被哀傷包覆，卻又帶著宛如催眠曲的溫柔，首歌，似乎能夠指望會在不知不覺之間就陷入沉眠呢。

「Vocalise」（無言歌）是指沒有歌詞、只使用母音歌唱的歌唱方式。拉赫曼尼諾夫的「無言歌」是寫給女高音或次女高音的『14首歌曲集』當中的最後一首歌。由抑制聲響的和音伴奏開始，使用母音「A」唱出帶著憂鬱感的旋律。這首曲子普遍被認為，拉赫曼尼諾夫引用了他喜愛的葛利果聖歌「震怒之日」旋律。原曲雖然是作曲者本人也另外編寫了管弦樂團伴奏版本，另外也有許多不同的編曲。

```
—— CHART ——
┌─────────┬─────────┬─────────┬─────────┐
│ 非常    │ 輕巧    │ 厚重    │ 非常    │
│ 輕巧    │         │         │ 厚重    │
├─────────┼─────────┼─────────┼─────────┤
│ 非常    │ 短      │ 長      │ 非常    │
│ 短      │         │         │ 長      │
├─────────┼─────────┼─────────┼─────────┤
│ 非常    │ 理性    │ 熱情    │ 非常    │
│ 理性    │         │         │ 熱情    │
└─────────┴─────────┴─────────┴─────────┘
```

卡爾・奧福 ——

布蘭詩歌

▶ 聆聽重點 ◀

開頭的合唱「命運，世界的女皇」非常有名，由於非常震撼，因此這首也給人一種莊嚴的印象，但卻也有像第二部當中唯一寫給男高音的詠嘆調「從前我住在湖上」這種非常超現實的曲子。以低音管獨奏展開，男高音以非常高的音域，唱出悲傷天鵝的心情。

這首曲子有個副標題，寫的是「伴隨著樂器群與魔術性場面歌唱，寫給獨唱與合唱的世俗歌曲」，是編制非常大的聲樂曲。有混聲合唱、少年合唱；女高音、男高音、男中音的獨唱，加上大規模管弦樂團的編制，並且還搭配芭蕾。這是卡爾・奧福從在德國巴伐利亞州的波伊恩修道院裡發現的詩歌集當中，挑選出以戀愛及酒為主題的24篇譜曲。由「春天」、「在酒館」、「愛的宮殿」三部分構成，前後再加上序章及終章。

```
—— CHART ——
┌─────────┬─────────┬─────────┬─────────┐
│ 非常    │ 輕巧    │ 厚重    │ 非常    │
│ 輕巧    │         │         │ 厚重    │
├─────────┼─────────┼─────────┼─────────┤
│ 非常    │ 短      │ 長      │ 非常    │
│ 短      │         │         │ 長      │
├─────────┼─────────┼─────────┼─────────┤
│ 非常    │ 理性    │ 熱情    │ 非常    │
│ 理性    │         │         │ 熱情    │
└─────────┴─────────┴─────────┴─────────┘
```

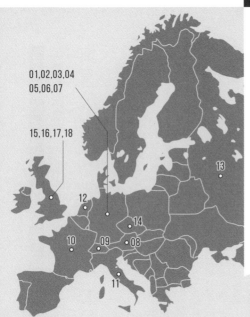

01,02,03,04
05,06,07

15,16,17,18

13

12

14

10 09 08

11

古典音樂正統地歐洲、以及19世紀起，誕生了許多名留青史作曲家的俄羅斯。這兩處都有許多的管弦樂團。以下就根據國家來介紹目前非常受到矚目、有實力又大受歡迎的管弦樂團們。

創=創立　　　　監=音樂總監
藝總=藝術總監　首=首席指揮
藝=藝術監督　　※（）內的數字為離任
　　　　　　　　或就任的樂季

05。德國

巴伐利亞廣播交響樂團

是為了廣播公司而成立的專屬交響樂團，也非常積極演奏現代音樂。

創 ▶ 1949年
首 ▶ 馬里斯・楊頌斯

03。德國

柏林愛樂管弦樂團

與維也納愛樂可說是雙璧的世界最強管弦樂團。

創 ▶ 1882年
藝&首 ▶ 基里爾・佩特連科
　　　（2018～）

01。德國

德勒斯登國家管弦樂團

前身為宮廷歌劇院的樂團。具有悠久的歷史與傳統。

創 ▶ 1548年
首 ▶ 克里斯蒂安・蒂勒曼

06。德國

不萊梅德意志室內愛樂樂團

由具備才能的年輕人們組成，現在已經是世界級的管弦樂團。

創 ▶ 1980年
藝 ▶ 帕佛・賈維

04。德國

北德廣播易北愛樂樂團

轉移陣地之後更加活躍，德國首屈一指的名樂團。

創 ▶ 1945年
首 ▶ 托馬斯・亨格爾布洛克

02。德國

萊比錫布商大廈管弦樂團

孟德爾頌也曾經指揮過的樂團。歷史悠久的知名樂團之一。

創 ▶ 1743年
樂長（Kapellmeister）▶
安德里斯・尼爾森斯
（2018～）

15 。英國

倫敦交響樂團

會隨著不同指揮而變化多端，手腕高明的職人集團。

創 ▶ 1904年
監 ▶ 賽門 · 拉圖

16 。英國

伯明罕市立交響樂團

由地方管弦樂團逐步成為世界水準的樂團。經常錄用年輕指揮、大為活躍。

創 ▶ 1920年
監 ▶ 米爾嘉 · 格拉日奈特-泰拉

17 。英國

倫敦愛樂樂團

保有一流管弦樂團的傲氣與品格，並有著更高遠的目標。

創 ▶ 1932年
首 ▶ 弗拉基米爾 · 尤洛夫斯基

18 。英國

愛樂管弦樂團

具備高品質聲響的知名樂團。對於最新科技也非常積極接觸。

創 ▶ 1945年
首&音樂家顧問
▶ 埃薩-佩卡 · 薩洛寧

11 。義大利

羅馬聖奇西里亞學院管弦樂團

魅力在於滿溢義大利氣質及熱情的聲響。

創 ▶ 1908年
監 ▶ 安東尼奧 · 帕帕諾

12 。荷蘭

皇家音樂廳管弦樂團

被讚揚為歐洲三大知名樂團之一的一流管弦樂團。

創 ▶ 1888年
首 ▶ 丹尼爾 · 加蒂

13 。俄羅斯

馬林斯基歌劇院管弦樂團

能演奏歌劇也能演奏芭蕾音樂。具備世界屈指可數的高品質。

創 ▶ 1783年
藝總&首 ▶ 瓦列里 · 格吉耶夫

14 。捷克

捷克愛樂樂團

德弗札克也曾指揮過的樂團！具備歌唱之心的東歐知名樂團。

創 ▶ 1896年
監&首 ▶ 謝苗 · 畢契科夫
（2018~）

07 。德國

馬勒室內樂團

由於其嶄新的活動方式而受到世界矚目，非常銳利的合奏。

創 ▶ 1997年
監 ▶ 丹尼爾 · 哈丁

08 。奧地利

維也納愛樂管弦樂團

具備世界最佳實力與名聲，名樂團中的名樂團。

創 ▶ 1842年
不設置音樂總監或首席指揮。

09 。瑞士

蘇黎士音樂廳管弦樂團

創設契機是華格納。近年來名聲水漲船高。

創 ▶ 1868年
監&首 ▶ 萊恩內·卜林基爾
（~2018）
帕佛·賈維
（2019~）

10 。法國

巴黎管弦樂團

同時具備法國個性以及國際性評價。

創 ▶ 1967年
監 ▶ 丹尼爾 · 哈丁

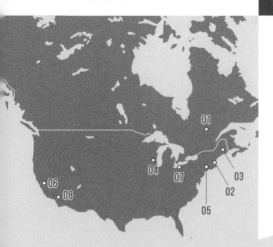

真想去聽聽！
交響樂團

美 國 & 加 拿 大 篇

自從古典音樂被帶進殖民地，美
國與加拿大就各自發展，以下介
紹此處的知名樂團。

07。美國 ······

克利夫蘭管弦樂團

以其精緻的合奏撼動世
界。

創 ▶ 1918年
監 ▶ 弗朗茲・威爾瑟-
　　莫斯特

08。美國 ······

洛杉磯愛樂樂團

在氣勢如虹的指揮者詮釋
下，近年來越顯傑出！

創 ▶ 1919年
監 ▶ 古斯塔沃・杜達美

04。美國 ······

芝加哥交響樂團

讓美國人非常自豪、在世
界上也首屈一指的音樂職
人集團。

創 ▶ 1891年
監 ▶ 里卡多・穆蒂

05。美國 ······

費城管弦樂團

由新世代繼承，華麗的費
城之聲！

創 ▶ 1900年
監 ▶ 雅尼克・涅採-西格英

06。美國 ······

舊金山交響樂團

提供給年輕世代的登龍門。
美國西海岸知名樂團。

創 ▶ 1911年
監 ▶ 邁可・提爾森・湯瑪斯

01。加拿大 ······

蒙特婁交響樂團

魅力是充滿透明感的音色，
代表加拿大的樂團。

創 ▶ 1934年
監 ▶ 長野健

02。美國 ······

紐約愛樂交響樂協會

與維也納愛樂同年發起，
美國超級知名樂團。

創 ▶ 1842年
監 ▶ 阿倫・基爾伯特
　　（～2017）
　　梵志登（2018～）

03。美國 ······

波士頓交響樂團

小澤征爾也曾擔任此樂團的音
樂監督，是美國頂尖的實力派
樂團。

創 ▶ 1881年
監 ▶ 安德里斯・尼爾森斯

01

札幌交響樂團

北海道唯一的專業管弦樂團。特徵是極具透明感的音色。

創 ▶ 1961年　首 ▶ 馬克思・彭馬
廳 ▶ 札幌音樂廳Kitara
地 ▶ 北海道札幌市

02

仙台愛樂管弦樂團

重現「羈絆」※的結實合奏為其魅力。
※譯註：羈絆為311東北大地震後提出復興東北的關鍵字

創 ▶ 1973年
常 ▶ 帕斯卡爾・費羅（～2017）
　　飯守泰次郎（2018～）
廳 ▶ 仙台市青年文化中心
地 ▶ 宮城縣仙台市

03

山形交響樂團

為東北第一個專業管弦樂團。樂團自行發售的CD評價也非常高。

創 ▶ 1972年　監 ▶ 飯森範親
廳 ▶ 山形Terrsa音樂廳／山形縣縣民會館
地 ▶ 山形縣山形市

04

群馬交響樂團

前身為戰後的市民管弦樂團。外地的粉絲也很多。

創 ▶ 1945年　監 ▶ 大友直人
廳 ▶ 群馬音樂廳
地 ▶ 群馬縣高崎市

05

NHK交響樂團

在世界各國也有極高評價！代表日本的管弦樂團。

創 ▶ 1026年　首 ▶ 帕佛・賈維
正 ▶ 外山雄三／尾高忠明
廳 ▶ ＮＨＫ音樂廳／三得利音樂廳
地 ▶ 東京都港區

**真想去聽聽！
交響樂團**

日本篇

日本有非常多的管弦樂團。有與地方緊密結合、提供優質音樂的樂團；也有世界知名的管弦樂團，還有音樂節上的特別樂團、或者小編制的室內樂團，以及古樂樂團等。以下介紹25個為日本管弦樂團聯盟會員的團體。

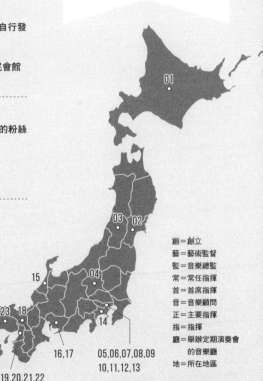

副＝創立
藝＝藝術監督
監＝音樂總監
常＝常任指揮
首＝首席指揮
音＝音樂顧問
正＝主要指揮
指＝指揮
廳＝舉辦定期演奏會
　　的音樂廳
地＝所在地區

05,06,07,08,09
10,11,12,13

16,17

14

19,20,21,22

25

24

23 18

15

11

東京愛樂交響樂團

日本最古老的樂團之一，也有最多的團員。在備受矚目的年輕巴提帶領下持續磨練。

創 ▶ 1911年
首 ▶ 安德里亞‧巴提斯托尼
廳 ▶ Orchard Hall／東京歌劇城／三得利音樂廳
地 ▶ 東京都新宿區

12

日本愛樂交響樂團

在新舊首席指揮麾下，以充滿野心的曲目引人入勝。

創 ▶ 1956年　首 ▶ 皮耶塔里‧英奇年
正 ▶ 山田和樹
廳 ▶ 三得利音樂廳／橫濱港未來音樂廳
地 ▶ 東京都杉並區

13

讀賣日本交響樂團

有世界級的指揮、且經常與獨奏者共同表演，是國際派的樂團。

創 ▶ 1962年　常 ▶ Sylvain Cambreling
廳 ▶ 三得利音樂廳／東京藝術劇場／橫濱港未來音樂廳
地 ▶ 東京都千代田區

14

神奈川愛樂管弦樂團

於地區深耕活動，受當地人喜愛的樂團。也很擅長流行歌曲！

創 ▶ 1970年　常 ▶ 川瀨賢太郎
廳 ▶ 橫濱港未來音樂廳
地 ▶ 神奈川縣橫濱市

15

Orchestra Ensemble 金澤

日本第一個專業室內管弦樂團。聚集多國籍成員的精銳集團。

創 ▶ 1988年
監 ▶ 井上道義（～2018年3月）
廳 ▶ 石川縣立音樂堂　地 ▶ 石川縣金澤市

06

新日本愛樂交響樂團

以墨田區為據點走向世界！當地粉絲也非常支持的樂團。

創 ▶ 1972年　監 ▶ 上岡敏之
廳 ▶ 墨田三聲音樂廳／三得利音樂廳
地 ▶ 東東京都墨田區

07

東京交響樂團

對外展現以其精緻合奏呈現出的魅力十足曲目。

創 ▶ 1946年　監 ▶ 喬納森‧諾特
正 ▶ 飯森範親
廳 ▶ 三得利音樂廳／MUZA 川崎 Symphony Hall
地 ▶ 東京都新宿區

08

東京City愛樂管弦樂團

逐漸納入全新風格磨錬自我，也非常注重地方深耕活動。

創 ▶ 1975年　常 ▶ 高關健
廳 ▶ 東京歌劇城／TIARA KOTO
地 ▶ 東京都江東區

09

東京都交響樂團

特別擅長演奏馬勒的曲子。高超的合奏能力非常受到好評。

創 ▶ 1965年　監 ▶ 大野和士
廳 ▶ 東京文化會館／三得利音樂廳
地 ▶ 東京都台東區

10

東京New City管弦樂團

隨著他們的口號「總是有新東西」不斷進化。

創 ▶ 1990年　藝 ▶ 內藤彰
正 ▶ 曾我大介　廳 ▶ 東京藝術劇場
地 ▶ 東京都練馬區

21

關西愛樂管弦樂團

能夠感受到指揮者與樂團心意、真摯且熱烈的關西地區管弦樂團。

創 ▶ 1970年
監 ▶ 奧古斯丁・杜梅
首 ▶ 藤岡幸夫
廳 ▶ The Symphony Hall
地 ▶ 大阪府大阪市

22

日本世紀交響樂團

展現高品質音樂給當地居民！活力十足的舉辦多采多姿的音樂會。

創 ▶ 1989年
首 ▶ 飯森範親
廳 ▶ The Symphony Hall／泉音樂廳
地 ▶ 大阪府豐中市

23

兵庫藝術文化中心管弦樂團

以年輕人為中心，持續成長。學院型的管弦樂團。

創 ▶ 2005年
藝 ▶ 佐渡裕
廳 ▶ 兵庫縣立藝術文化中心
地 ▶ 兵庫縣西宮市

24

廣島交響樂團

觸角遠至教育活動。代表日本中國及四國地區的管弦樂團。

創 ▶ 1963年　監 ▶ 下野龍也
廳 ▶ 廣島文化學園HBG音樂廳／
　　The Symphony Hall
地 ▶ 廣島縣廣島市

25

九州交響樂團

與亞洲各國交流也十分旺盛的全球化管弦樂團。

創 ▶ 1953年　監 ▶ 小泉和裕
廳 ▶ ACROS福岡 Symphony Hall
地 ▶ 福岡縣福岡市

16

中央愛知交響樂團

魅力為活用種類眾多的擅長曲目，選曲安排獨特。

創 ▶ 1983年　監 ▶ 雷奧斯・史瓦洛斯基
正 ▶ 古谷誠一　指 ▶ 角田鋼亮
廳 ▶ 三井住友海上SHIRAKAWA HALL／
　　愛知縣藝術劇場
地 ▶ 愛知縣名古屋市

17

名古屋愛樂交響樂團

公演有一定主題性，引領東海地方的音樂界。

創 ▶ 1966年　監 ▶ 小泉和裕
正 ▶ 圓光寺雅彥　指 ▶ 川瀨賢太郎
廳 ▶ 愛知縣藝術劇場音樂廳
　　（～裝修至2018年11月）
地 ▶ 愛知縣名古屋市

18

京都市交響樂團

由地方自治團體經營的管弦樂團領頭羊。近現代音樂頗為好評。

創 ▶ 1956年
常&音 ▶ 廣上淳一
廳 ▶ 京都音樂廳
地 ▶ 京都府京都市

19

大阪交響樂團

對於大家不太熟悉的曲子，也非常積極演奏。充滿個性的曲目安排受到矚目。

創 ▶ 1980年　音 ▶ 外山雄三
常 ▶ 寺岡清高
廳 ▶ The Symphony Hall
地 ▶ 大阪府堺市

20

大阪愛樂交響樂團

巨匠朝比奈隆創辦的關西知名樂團。

創 ▶ 1947年　音 ▶ 尾高忠明
指 ▶ 角田鋼亮　廳 ▶ Festival Hall
地 ▶ 大阪府大阪市

1 東京文化會館
「上野站」公園口徒步1分鐘　☎03-3828-2111

2 SUMIDA TRIPHONY HALL
「錦糸町站」北口徒步5分鐘　☎03-5608-5400

3 王子 Hall
「銀座站」A12出口徒步1分鐘　☎03-3564-0200

4 第一生命音樂廳
「勝どき站」A2a出口徒步8分鐘　☎03-3532-3535

5 濱離宮朝日音樂廳
「築地市場站」A2出口附近　☎03-5541-8710

6 文京市民音樂廳
「後樂園站」5號出口、「春日站」文京シビックセンター
連絡通路直通　☎03-5803-1100

7 東東京藝術劇場
「池袋站」西口徒步2分鐘（車站地下通道2b出口直連）
☎03-5391-2111

8 Toppan Hall
「江戶川橋站」4號出口徒步8分鐘　☎03-5840-2200

9 紀尾井音樂廳
「四ッ谷站」麴町出口徒步6分鐘　☎03-5276-4500

10 三得利音樂廳
「六本木一丁目站」3號出口徒步5分鐘
☎03-3505-1001

全國主要
音樂廳

東京圈

日本全國各地都有音響非常完善、可供聆聽古典音樂的音樂廳。尤其是東京圈及關西的音樂廳非常集中，以下就以這兩個地方為中心，介紹主要的音樂廳。為了讓大家能掌握相對位置，因此就用電車路線圖來介紹。

※標示距離最近車站的交通方式

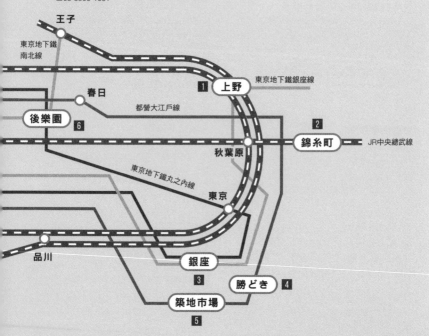

● 音樂廳型態 ●

古典音樂專用的音樂廳，大致上區分為兩種。

◎鞋盒式

一般來說就是將舞台設置在單一面，並把觀眾席排在可以從正面看到舞台的方向。18世紀時就存在的歷史悠久型態。

SUMIDA TRIPHONY HALL（由觀眾席看向舞台）

◎葡萄園式

觀眾席宛如包圍舞台的形式。由於形狀看起來就像葡萄田，因此得名。

三得利音樂廳（由舞台看向觀眾席）

11 杉並公會堂
「荻窪站」北口徒步7分鐘　☎03-3220-0401

12 東京歌劇城
「初台站」東口徒步1分鐘　☎03-5353-0788

13 新國立劇場
「初台站」中央口直通　☎03-5351-3011

14 Hakuju Hall
「代々木八幡站」南口徒步5分鐘　☎03-5478-8867

15 Bunkamura Orchard Hall
「澀谷站」徒步6分鐘　☎03-3477-3244

16 MUZA 川崎 Symphony Hall
「川崎站」中央西口徒步3分鐘　☎044-520-0200

17 橫濱港未來音樂廳
「みなとみらい站」クイーンズスクエア橫濱連絡口徒步3分鐘
☎045-682-2020

18 KAAT 神奈川藝術劇場
「日本大通り站」3號出口徒步5分鐘　☎045-633-6500

19 神奈川縣民音樂廳
「日本大通り站」3號出口徒步約8分鐘　☎045-662-5901

20 所澤市民文化中心Muse
「航空公園站」徒步約10分鐘　☎04-2998-6500

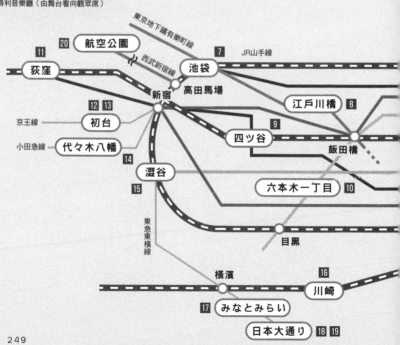

1 滋賀縣立藝術劇場琵琶湖音樂廳
「石場站」徒步3分鐘
☎077-523-7133

2 ROHM Theatre京都
「東山站」1號出口徒步約10分鐘
☎075-771-6051

3 京都音樂廳
「北山站」1號、3號出口徒步5分鐘
☎075-711-2980

4 泉音樂廳
「大阪城公園站」徒步5分鐘
☎06-6944-2828

5 The Synphony Hall
「福島站」徒步約7分鐘
☎06-6453-1010

6 Festaivel Hall
「渡辺橋站」12號出口、
「肥後橋站」4號出口直通
☎06-6231-2221

7 兵庫縣立藝術文化中心
「西宮北口站」徒步2分鐘
☎0798-68-0223

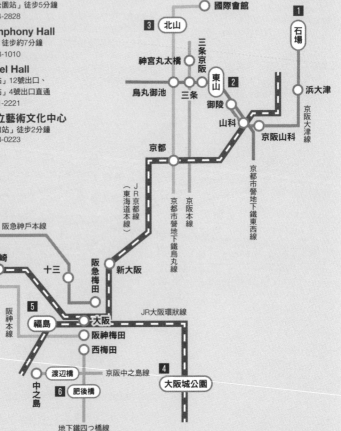

愛知

愛知縣藝術劇場
「榮站」徒步2～3分鐘
☎052-971-5511

三井住友海上SHIRAKAWA HALL
「伏見站」5號出口徒步5分鐘
☎052-222-7110

宗次音樂廳
「榮站」12號出口徒步4分鐘
☎052-265-1715

新潟

RYUTOPIA 新潟市民藝術文化會館
「新潟站」萬代口搭乘萬代橋線15～20分鐘
於「市役所前」下車徒步5分鐘
☎025-224-5622

石川

石川縣立音樂堂
「金澤站」兼六園口（東口）徒步1分鐘
☎076-232-8111

福岡

ACROS 福岡 Symphony Hall
「天神站」16號出口徒步5分鐘
☎092-725-9111

小型音樂廳（東京）

sonorium
「永福町站」北口徒步7分鐘
☎03-6768-3000

MUSICASA
「代々木上原站」東口徒步2分鐘
☎03-5454-0054

全國主要
—— 音樂廳 ——

其 他

北海道

札幌音樂廳Kitara
「中央公園通り」徒步約4分鐘
☎011-520-2000

福島

Iwaki 藝術文化交流會館 Alios
「いわき站」南口徒步15分鐘
☎0246-22-8111

茨城

水戶藝術館
「水戶站」前搭公車約10分鐘在「泉町1丁目」下車徒步約2分鐘
☎029-227-8111

長野

長野市藝術館
「市役所前站」號出口徒步約3分鐘
☎026-219-3100

靜岡

ACT CITY濱松
「濱松站」徒步5～10分鐘
☎053-451-1111

岐阜

SALAMANCA HALL
「岐阜站」搭乘岐阜巴士約20分鐘
☎058-277-1111

弱拍【音樂用語】
（德文）Auftakt
日文當中為弱起，但指的不是小節剛開始的時候，而是由前一個小節中途就開始減弱的情況，以及該減弱之處。

詠嘆調【音樂用語／歌劇】
（義大利文）aria

慢板【音樂用語】
（義大利文）adagio
緩慢的。速度比行板慢。

不間斷演奏【音樂用語】
（義大利文）attacca
在奏鳴曲或者交響曲等，多個樂章的樂曲或組曲，樂章不間斷而直接演奏。

行板【音樂用語】
（義大利文）andante
以行走般的速度。

甚快板【音樂用語】
（義大利文）vivace
活潑地。

virtuoso【音樂用語／義大利文】
具備優秀技巧之名演奏（演唱）家。

八度【音樂用語】
（法文）octave
意指音名相同但音域不同（離某個音有八個音之遠）。

歌劇、神劇、清唱劇中包含的樂曲，由獨唱者在管弦樂團伴奏下歌唱。是歌手展現自己實力的段落。

快板【音樂用語】
（義大利文）allegro
快速的。

合奏【音樂用語】
（法文）ensemble
兩人以上的重奏、重唱。原文意思是「共同」。

配器法【音樂用語】
（英文）orchestration。從技術層面、音樂層面及各式各樣的音樂理論，打造出最適合以管弦樂來表現出音樂效果的方法。

神劇【音樂用語】
（義大利文）oratorio
以宗教或道德性主題的大規模聲樂曲。重點會放在合唱部分。

裝飾樂段【音樂用語】
（義大利文／法文）cadenza
協奏曲或歌劇詠嘆調等當中由獨奏者或獨唱者展現技巧性、又或即興的演奏或歌唱部分。

上手【舞台用語】
（英文）stage left
↕下手
由觀眾席看舞台的右方。

gala【音樂用語／法文】
特別舉辦之演奏會或芭蕾公演等。會特別集中許多精彩節目一起上演。

清唱劇【音樂用語】
（義大利文）cantara
獨唱、重唱、合唱及樂器伴奏的大規模聲樂曲。

cantabile【音樂用語／義大利文】
如歌唱般的。

組曲【音樂用語】
（英文）suite
由複數曲子組成的樂曲。

總彩排【舞台用語】
（德文）Generalprobe
「最終彩排」的意思。在正式上演前，於舞台上以正式演出時的方式進行的最後一次彩排。

全休止【音樂用語】
（德文）Generalpause
特指管弦樂團音樂中所有樂器全部休息的地方。

交響詩【音樂用語】
（德文）Sinfonische Dichtung
有標題的管弦樂曲的一種。由李斯特創立的形式。幾乎都是單一樂章。多樂章者則被稱為「標題交響曲」。

尾聲【義大利文、英文、法文】coda
結尾段落。曲子終結段落。結束樂曲的獨立部分。

樂團首席〔舞台用語〕

〔英文〕concertmaster

負責整合管弦樂團演奏的音樂家。一般來說是由第一小提琴的演奏首席樂手擔任此工作。

chef（chef d'orchestre）

〔舞台用語／法文〕

管弦樂團的指揮。

下手〔舞台用語〕

⇔上手

由觀眾席看向舞台的左方。

新年音樂會〔舞台用語〕

〔德文〕Silversterkonzert

在除夕夜舉辦的音樂會。

舞台總監〔舞台用語〕

〔英文〕stagemanager

控管舞台裝置及時間表、督促演奏者進出等等，在舞台背後掌控整體流程的人。

奏鳴曲（式）〔音樂用語〕

〔義大利文〕sonata

意指以「呈示部」、「發展部」、「再現部」、「結尾」構成的樂曲（及其形式）。

力度〔音樂用語〕

〔英文〕dynamics

聲音強弱。

調性音樂〔音樂用語〕

⇔無調性音樂

〔英文〕tonality

以一個音為中心，包含其音階及和聲的音樂。

Zyklus〔音樂用語／德文〕

將某位作曲家的作品於複數的音樂會上連續演奏的音樂會。又或單一主題之歌曲及曲集。

快速音群〔音樂用語〕

〔英文、法文〕passage

意思是「通過的聲音」「經過句」。意指在音符間快速上行或下行的音群。

弱音〔音樂用語〕

〔義大利文〕piano

微弱。溫柔的。

撥奏〔音樂用語〕

〔義大利文〕pizzicato

小提琴等弦樂器不使用琴弓拉奏，而以手撥弦的演奏方式。

強音〔音樂用語〕

〔義大利文〕forte

強烈的。

樂段〔音樂用語〕

〔英文〕phrase

旋律自然分開來的段落。

前奏曲〔音樂用語〕

〔英文〕prelude

音樂開始之處，又或者是導入音樂的段落。

變奏曲〔音樂用語〕

〔英文〕variation

以某個主題為基礎，逐漸變化的樂曲。自芭蕾當中獨舞者跳舞場面的用語「Variatoin（法文）」轉用。

無調性音樂〔音樂用語〕

⇔調性音樂

〔英文〕atonality

並沒有以某個音為中心的音階及和聲的音樂。

統一度〔音樂用語〕

〔英文〕unison

使用複數聲樂或樂器演奏相同音高的音樂。原文意思是「一個音」。

彩排〔舞台用語〕

〔英文〕rehearsal

為了正式表演而進行的練習及排演。

宣敘調〔音樂用語／歌劇〕

〔義大利文〕recitativo

朗誦。歌劇、神劇、清唱劇等，當中宛如歌唱般的台詞。

緩板〔音樂用語〕

〔義大利文〕lento

緩慢地、平穩地。

輪旋曲（式）〔音樂用語〕

〔英文〕rondo

個不斷重複的相同旋律（主題）中夾雜不同的旋律的形式。

ＣＤ收錄曲、演奏者清單

此處對應本書中的名曲導聆（⇒p212～）
與第四幕的歌劇名作導覽（⇒p143～）中的CD標記編號。
還請盡情欣賞精選的29首曲子部分段落。

24　德弗札克：
第12號弦樂四重奏『美國』
～第一樂章
［演奏］Vlach Quartet Prague
...**2:17**

25　Ｊ・Ｓ・巴赫：
馬太受難曲
～「我們落淚，下跪」
［演奏］德勒斯登室內合唱團／科隆大
教堂少年合唱團／科隆室內管弦樂團／
Helmut Müller-Brühl指揮
...**3:08**

26　舒伯特：
歌曲集『冬之旅』
～第1部第5曲「菩提樹」
［演奏］Roman Trekel（男中音）／Ulrich
Eisenlohr（鋼琴）
...**2:30**

27　拉赫曼尼諾夫：
無言歌
［演奏］Dinara Alieva（女高音）／俄羅
斯國立交響樂團／Dmitry Yablonsky指揮
...**1:52**

28　威爾第：
歌劇『阿依達』
～第2幕第2場「榮耀歸於埃及」
［演奏］斯洛伐克愛樂合唱團／斯洛伐克
廣播交響樂團／Oliver Dohnányi指揮
...**2:02**

29　普契尼：
歌劇『杜蘭朵』
～第3幕「公主徹夜未眠」
［演奏］Janez Lotric（男高音）／Kiev
Chamber Choir／烏克蘭國立歌劇院交響
樂團／約翰尼斯・維特納指揮
...**3:09**

15　孟德爾頌：
小提琴協奏曲～第一樂章
［演奏］楊天堝（小提琴）
／Sinfonia Finlandia Jyväskylä／Patrick
Gallois指揮
...**2:06**

16　拉赫曼尼諾夫：
第2號鋼琴協奏曲～第一樂章
［演奏］簡諾・揚多（鋼琴）／布達佩斯
交響樂團／György Lehel指揮
...**2:33**

17　蕭邦：
第6號波蘭舞曲『英雄』
［演奏］Sándor Falvai（鋼琴）
...**1:47**

18　李斯特：
帕格尼尼大練習曲
～第3號『鐘』
［演奏］Goran Filipec（鋼琴）
...**1:42**

19　德布西：
貝加馬斯克組曲
～第3曲『月光』
［演奏］François-Joël Thiollier（鋼琴）
...**2:31**

20　薩提：
三首吉諾佩第～第1首
［演奏］Klára Körmendi（鋼琴）
...**1:38**

21　Ｊ・Ｓ・巴赫：
第1號無伴奏大提琴組曲
～第1曲「前奏曲」
［演奏］Maria Kliegel（大提琴）
...**1:22**

22　貝多芬：
第5號小提琴奏鳴曲『春』
～第一樂章
［演奏］西崎崇子（小提琴）／簡諾・揚
多（鋼琴）
...**2:04**

23　舒伯特：
鋼琴五重奏曲『鱒魚』～第四樂章
［演奏］Kodály Quartet／István Tóth（低
音提琴）／簡諾・揚多（鋼琴）
...**1:52**

【照片提供】

- 株式会社AMATI
- 株式会社Eアーツカンパニー
- いずみホール
- サントリーホール
- 株式会社下倉楽器
- すみだトリフォニーホール
- 株式会社ジャパン・アーツ

- 新国立劇場
- 鈴木バイオリン製造株式会社
- 東京フィルハーモニー交響楽団
- 日本フィルハーモニー交響楽団
- 株式会社パシフィック・コンサート・マネジメント
- 株式会社プロ アルテ ムジケ

- 株式会社ミリオンコンサート協会
- ムジカーザ
- ヤマハ株式会社
- 株式会社ヤマハミュージックジャパン

TITLE

歡迎蒞臨古典音樂殿堂(附CD)

STAFF

出版	瑞昇文化事業股份有限公司
監修	飯尾洋一
漫畫	IKE
譯者	黃詩婷
總編輯	郭湘齡
文字編輯	徐承義　蔣詩綺　李冠緯
美術編輯	孫慧琪
排版	執筆者設計工作室
製版	明宏彩色照相製版股份有限公司
印刷	龍岡數位文化股份有限公司
法律顧問	經兆國際法律事務所　黃沛聲律師
戶名	瑞昇文化事業股份有限公司
劃撥帳號	19598343
地址	新北市中和區景平路464巷2弄1-4號
電話	(02)2945-3191
傳真	(02)2945-3190
網址	www.rising-books.com.tw
Mail	deepblue@rising-books.com.tw
初版日期	2019年6月
定價	380元

ORIGINAL JAPANESE EDITION STAFF

カバー・本文デザイン	酒井由加里（G.B. Design House）
校閲	本郷明子、関根志野、曽根 歩、木串かつこ
編集制作イラスト（p206、207）	稲葉由香（ひとま舎）
企画・編集	市川綾子、鈴木晴奈（朝日新聞出版）

國家圖書館出版品預行編目資料

歡迎蒞臨古典音樂殿堂 / 飯尾洋一監修；IKE漫畫；黃詩婷譯. -- 初版. -- 新北市：瑞昇文化, 2019.06
256 面；13.1 x 18.8 公分
ISBN 978-986-401-344-9(平裝附光碟片)
1.音樂 2.通俗作品

910 108007331

MANGA DE KYOYO (CD TSUKI) HAJIMETE NO CLASSIC
Copyright ©Asahi Shimbun Publications Inc.
All rights reserved.
Originally published in Japan by Asahi Shimbun Publications Inc.,
Chinese (in traditional character only) translation rights arranged with
Asahi Shimbun Publications Inc. through CREEK & RIVER Co., Ltd.